WAYS OF DRAWING
ARTISTS' PERSPECTIVES AND PRACTICES

去倫敦上繪畫課
英國皇家繪畫學校的 20 堂課

朱利安‧貝爾／茱莉亞‧包欽／克勞蒂亞‧托賓 / 編輯群　　朱浩一 / 譯

專業推薦

人類無窮盡的創作力

巴塞隆納大學美術博士 **王傑的繪畫天堂**

從拉斯科洞窟之鹿，梅格・彼悠克（Meg Buick〔Lascaux Deer, 2013 年〕）這一張模擬石器時代人類最早期壁畫的作品作為本書的第一張圖像開始，以及皇家繪畫學校皇室創始贊助人，現任英國國王查爾斯三世在一開始的序文中所寫的：透過實際觀察而產出的繪畫作品，絕對是最終成品成功與否的核心要素。本書在一開始就旗幟鮮明地定義了視覺經驗與手繪技能的相互砥礪，在人類繪畫的歷史中幾乎就是亙古不變的準則。

然而，我們無法不去正視的另一個有關於畫圖這件事的，就是我們所畫的，很有可能，而且極大部分都是我們腦子裡對於這個世界的認知，透過視覺，也透過錯誤叢生的理解，在紙張上呈現。也就是說，我們以素描的形式，試圖將所面對的外在世界的空間、對象物、光影、色調、對比、節奏、律動、點、線、面……等，連結上我們內在的認知、感受、情緒與理智，做出具體而微的詮釋，這個根基於真實視覺經驗與實際手繪操作的繪圖經驗，是人類千萬年文明史中的傳統，也是書中捍衛的藝術創造的價值所在。

誠如西班牙當代寫實油畫大師安東尼奧（Antonio López García, 1936-）所說的：「那些評論繪畫已死的人，要不從不畫畫，不然就是畫得極糟……」正是這個在二十世紀對於這個千萬年傳統所吹起的逆風的一個強力捍衛的姿態，而這本書則是透過皇家繪畫學校的多樣性創作經驗，以來自各地藝術家的各種方法與研究，鉅細靡遺地呈現出這個古老的創造形式所能展現出無止境的現代形式，而這也正是人類創造力無窮盡的一個證明。

認識繪畫，享受繪畫

國立臺灣師範大學美術學系專任教授 **朱友意**

　　繪畫這項活動是比「藝術」學科更早於數萬年既已存在的事實。人類科技的發展至今僅四百餘年，兩百年前在照相機發明之初，藝術界就曾預言了「繪畫已死」，然事實的演進「再現」僅僅是繪畫在表現上的一種技巧形式，繪畫依舊生氣勃勃，且以一種嶄新的視覺語言，收編了當代影像繪畫性的趨向。現今繪畫在本世紀又再次面對AI圖像生成科技的挑戰，繪畫在捕捉意象與創造的「直接性」又再次勝出，無可取代。

　　《去倫敦上繪畫課》引言學者朱利安‧貝爾以其敏銳的藝術現象觀察指出，以美國藝評家李奧‧史坦伯格於1968年提出的藝術新模式以來，和「後現代主義」藝術觀點的發展趨勢，繪畫的活動從「反」開始；而藝術教育對於繪畫實踐有漸趨忽視的狀態，畫者與繪畫物質性媒材所提供的思考、認識、冒險、專注，甚至療癒等相互作用的廣闊空間逐漸隱微，繪畫「被簡化呈現為充滿資訊的窗口」，這是值得我們關注與省思的提問。

　　《去倫敦上繪畫課》以三個面向，開放而多元的繪畫觀點探索，佐以數百張精彩作品圖，詮釋繪畫於當代藝術創作的可能性。它不僅提供專業創作者藝術知識的擴充，於繪畫有更寬廣視野與實踐的創見，亦引領所有愛好藝術的社會大眾認識繪畫，享受繪畫這項快樂活動，為生活帶來驚喜！

你是一個畫圖的人嗎？

繪本作家／無尾香蕉動物學校校長 **李瑾倫**

「你是一個畫圖的人嗎？」這一年我在上課的時候，這是我第一句會問同學的話。台下反應多半是許多人搖頭搖手，或是對自己的繪畫技巧開始批評起來。但也有平常有在畫畫的同學，很大方地說：「有，我有在畫圖。」

我帶領的課程不是畫畫課但也是畫畫課，是一個用畫畫來作為方法進入（與動物有關的）內在世界的課，從外在引導走向內、再由內走向外（畫紙），把剛剛在內心走了一回的畫面都用心記錄下來，再用筆畫在紙上。

一個畫畫課的空間也許可以比擬為（這本書第一部分所講）Studio Space，我想將它定義為「不是個人空間，但可以在其中長期畫畫的所在」。「畫室空間」是很容易懂的稱呼。畫室可能只有自己，也有別人，不會只有紙與筆，還會有其他。我們走入畫室最重要的事就是：如何在其中融入規則也突破規則。畫畫是快樂的事，是另一種語言，它用來表達，我們在其中呼吸與聆聽和觀看，所有的養分會匯集到心，由心再到手再到畫紙。

如果把「畫室空間」視為一個可以開始探索繪畫的開端，那「開放空間」（Open Space）有點像是你學會游泳，這時你想在大海中體驗的「大海」。

開放空間裡的所有場景都是會移動的，它需要的是專注的視覺而不是趕快拿起筆畫。空間裡所有的聲響都有可能影響下筆的決定。

這是一個更自由的領域讓我們去探索，尋找畫畫的素材與感覺它，想想要怎樣記錄下靈感。

在「畫室空間」與「開放空間」中悠遊的同時，「內在空間」（Inner Space）也同時存在，它會是那個支持繪畫的永遠的空間。

所有融入內在空間裡的故事沒有時空。過去的故事、飄過眼前的浮光掠影，以及對未來的想望。世界裡的顏色什麼都有可能，重要的是「現在，你想講什麼故事？」

「不畫圖沒關係啊。」我總是在課堂上說，「今天不是要來畫圖的，今天是要來找素材的。」

「畫室空間」「開放空間」和「內在空間」，你想待哪裡就是哪裡。所有的探索讓故事可以開始敘說。

每一個畫畫的動作裡都藏著人生密碼，引導著我們去畫下那第一筆。

每天都要畫一點，在畫的過程中人生的難題在腦中不知不覺浮現，但也在畫的過程中得到答案。

這是很棒的一本書喔，在每個空間中，畫家們分享了畫畫過程中那些細微不容易被看見的流動思維與畫作產生步驟，這些都遠遠重要於繪畫的技巧。

期待你也立即展開一個不可思議的繪畫之旅。

成為藝術自由人

繪畫創作者　**李炘明**

這是一本很難得的書。

一直以來我都喜歡畫畫，因為畫畫本身就代表自由。
我喜歡看書，因為看書能打開眼界。
但我卻不喜歡討論繪畫的書，
討論繪畫的人往往不畫畫，卻以為自己懂繪畫。

本書厲害之處在於：集結20位會畫畫又能「話畫」的人，並以
厲害懂畫的引言人朱利安・貝爾串聯之。

畫室、開放、內在三種空間。
20個藝術家自述。
20種實踐練習。

這些獨特觀察和描繪的方式，
會使內心澄澈而坦率。

指引你成為一個藝術自由人。

繪畫是觀看與理解世界的方式

國立臺灣師範大學美術學系教授 **吳宥鋅**

　　在當代藝術的浪潮下，繪畫在某些學院、美術館與雙年展的場合裡，已經有被邊緣化現象。石膏素描、對景寫生如今也不再是藝術科系的必要課程，當前所謂的學院派，對論述能力的要求其實大過手上技術，這是大時代的某種趨勢使然，無關誰的對錯。但有意思的是，在藝術市場、收藏圈，以及多數人的創作現場，繪畫仍然占據多數，媒體上津津樂道的破天價藝術品，也往往多是繪畫，這不禁讓人思考，在理論上繪畫不是已經死了嗎？為何依然如此蓬勃？看似沒落的貴族，又何以能持續有其影響力？。

　　我想這也是英國皇家繪畫學校創立的原因，一方面保留並沿續繪畫的發展脈絡，並同時研發適應於當前時代的創作方法論。因為在現實中，繪畫並沒有死亡，它雖然不再是過去傳統的樣貌，但其本質依舊是在方寸間、在平面上創造天地，抒發己志。所以說，繪畫需要屬於我們這個時代的詮釋與解釋，也需要我們用新的角度，來重新理解與學習。畢竟繪畫從來就不是單純的手上功夫，更需要依賴創作者的思考能力與批判力。而這本書的內核，正是提供我們在當前時空環境下，怎麼觀看、怎麼分析、怎麼理解、怎麼具象化我們想像的方法。

所以這也是一本適合當前繪畫教師的參考書，不僅是因為那些看似很新穎的課程規劃，更是因為這些內容背後的理論，觸及了整個歐洲古典藝術到當代藝術的脈絡。如鏡像繪畫、倒反臨摹，是以解構的方式訓練我們觀物非物的能力；而與被描繪對象對話，是調轉畫與被畫的關係，反轉作者中心式的視角；移動下的速寫、描繪電影，則是在破除靜態的視覺中心主義；而利用繪畫進行自我分析與精神療癒，便是精神分析的創作實踐。

　　這或許不是一本能讓你畫技突飛猛進的書，但它是能讓你對繪畫重新獲得新認知與見解的書。如果你是一名美術研究生，書中的許多內容，定會讓你會心一笑：「原來那些生澀的理論可以這麼簡單地被實踐。」

　　繪畫相比於其他的藝術表現形式，是最簡單、最原始、最貼近物種本能，也是最節省成本的創作方式，古代人在牆壁上的塗鴉，到今天我們在平板上的速寫，其本質是相通的。這本書讓我們一窺繪畫在當代藝術裡，如何從觀念到實踐上產生改變，也同時呈現與佐證了「繪畫就是你如何觀看與理解這個世界的方式與展現」。

叩問你的內心 ──
「繪畫，是什麼？」

中華民國畫廊協會祕書長　**游文玫**

　　假日漫步在台北的街頭，一條通幽靜巷中，一間燈火通明的畫室，一字排開的畫架，一群人拿著畫筆，揮灑著各色顏料，畫室傳來似有若無的音樂。看似靜默的畫者，想必他們此刻內心是澎湃激昂的，因為透過繪畫，他們表現思考、描繪觀察並與內心真實存在的自己對話。

　　大田出版所出版的英文翻譯書：《去倫敦上繪畫課：英國皇家繪畫學校的20堂課》（Ways of Drawing）是集結英國倫敦東部肖迪奇（Shoreditch）皇家繪畫學校（Royal Drawing School）的藝術家所撰二十篇文章。全書分為三大章節：「畫室空間」，重點在畫室內、畫架前進行繪畫；「開放空間」，進入我們周圍的城市景觀和風景展開的探險；以及「內在空間」，回歸到繪畫的人本身。這本書裡，匯集了皇家繪畫學校中的各種繪畫教學方法，涵蓋了一系列的藝術實踐。

　　閱讀此書，你會發現作者們都在試圖回答一個問題，那就是「繪畫，是什麼？」。皇家繪畫學校創辦人凱薩琳・古德曼說：「繪畫，是我自我教育的一部分。」；藝術家朱利安・貝爾則認為：「繪畫，是從這些不由自主出現的本能行為所構成的。」究竟我們該如何觀看外在表象從而思索我們所見的景物？我們如何理解自我感受而轉換為具意涵的畫面，進而提筆創作呢？其實「美」是一種主觀的感受，尤其是當代藝術往往更重於表達「真」，作品畫得漂不漂亮、像不像已不是重點，而是在於創作者能否自在地抒發真我，透過作品傳達對內心的審視，繪畫不僅僅是將肉眼所見事物的表象複製貼上而已。

《去倫敦上繪畫課：英國皇家繪畫學校的20堂課》藉由20位藝術家在許多不同繪畫領域的個人經驗歸納，給予學習繪畫者智慧的建議。通篇搭配350幅藝術作品，是撰寫者的另一種圖像面貌，與文字兩相對照，讓讀者更能經由構圖、線條及色塊，探索藝術家想向讀者表達的意念。

這是一本藝術文集，閱讀此書如同到倫敦上繪畫課，它將刺激你提筆創作的欲望。「繪畫，是什麼？」再也不用他人來言說，拿起畫筆，你的藝術世界由你來主宰。

| 推薦 ❼ |

創作與教學的精彩之作

<div align="right">西班牙巴塞隆納大學藝術創作博士／藝術教師 韓毓琦</div>

繪畫，是用最純粹的方式探索生命。
本書收錄多位藝術家親身經歷的創作過程與思考，
內容以三個空間結構的繪畫發生，
貫穿一系列英國皇家繪畫學校的繪畫實踐練習，
是本兼具深化藝術創作與激發繪畫教學的精彩之作！

繪畫，一如音樂與舞蹈，需要藝術家終其一生地去學習跟練習。我深信，若要與世界互動，繪畫是最直接而數一數二的方法；使用最為受限的手段，卻能創造出最為美麗的成果。此外，我相信在眾多實作領域——從建築、設計、時尚跟工程，到電影、動畫和更廣泛的創意產業——中，透過實際觀察而產出的繪畫作品，絕對是最終成品成功與否的核心要素。

威爾斯親王殿下
皇家繪畫學校皇室創始贊助人

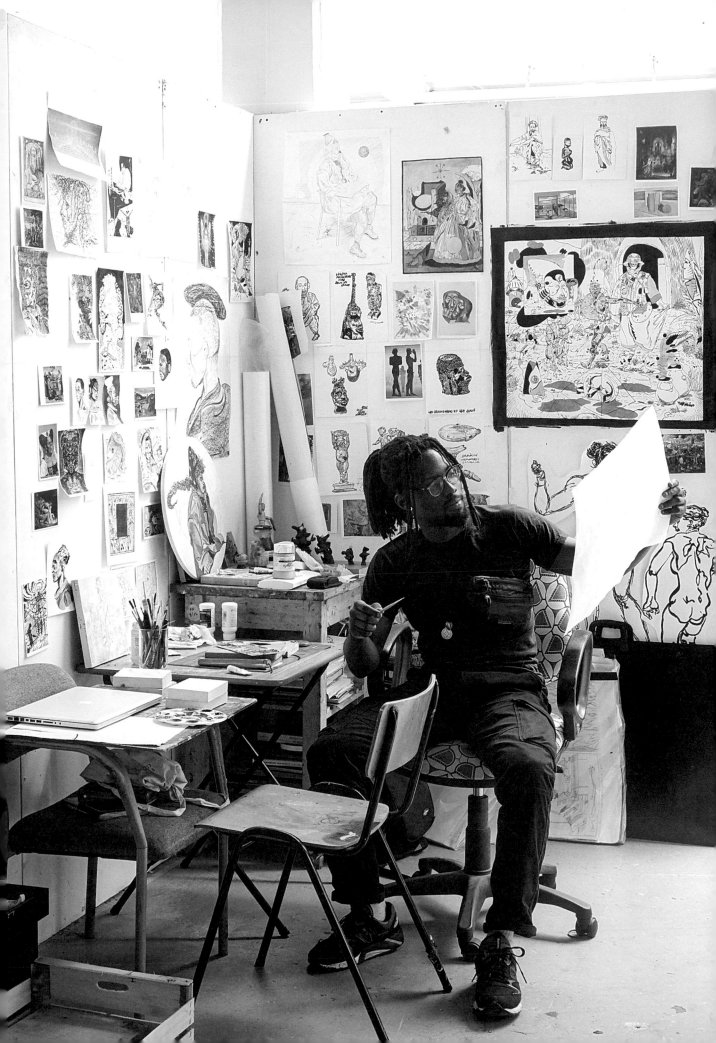

CONTENTS

STUDIO SPACE 畫室空間

OPEN SPACE 開放空間

INNER SPACE 內在空間

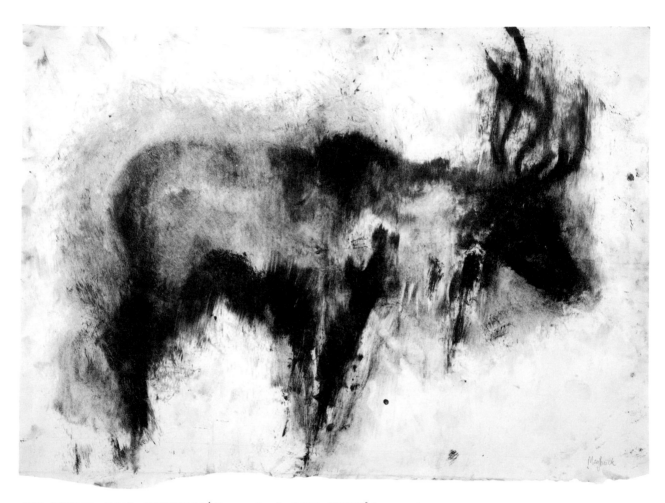

梅格·彼悠克（Meg Buick），拉斯科洞窟之鹿[1]（Lascaux Deer），2013年，單刷版畫[2]（monotype）

1　拉斯科洞窟（Grotte de Lascaux）位於法國西南方多爾多涅省蒙蒂尼亞克─拉斯科鎮的韋澤爾峽谷內，係屬於韋澤爾谷史前遺蹟的一部分。洞窟內有超過六百幅石器時代的壁畫，主要為大型動物，包括馬、鹿、牛等。

2　指的是將圖像以繪畫方式繪於轉印版，然後將一張紙置於其上以印製出印刷成品。一旦轉印完成，原始繪畫即消失，亦即此幅完成的版畫獨一無二，與傳統版畫具備的多次複製功能截然不同。

前言 凱薩琳·古德曼（*Catherine Goodman*）

位於倫敦東部肖迪奇（Shoreditch）的皇家繪畫學校（Royal Drawing School），係由威爾斯親王殿下和藝術家凱薩琳·古德曼於 2000 年創立。皇家繪畫學校最初只有一個畫室跟四十名學生，如今每週接待參與不同課程計畫的一千名學生。

最早，皇家繪畫學校的創立，是為了因應當時迫切的情況。在 1990 年代及 2000 年代的藝術教育中，存在著某種古怪的堅持：寫生練習已不再重要，已是明日黃花。但這種觀念只持續了幾年的時間就消褪了。一如我們所知，每位藝術家都會通過繪畫，來進行視覺思考、感受，並探索他們的內心與外部世界。許多人覺得跟自己的繪畫作品相當密切，以至於這些作品經常會讓他們覺得害羞或難為情。這些作品彷彿是一扇窗，讓他人得以直接窺見他們的內心世界或他們的夢想——我總覺得，這就是人們之所以會說「我不會畫圖」的原因。想當然耳，我們每一個人都能作畫也常在作畫——無論是真的動手，抑或只是在我們的腦海中天馬行空地描繪。

繪畫可以是一種明確而直接、深刻、親密、出人意表、趣味，或咄咄逼人的行為。無論是在視覺或思維的層面，繪畫透過最為有限的方法，賦予當代藝術家一些極具難度的成長機會，讓媒介之間的自由轉換成為可能。在人類的眾多活動中，繪畫是裡面最簡單卻也最錯綜複雜的一個，涵蓋了廣泛的實踐與詮釋。

繪畫是我自我教育的一部分。我每天都會繪畫，這是美術學校生活中不可或缺的環節。繪畫並非一種具體的事物，而是指去選擇姿勢、動作跟精確度。我始終認為繪畫能夠推動所有的作品向前發展；能夠開啟一扇窗，引領我們邁向下一個發現。我的生活不能沒有繪畫。

在創建皇家繪畫學校時，讓我感興趣的對象，是那群堅信寫生練習很重要的藝術家。繪畫學院的開校，恰逢倫敦大學學院斯萊德美術學院（The Slade）及皇家學院學校（Royal Academy Schools）的寫生教室關閉——這些地方曾經是在倫敦要研習寫生的重鎮。當時的繪畫教學都帶有強烈的道德目的——你畫出的是一張所謂的好畫，或是一張差勁的畫——而人們也都遵循那樣的價值觀。我認為皇家繪畫學校可以補足這種價值觀中的缺憾。在我看來，有一些學生仍然希望能夠獲得高品質的教學及繪畫練習。

與此同時，藝術界也在爆發性地發展，變得更加國際化和全球化。創辦這所學校，也是為了聚集那些需要一個共同社群的學生。我們透過一年制繪畫課程（the Drawing Year）及現在的一年制基礎課程（the Foundation Year），來提供這樣的社群感。這所學校提供了一個富有支持又牛氣勃勃的環境，讓學員得以持續探索繪畫技巧。我們相信，實際作畫能夠強化表現力與觀察力；而積極參與你我身旁的可見世界，能夠帶來概念上的創新。

繪畫，是各行各業用來表達闡述的核心方式。繪畫能帶給人們視覺上的確信，而這種確信他處難覓。無論你用來繪畫的材料是蠟筆、顏料或黏土，都沒有關係——重要的是，繪畫能產生一股電流，而藝術便從中誕生。

在這本書裡，匯集了本學校中的各種繪畫方法，涵蓋了一系列的藝術實踐。在接下來的內容中，首屈一指的當代藝術家們探討了各種繪畫方式，並將其視為一種去思考、觀察與理解的方法。

hernan Bass

red ochre

ocre
green
green

pink

green

pale or pink

ochre

purple maroon

pink

(Basohli, India 660.)
V+A

greens
yellow ore
ret
browns

yellow
ochre

一開始⋯⋯ 朱利安·貝爾（*Julian Bell*）

我們隨時都可能開始繪畫。蠟筆畫過紙張，握筆的孩子看見了蠟筆留下的痕跡。畫筆刷過了一塊木板，瞧，一條線出現了。揮動的樹枝在沙地上畫出精美的弧線；前述行為所產生的效果，誘引我們進一步製造出更多痕跡。我們的注意力隨之集中到了眼前的作畫區域。在這個我們認定的作畫區域中，無論我們製造出多少點、輪廓線或弧線，它們似乎都會聚集在一起，並利用各種方式，例如各種律動或行為模式，找出彼此之間的連結。

繪畫，就是從這些不由自主出現的本能行為所構成的；其成因難以探討，似乎也難以為之辯護。我們都知道這樣的情景：某個口若懸河之人在發表演說時，在房間的另一端，另一個人拿著鉛筆隨手「塗鴉」。這種塗鴉的行為，被視為是注意力不集中的表現。然而，許許多多的人都覺得抗拒不了信手塗鴉的魅力；而且我們隱隱約約地察覺到，無論演講者談論的是什麼樣的主題，我們的注意力其實還是最能集中在畫畫這件事情上。

在那當下，我們是在做什麼？一道道錯綜的筆跡，呼應的是繪畫者腦海中的千頭萬緒，一連串的所思所想無以迴避地觸碰到了我們的直覺、記憶，或許還包括了我們恰巧看見的任何東西。這些思緒引導了繪畫者的手，所以這些筆跡，這幅畫，總是關乎某件事情。

正因如此，繪畫者或許可以將自己的行為正名為「思考」。從繪畫能產生出的結果來看，這樣的說法有其道理。因為在我們周圍的建築或造物出現之前，都有必須先被描繪出來的各種線條構成的草圖，而這些線條是不那麼真實存在的。它們看起來或許有如純然的概念，就像手機螢幕上顯示出來的東西一樣毫無重量。然而，無論是描畫出那些線條的手，抑或是操作著那些行動裝置的手，始終脫離不了人類的各種事務，也脫離不了連接著那隻手的身體，所以我們的筆才會這樣滑動，把我們不可見的思緒，轉化成實實在在的物體。

在操作觸控螢幕時，我們可能只會從指關節開始行動。在面對紙張時，我們更有可能是從肩膀開始行動。身為一個有血有肉的人，我們可能會發現後者更具吸引力；而本書中所討論的繪畫方式，也傾向於此。在本書裡，我們聊的會是在穩固平面上的繪畫創作，包括畫筆的運行與紙張的阻力，以及諸如刮擦、刮除、刷色等技法。與在螢幕上工作相比，這種繪畫方式或許更疲累，但帶來的滋味可能也更甜美。

蘿西·沃拉（Rosie Vohra），無題（選自速寫本），2014年，以不透明水彩、壓克力顏料、鉛筆畫於紙上

為什麼有必要去證明這種活動的正當性呢？舉例來說，哲學家可能會指著偉大的史前藝術作品，聲稱透過這些作品，「人類」向世界揭曉了自己的存在；但是這個範疇太寬廣了，因為總會有人覺得繪畫根本毫無意義。政治家可能會強調，蓬勃發展的設計與創意產業會帶來的經濟利益；可是雖然這種說法有其合理之處，卻本末倒置。我們之所以會去賺錢，是為了要能夠去做自己喜歡的事情，而非相反。事實上，喜愛才是最好的理由。獻身於繪畫的一顆心，促成了這本書裡的每一個作者共同提筆撰寫；那些在校師生共同參與、課程內容互相交疊的繪畫練習，不僅點燃了我們的熱情，也讓我們想要在畫室以外的地方有所交流。

之所以會創立一所繪畫學校，是為了堅稱這種活動值得培養跟發展。因此，繪畫學校可能會需要一個封閉的場所——最明顯的地方，就是一間畫室。本書的第一節「畫室空間」，提及的就是在這類空間中可能做到的練習。在接下來的「開放空間」一節中，重心放在讓繪畫滲透進更廣闊世界的需求。極廣義來說，我們稱這種世界為「自然」——如果我們接受所謂的自然也包括了建築環境跟我們所生活的社會。最後一節「內在空間」，則回歸到繪畫的源頭，回歸到活生生的、有感受能力的人身上，以及驅動身體與思想的能量之上。

總的來說，本書提供了一系列的深思與建議。撰稿者們將他們在許多不同繪畫領域的個人經驗帶入其中，他們可能在過去教學時跟學生分享過這些經驗。你將會接觸到嶄新的文化框架。你將會接觸到一群藝術家，他們會將自己深思熟慮而獲得的智慧進行更進一步的闡述。此外，你將在貫穿全書的一系列「實踐練習」中，發現到簡短、刺激而新鮮的繪畫練習方式。

最重要的是，我們希望當你闔上這本書時，能夠想要拿起畫筆，進行創作。

對頁上圖：夏綠蒂・艾吉（Charlotte Ager），《忙碌的廚房》（Kitchen Rush），2018年，以炭筆及蠟筆畫於速寫本上

對頁下圖：喬安娜・格力高（Joana Galego），《唱首歌伴你入眠》（Sing you to bed），2017年，以複合媒材畫於紙上

畫　室　空　間

STUDIO SPACE

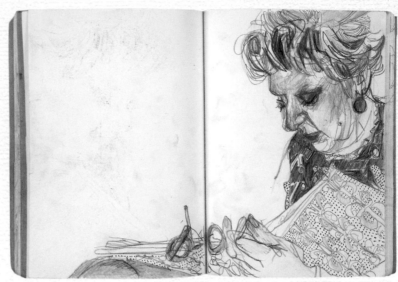

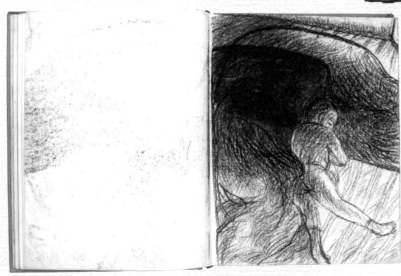
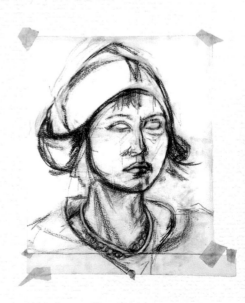

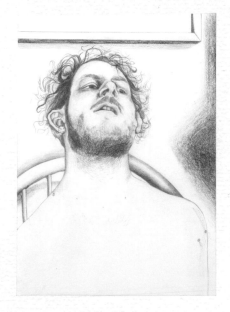

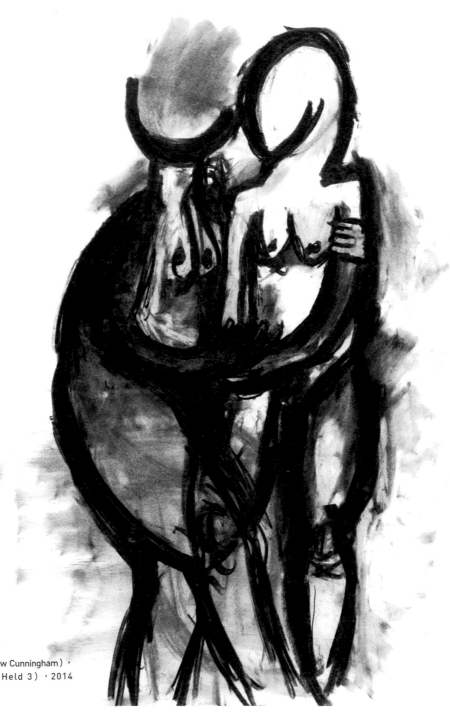

馬修・康寧漢（Matthew Cunningham），
《擁抱》系列之三（Held 3），2014
年，以炭筆畫於紙上

引言　　朱利安・貝爾

3　意指在家長或受過相關訓練的老師帶領下，聚集一群年齡約莫三歲到五歲之間的兒童，定期在住家以外的地方一同自在地學習與玩樂。

4　泛指所有可攜式畫作，作品通常較小，有別於壁畫及手稿彩繪。這類作品經常於畫架上完成，故有此稱。

5　簡稱為飾帶，建築用語，主要位於建築正面的楣樑和簷口之間，希臘帕德嫩神廟（Parthenon）的簷壁飾帶尤為知名（保存下來的部分主要存放於英國大英博物館與希臘衛城博物館）。

6　相對於乾壁畫，溼壁畫指的是在溼灰泥上作畫，成品相當耐久。

7　全名為提齊安諾・維伽略（Tiziano Vecelli或Tiziano Vecellio，1488/90-1576），為義大利文藝復興後期威尼斯畫派的代表畫家。

8　全名為米開朗基羅・梅里西・達・卡拉瓦喬（Michelangelo Merisi da Caravaggio，1571-1610），義大利文藝復興後期畫家，受威尼斯畫派影響，其獨創的強烈光影對比深深影響了後來的巴洛克畫派。

9　也譯為馬奈，全名為愛德華・馬內（Édouard Manet，1832-1883），畫風乍看是古典寫實，主題卻顛覆寫實派的保守思維，其革命精神深深影響了後繼的印象派，故也被尊為印象派之父。

10　生卒年為1913-1980。美國藝術家，早期的風格為社會寫實，後來轉變為抽象表現主義。

在世界上的任何角落，在任何時刻，總會有人在畫畫。有許多人安靜而快樂地忙著繪畫，集中他們的精神，揮灑他們的精力，希望自己正在使用的媒材能夠創造出生動而令人驚喜的效果。我們可以透過觀察學前遊戲小組[3]或小學的美術課程，來看到這種廣泛而常見的繪畫場面。

我們或許也可以看看那些出現在地鐵站內的簽名塗鴉，或者——如果我們從歷史角度來看的話——看看那些舊石器時代的洞穴壁畫。無論是何種情況，過程總是比結果重要。一個人所留下的圖案，會鼓勵另一個人也做出圖案；至於這些新圖案是否貼近或覆蓋了舊圖案都無關緊要。隨著時間推移，受到前人影響而出現的類似圖案雜亂無章地蔓延，匯聚成了一大堆。然而，我們會注意到，在這一大堆圖案中，有些圖案比其他圖案更臻成熟。我們推斷，繪製這些圖案的人投入了更多的心力。他們為個人的癡迷所占據；某種如夢似幻的東西指使了他們——無論這東西是動物、天使、惡魔或舞動的線條——驅策他們前行，使得他們畫出來的圖案比其他相鄰的作品更為突出。

但如果我們想要深入了解繪畫，那麼在洞穴及地鐵站裡漫遊只是一個開始。舊石器時代已經過去了，如今大多數人在大部分的時間裡，都必須要在有明確定義的空間內工作，而這些空間泰半方方正正。我們所創作的圖像往往要遵循相同的社會規範。一道內牆、一幅架上繪畫[4]、一本書或一面螢幕都有其要遵守的限制。在本節及隨後另兩節的引言中，我想探討這些不同的框架是如何影響了當代的繪畫實踐，並闡明本書各節所關注的三個區域：畫室、畫室外的世界，以及畫家的身體及心靈。

基於常理，我們應當從建築物內部這樣的環境開始談起，因為可能是為了這樣的環境而出現的諸多圖像，深深影響了我們所謂的藝術作品。寺廟和教堂被設定為封閉而正式的場所，在裡面的信徒會面對平面或立體的神聖圖像，而這種與作品面對面的方式，也延伸到了世俗空間，如宮殿和現今的博物館及畫廊。想想一尊或一幅佛陀、溼婆，抑或聖母瑪利亞的雕像或圖畫，是如何主宰了那些進入禮拜堂祈禱的人的心理；或者一組大理石簷壁飾帶[5]或一幅溼壁畫[6]如何讓我們不自覺地凝視與沉思。想想全身肖像畫；提香（Titian）[7]或卡拉瓦喬（Caravaggio）[8]為私人客戶製作的歷史題材畫作；或者從馬內（Manet）[9]的時代到菲利浦・葛斯頓（Philip Guston）[10]的時代，那些針對造訪畫廊的公眾所製作的驚人作品等等，是如何激起我們的

警覺與認真。所有這些案例都有個問題，那就是這些圖像的製作目的，都是為了能夠讓人站著觀看。這些作品假定你，也就是觀者，站直身軀，雙眼往前看，並且有時間駐足及凝視。這些作品為你提供了與這種靜止狀態相輔相成的體驗：透過眼前平坦而垂直的表面，讓你感受到有著強烈生命力且具備運動能力的存有。與此同時，也讓你感受到同樣在三度空間中束縛了你的地心引力。

　　許多繪畫，都是根據這個強而有力的公式完成的。觀察性的人體素描，也就是我們最熟悉的繪畫練習，從歷史上來看，最初是一種準備工作，讓畫家得以畫出那種懸掛在牆上、會與我們四目相對的肖像畫；而無論教導者如何教授這種練習，小尺幅的草圖，往往都會反映出我們想要表現在大尺幅畫作中的某些設想。在結構上來說，活生生的人體清楚明確。他們都具有一定程度的力量感。他們都具有一定程度的重量感。從解剖學的角度來看，他們都具備了一些常見的不同。為了在平面上畫出栩栩如生的身體，你可能會試著突顯那些不同的要素——要做到這一點，不僅需要細心而專注的觀察力，

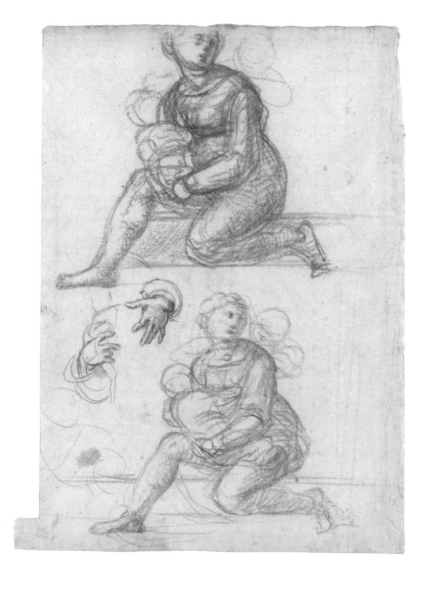

弗拉·巴爾托洛梅奧（Fra Bartolomeo）[11]

《以母親與兩名孩子為題的習作》（Study for Mother and Two Children），約1515年，以黑色粉筆及兩種明度的紅色粉筆繪成，29.2×21.8公分（11½×8⅝英寸）

這幅習作很可能是根據現實景物繪製的，是一組彩繪祭壇畫[12]的其中一幅；細節和動作都是用彩色粉筆繪製而成。在這幅習作中，還出現了為同一畫中的另一個人物，所做的詳細觀察手部的素描。

11 生卒年為1472-1517。是天主教道明會的修士，也是義大利文藝復興時期的畫家，多以宗教為其繪畫主題。

12 指的是一件描繪宗教主題的藝術品，例如繪畫、雕塑或浮雕等，用於放置在基督教教堂內祭壇的後面或背後。

13 生卒年為1594-1665。法國巴洛克時期的重要古典主義畫家，《阿卡迪亞的牧人》為其代表作。

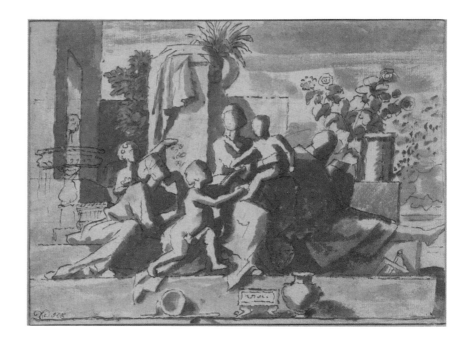

也需要積極而同理的想像力。如果是在描繪頭部——生命力更微縮的展現之處——難度可能會倍增。

　　世界上有一定數量的石灰岩甬道裡有炭筆畫作，但有些甬道內的炭筆畫作就是鶴立雞群；世界上有許許多多個牆上有噴漆畫作的混凝土通道，但有些通道裡的噴漆畫作就是不同凡響。一如前述兩個例子，並非所有的人物習作畫，都能呈現出相同的效果。有些習作畫顯示出畫家付出了更多的關注與同理，也許我們可以把這件事情歸因於性格特色，只有某些人才有辦法進入這種快樂的痴迷狀態。此外，在描繪那些活靈活現、栩栩如生的人物形體，以及更要求真實的面部神情時，每一個曾經觀察實物作畫的人都會承認，此事存在著失敗的可能性。曾幾何時，有這麼一些社會，對懸掛於牆上公開展示用的人物肖像畫有所需求，而有一群藝術家專門在生產這類畫作；而也是同樣的這群人，找出了控制前述變數的方法。十五世紀初，在畫家的工作室裡，就出現了人物畫的技藝傳統；到了十六世紀末，這種傳統開始在藝術學院裡形成制度，並設立了描繪裸體模特兒的課程。畫家們可以得到關於正確及錯誤做法的指導，有時還能夠獲得理論依據上的支持。雖然這些藝術學院的做法已經離現在的我們相當遙遠，但它們積累的智慧卻仍能讓我們受益匪淺，甚至可說具有啟發性，值得我們效法。一些當代「工作室」形式的藝術學校內的導師會更進一步，試圖恢復學術上對於「正確」的定義。

　　為本書撰稿的作者們都知道，畫畫可能會出錯——事實上，無論我們學習得再多，還是有可能一再犯錯。他們通過不同的途徑，都想要畫出「正確的」精彩畫作。然而，他們並沒有提供任何所謂「正確的」做法。我們並不想要解決你所有的問題。我們其實更想鼓勵你去享受這些問題。

　　之所以會採取這種立場的原因，可以追溯至一段漫長的歷史。舉例來說，我們可以看一下十七世紀中期，普桑在羅馬繪製的那些油畫。這位法國

人，向這座城市的偉大壁畫——拉斐爾（Raphael）[14]等人的作品——致敬，但他的做法是有意識地創作一批自成一體的作品，通常是為了能夠出口到他的祖國。正是透過這些作品，「架上繪畫」作為一種典範性藝術形式的想法才得以實現。普桑的作品主張：沒錯，人物具有重要意義，但同樣地，那些人物所處的整個矩形實體也有其意義。站在牆壁前方凝視時，我們或許只能隱約意識到大型畫作中的人物所處的邊界；但架上繪畫的邊界卻十分明確。這種特定的藝術形式，旨在利用其邊界，來協調矩形平面內的所有元素，讓所有人物及各人物之間的負空間（negative space）[15]共同構成公式裡的加號及減號，以得到一個完美的解方。

像普桑的繪畫作品，在創作時就考量到了這種整體的和諧，於是從僅研究人物本身的這種視點，轉移到了關注畫面的整體，無論光影的形式或線條與紙張之間的相互影響，都會納入思索。這就是我們所理解的「構圖」——這是「自成一體」的另一種表現形式，跟大尺幅人物畫像的發人省思有所不同。這是兩種彼此之間可能會互相衝突的繪畫思維。構圖所追求的整體一致性，跟人像畫似乎想要傳達給觀者的感受可能有所不同。這個嚴重衝突的最著名案例，我們可以在塞尚（Cézanne）[16]——一位介於普桑與二十世紀之間的畫家——的作品中看到。在處理畫紙與被觀察的身體之間的緊張關係時，塞尚的手法通常是打破「輪廓」——後者的輪廓——讓不著痕跡的畫紙代表未經修飾的現實。但這與其說是一種可以遵循的標準做法，還不如說是針對一個謎題所提出的致敬行為。藏身在這類行為背後的深沉思考所涉及的難題———幅畫要怎麼樣才稱得上恰到好處？——只要我們相信繪畫的實踐行為值得栽培，那麼這個問題就將永遠與我們同在。

這個問題之所以揮之不去，是因為「藝術作品」的概念一直存在，而這個概念最為人熟知也最容易理解的形式，可能就被固定在一棟建築物內的某面牆上。之所以要培養繪畫能力，就是要考量到繪畫作品可能處於這種狀態下。一張有機會被掛在牆上展覽的畫作，可以說是一張「圓滿獨立」的畫作：無論是有上色或留白，它畫面上的每一個部分都充滿了意義。然而，通往這種恰到好處的形式的路徑，可能並不包括刻意地將意義（或各種痕跡）附加在畫紙上。每一個經常畫畫的人都可以證明，他們最滿意的作品——也就是那些最精彩而「理想」或「生動」的畫作——很可能是那些最不假思索、無所顧忌，彷彿幾乎可說是毫無意識、漫無目的地畫出來的那些速寫。

這個自相矛盾的情況，沒有確切的解決辦法。能在多大的程度上讓自己進入自發性的創作狀態，是本書的作者們都將反覆探討的問題。然而，在個人的層面上，這個問題或許與繪畫時所處的政治環境息息相關。人們畫畫是件好事。任何人都可以嘗試用這種方法來揮灑他們的精力，而每個人都應該被鼓勵這麼做：無論是否屬於人權範疇，繪畫都是一種快樂的活動，其負面影響要比大多數其他活動要少得多。但是，儘管我們或許想從更多元的角度，去看待校園藝術團體、便條本上的隨興小畫，以及施工圍籬上的塗鴉，將之視為民主的種子、一種自我的表達，但因而產生的作品卻鮮少聚集在一起，以促成一個有意識的觀眾群體的誕生。而相比之下，那些置放在公共空

瑞秋・霍吉森（Rachel Hodgson），《席琳・狄翁——所有的眼淚都化為了塵埃》（Celine Dion——All the tears turn to dust），2018年，以粉蠟筆畫於紙上

14 全名為拉斐爾・聖奇奧・達・烏爾比諾（Raffaello Sanzio da Urbino，1483-1520），文藝復興全盛期的義大利畫家與建築師。其作品形式清晰、構圖簡單，並體現了和諧與對稱。拉斐爾與達文西、米開朗基羅三人合稱為「文藝復興三傑」。

15 也可譯為虛空間、虛白空間或空白空間，在設計、建築、雕塑或繪畫領域都有使用到這個概念，指的是各種元素之間的空隙。

16 全名為保羅・塞尚（Paul Cézanne，1839-1906），法國後印象派畫家，影響了二十世紀初的前衛藝術運動，影響了後來的藝術家畢卡索與馬諦斯，被尊為「現代藝術之父」。

間裡的、具有號召力的作品，其所追求的正是呼喚出真實存在的觀眾群體。想一想義大利教堂裡壯觀的馬賽克鑲嵌畫作、十字架跟壁畫；想一想《荷拉斯兄弟之誓》（the Oath of the Horatii）和《梅杜薩之筏》（the Raft of the Medusa），大衛（David）[17]跟傑利柯（Géricault）[18]以這兩幅偉大的畫作挑戰了巴黎；想一想畢卡索的《格爾尼卡》（Guernica）。如果沒有這種富有挑戰力和想像力的大型作品——無論是視覺藝術還是其他藝術形式——那麼所謂的「公眾」是否存在，都有待商榷。但是，想要完成這類雄心勃勃的大型作品，需要集中的訓練、充足的準備，以及技能的專業化。要實現這樣的野心，就必須要求在特定的環境中，某些畫作要優於其他畫作。也需要等級制度。一所位於當今世界首屈一指的藝術中心的學校，必須面對由此而產生的問題：如何識別出優秀的作品。與此同時，在跟每個創作者交流時，如果這所繪畫學校沒有珍惜跟培養他們的才華——在所有合理的情況下——並「做出成績」，那麼它就失去了其存在意義。在多元主義跟等級制度之間，繪畫學校站在一個微妙的立場。

接下來的文章，都將從不同的角度去探討，畫家可能會如何更有意識地進行繪畫實踐；他們可能會如何集中精神去好好思考繪畫這件事，尤其是在畫室這個特定的空間裡。伊絲貝爾・麥耶斯科夫（Ishbel Myerscough）代表了無數的藝術家及潛在藝術家，她講述了自己從源於童年的、無拘無束的繪畫熱情，到發現想像力的必要性的過程。她繼續勾勒出這個自我真理的面貌，並透過對個體進行深入剖析的素描與油畫來表達。油畫家暨版畫家湯瑪斯・紐伯特（Thomas Newbolt）——他的人體畫作都是在畫室裡沒有其他人的情況下完成的——審視了像我們這樣的當代繪畫學校從古老的學院那邊傳承下來的教育性活動：「寫生教室」，也就是一群畫家仔細研究一個通常一動不動、赤身裸體的活人。他考慮到了這種刻意而「人為」的場景背後的限制，並雄辯滔滔地訴說了自己的發現，以及這種活動可能會為畫家帶來的好處。艾琳・霍根（Eileen Hogan）是一位作品主要以風景畫為基礎的藝術家，她探索了一種令人耳目一新的、從側面的角度去著手人像描繪：透過聆聽他們與第三方的交談，來強化你對個體的理解。她也回過頭來審視了自己過去對於學術研究的方法及經驗。約翰・萊索爾（John Lessore）是英國的資深具象派畫家，他帶著深刻的評判色彩，對自己一生的繪畫教學進行了反思；並深度思考了技藝（身為工匠的職責）以及冒險（身為藝術家的職責）之間的關係。安・道克（Ann Dowker）遠離了自己的人物藝術作品及這些人物所居住的地方，帶領繪畫學校的學生在倫敦的國家美術館（National Gallery）作畫。在本書裡，她描述了對這種歐洲傳統的研究，是如何為畫家們提供了一本「視覺辭典」，並提供了自己生動的實例與見解。緊接著，是由伊恩・詹金斯（Ian Jenkins）對取材自雕塑的繪畫，進行了探討，焦點放在帕德嫩神廟內的古典雕塑——作為大英博物館古希臘館的研究員，他對這些雕塑情有獨鍾。在本節最後一篇文章中，藝術家凝視的目光倒轉了過來。經常擔任模特兒的劇作家愛絲莉・林恩（Isley Lynn），沒有將重點放在作畫上，而是以清新脫俗而幽默風趣的方式，說明了被畫的感受。

17 全名為賈各－路易・大衛（Jacques-Louis David，1748-1825），法國新古典主義派畫家，被認為是當時代最傑出的畫家，前述的《荷拉斯兄弟之誓》即為他的作品。

18 全名為讓－路易・安德烈・西奧多・傑利柯（Jean-Louis André Théodore Géricault），法國畫家及石版畫家，為浪漫主義運動的先驅之一，前述的《梅杜薩之筏》為其代表作。

凱特・柯克（Kate Kirk），《喬希》（Josie），2015年，以鉛筆畫於紙上
第36到37頁圖：保羅・費納（Paul Fenner），《椅子旁》（Around the Chair），2012年，以炭筆及鉛筆畫於紙上

把注意力放在個體身上　　伊絲貝爾．麥耶斯科夫

一個人的繪畫實踐可能會如何發展，
從表現主義轉而尋求更敏銳的焦點。

繪畫這件事情很可怕。我會不會出錯？畫得會像他們嗎？其他人會怎麼想？

　　一張空白的紙張，就帶來了如此的興奮感，如此多的可能性——圖像蘊藏其中卻不可見；只能感受到或嗅聞到，卻難以窺見具體形象。但紙張也可能讓人望之卻步。許多人把他們最美麗的圖畫，都繪製在新聞報紙上。他們無法應對昂貴的素描紙帶來的沉重壓力。這些情緒永遠不會消失，或許這正是興奮感的一部分。現實情況是，大多數時候，我們都覺得沒有讓自己驚豔，沒有達到自己想像中的輝煌耀眼。這是藝術家需要承擔的重任；而令人上癮的高低起伏，是推動許多藝術家前進的動力。

繪畫人生

　　印象中，我一直都在畫畫——但話說回來，不畫畫的孩子反而奇怪。我清楚記得，我因為自己畫得不夠好而非常沮喪。當我冒險離開了由彩色筆繪製出來的想像城市，在一卷卷的襯紙上大範圍作畫，試著要畫我的母親或家中的貓時，我無法理解自己為什麼沒辦法畫得跟真實的他們一樣。我花了很長的時間，才拋開了彩色筆。我可以透過臥室牆上的海報，來仔細觀察自己的藝術發展歷程。我先是在牆上釘了一張費利克斯．瓦洛東（Félix Vallotton）[19]的畫，後來又加上了畢卡索於1928年完成的《瑪莉．德雷莎的面容》（Visage de Marie-Thérèse）——這是一張海報，我帶著它去念大學，畢業後又把它帶回了家。十多歲時，維也納分離派（Viennese Secession）[20]影響我最深——埃貢．席勒（Egon Schiele）[21]與古斯塔夫．克林姆（Gustav Klimt）[22]——同時影響我的還有羅丹隨興而流暢的繪畫。

　　我的繪畫風格，以一種讓年輕時的我意想不到的方式進行發展。在那些日子裡，我傲慢、奔放、強悍、勇敢，但我的作品看起來卻很膚淺。這些畫顯現出了才華跟創意，但始終無法達到我想要實現的目標。退一步來看，那些摸索的行徑只孕育出一絲絲的潛力。最後我決定用無比集中的方式，來進行我的實驗。我的目標是徹底忘卻自己想給這個世界留下的印記。我發現自己的關注對象，從分離派轉到了霍爾拜因[23]及都鐸時期[24]的肖像畫技法；轉到了芭芭拉．赫普沃斯（Barbara Hepworth）[25]的手術室系列畫，那些畫作已臻蝕刻版畫的品質；轉到了海蓮娜．夏白克（Helene Schjerfbeck）[26]的自

19　生卒年為1865-1925。瑞士和法國的畫家跟版畫家，為現代木刻版畫發展史上的重要人物。

20　是一場與歐洲新藝術運動（Art Nouveau）息息相關的藝術運動，由一群奧地利畫家、平面藝術家、雕塑家和建築師發起，其發起人之一即為作者後面提到的克林姆。

21　卒年為1890-1918。奧地利表現主義畫家，作品以其強烈的風格和赤裸的性慾而聞名，為表現主義的早期代表人物，曾師事克林姆。

22　生卒年為1862-1918。奧地利象徵主義畫家，以其繪畫、壁畫、素描和其他藝術品而聞名。其作品主要的主題為女性的身體。

23　即小漢斯．霍爾拜因（Hans Holbein the Younger，約1497-1543）。德國及瑞士的畫家跟版畫家，是歐洲北方文藝復興時代的藝術家，被視為十六世紀最偉大的肖像畫家之一，其父親老漢斯．霍爾拜因（Hans Holbein the Elder）亦為藝術家。

24　於1485到1603年之間的英格蘭王國，其首位統治者為亨利七世，最後一位統治者為伊莉莎白一世。

25　生卒年為1903-1975。英國藝術家及雕塑家，其作品為現代主義的典範。

26　生卒年為1862-1946。芬蘭畫家，以現實主義作品、自畫像、風景畫和靜物畫著稱。

伊莎貝爾．納維亞斯基（Isobel Neviazsky），無題，2016，以鉛筆畫於紙上

畫像。我對抗不了自己銳利、堅硬的線條，以及突顯特定細節的需求——不是觀察整體，而是觀察個體的細微差異。從一定程度上來說，我創作出了一些就連自己都討厭的畫，因為它們描繪得過於精確又精準。但我也不得不承認，這是迄今為止，最接近我想要用來捕捉或激發情緒的表現方式。我喜歡這樣的感覺：我早期旺盛的生命力依然存在，只是被馴服了——一頭乖巧的怪獸。

現實與專注

　　繪畫是最純粹的藝術形式。繪畫是根基，是起點。對我來說，繪畫是一種手段，能夠用來解釋那些無法用言語解釋的東西。一旦我試圖用口說的方式，來描述身為藝術家的工作時，我就有可能會扼殺掉它——火焰可能會熄滅，靈魂隨之消失。可是，在我看來，透過繪畫，我是在調查、收集證據。這是關乎我自己的統計數據，是所有我看到、想到、體驗到的一切事物的堆疊。生活是如此複雜、難解、不可知。我嘗試將之分解，捕捉住一些混亂，希望能夠簡化但包含所有我觀察到的一切。我盡己所能地去省略，直到它朝我大叫，要我把它納入其中。我想讓觀者的大腦說出那些沒有被說出來的東西。

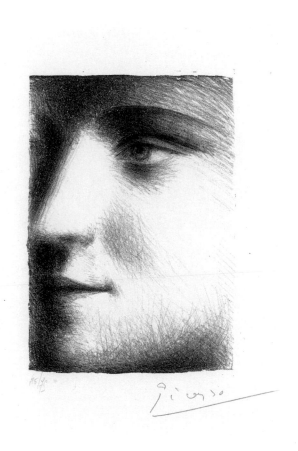

　　我在畫室裡練習一種繪畫方式——在多數情況下，這種繪畫本身就是自成一體的，而非另一幅作品的試畫稿。我是在自己刻意安排的條件下作畫，因此處理這項作業的方式，跟我創作隨筆速寫草圖、筆記、日記，抑或在紙上重述故事的方式都不相同。我在很久以前，就離開了自己的想像世界。我需要真實的東西：模特兒、道具、房間等等，而這項作業所耗費的時間是以小時計，而非以分鐘計。我需要觀察特定的事物。我愈來愈喜歡畫自己真正了解的人和事，畫我在生活中投入了巨大精力的事物。隨著年齡的增長，我的參考範圍變得愈來愈小。我仍然在描繪跟過去相同的主題，只是隨著年歲的變化，我的表現方式變得更柔軟或尖銳。

　　在課堂上，我會儘量不把任何東西強加給學生。我希望能讓他們覺得舒適，讓他們覺得一切皆有可能。無論任何媒材，都沒有固定的使用方法，而繪畫的主角也不是只有鉛筆跟炭筆。所謂繪畫，你其實可以使用任何能製造出痕跡的東西。每個人都有自己偏好的媒材，無論是色鉛筆、鋼筆跟墨水，或者彩色筆也行。在寫生教室裡，除了個人對於素材的感受以外，每個人看待模特兒的角度，也各不相同。他們是看到了鬍碴、耳朵上的痣；或是看到了整體、某種氛圍、某種色彩？一名藝術家可能會因為模特兒是名中年女性，而覺得對方乏善可陳；另一名藝術家則會認為對方跟自己處於同一個時

海蓮娜·夏白克

《有銀色背景的自畫像》（Self-portrait with a Silver Background），1915年，以水彩、炭筆、鉛筆跟銀箔畫於紙上，47×34.5公分（18 5/8×13 5/8 英寸）

在夏白克的職業生涯中，她完成了好幾幅自畫像。隨著藝術風格的發展，她畫作中的線條也越發簡單、抽象，後來的作品則變得更顯憂鬱氛圍。在這幅畫中，她擺出自信姿態，下巴上揚，目光直視觀者。她的服裝線條簡單，甚至可說是飄忽未定；但背景中使用的奢華銀箔將畫中人的地位提升到了偶像的高度。

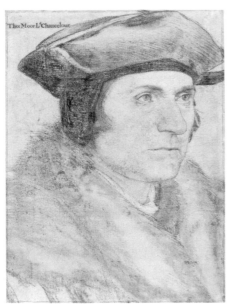

小漢斯·霍爾拜因

《湯瑪斯·摩爾爵士》（Sir Thomas More），約1526-7年，以黑色及彩色粉筆畫於紙上，39.8×29.9公分（15 3/4×11 7/8 英寸）

幾乎可以確定，這幅習作取材自現實生活。這幅習作的輪廓線有刺了一些洞，以便後續轉畫到其他畫紙上，表示它很可能是跟湯瑪斯·摩爾有關的其他畫作的預備習作（preparatory study）[27]——有幾幅這樣的習作都留存於世，但以這幅習作為例，其最終成品並未保留下來。

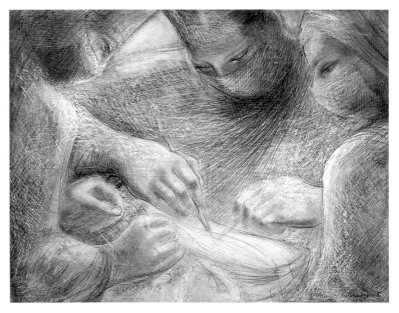

芭芭拉·赫普沃斯

《手部特寫（2）》（Concentration on Hands [2]），1948年，以鉛筆和油彩畫於夾板上，26.7×34.3公分（10 1/2×13 1/2 英寸）

「在我看來，內科醫生和外科醫生的工作內容及作業方法，跟畫家和雕刻家的工作內容及作業方式，相當類似。」於談及在手術室裡作畫的經驗時，芭芭拉·赫普沃斯如此說道。在這幅畫作中，她精密而準確，幾乎可說是帶有節奏感的線條，呼應了外科醫生工作時的動作。

27 比「初步設計」更完整，也比「預備素描」更專注於設計的某個部分。

伊絲貝爾·麥耶斯科夫,《查克》(Chuck),1996年,以鉛筆和粉彩畫於紙上

代，因而藉此來評判自己；而在第三名藝術家眼裡，這位模特兒既美麗迷人又有深度。我們都會從各自的角度去看待他人。

　　我嘗試推廣專注的魔力。繪畫就像魔法。如果我們能允許自己脫離周遭世界，並且在自己與觀察的事物之間形成一個完美的氣泡，擺脫期待、尷尬，或者還有我們對於美好的期望；如果我們能夠保持平靜的心情，以一種近乎抽象的方式看待被觀察的事物，專注於本質；如果一開始，我們先是有意識地，然後無意識地，近乎出神地摒除現實情況，忘記我們正在看著一個鼻子、一隻眼睛，甚至是一顆頭顱或一個人；如果我們能夠觀察到內眼瞼的線條在眼角抬起的方式，以及鼻子下方近乎不存在的陰影的形狀——如果我們可以達到這樣的專注程度，同時不做出任何評斷，而是繼續賣力前進，直到打破恍惚的狀態，那時才有機會回過頭來評斷——如果上述的所有一切都真的辦到了，那麼魔法就會發生。無論觀察是否正確、比例是否合適，甚至畫得是否肖似，都已經不再那麼重要；這幅畫已經達到了某種力道，已經能夠引人入勝。而這才是一幅畫真正需要的。

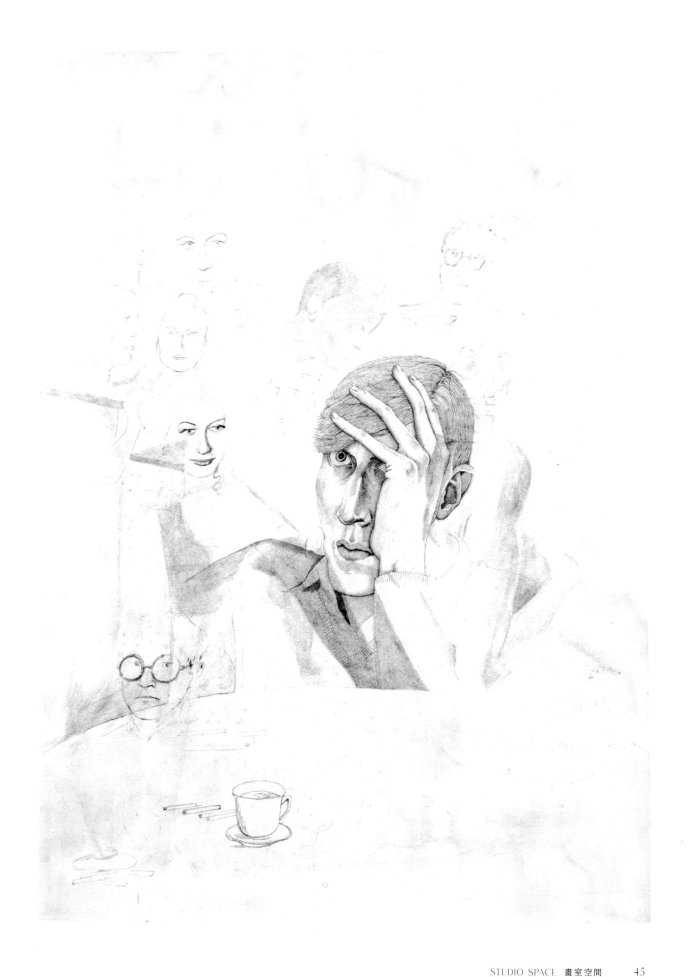

━━━━ 親密程度會產生的影響　伊絲貝爾·麥耶斯科夫

參與者：一組作畫者（建議）跟一名模特兒

　　多數情況下，在畫畫的時候，我們會把自己的世界觀，強加在模特兒身上。我們並不認識大部分的人體模特兒，對我們來說，他們是可以仔細觀察並分析的陌生人。這個練習是讓全班同學對模特兒提出問題，目的是畫出更能突顯他們個人特質的畫作。

　　如果是以小組的方式進行人體寫生，那麼請同學們圍成一個圓圈，讓模特兒待在圓圈中間。模特兒應該要擺六個姿勢，每個姿勢五分鐘，並且每個姿勢都要轉身，好讓每個人都可以從各個角度去觀察、作畫。

　　接下來，請模特兒擺一個時間較長的姿勢，可以擺兩次相同的姿勢，每次四十五分鐘左右。這時候，畫家們應該要提出一些問題來問模特兒，好能夠更認識他們。不要問太私人的問題。可以問說他們在哪裡長大？有沒有兄弟姊妹？有沒有留過短頭髮？是怎麼選擇今天要穿的衣服？等等。

　　在這次的練習中，這個實驗的目的，是為了看看畫作是否因為得知了這個資訊，而產生了改變。可以思考一下，如果不知道這個資訊，我們通常可能會怎麼作畫，並以此進行對比。

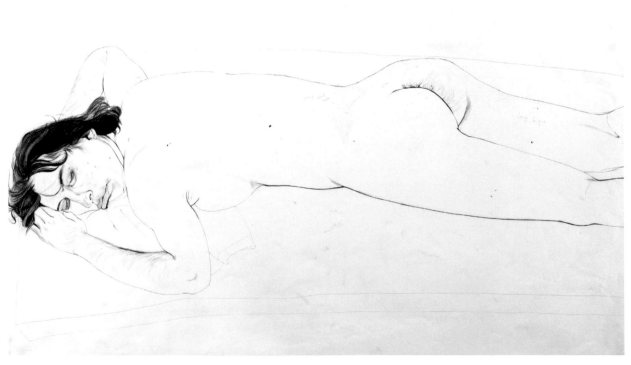

伊絲貝爾·麥耶斯科夫，《人體》系列之二（Figure 2），1995年，以鉛筆畫於紙上

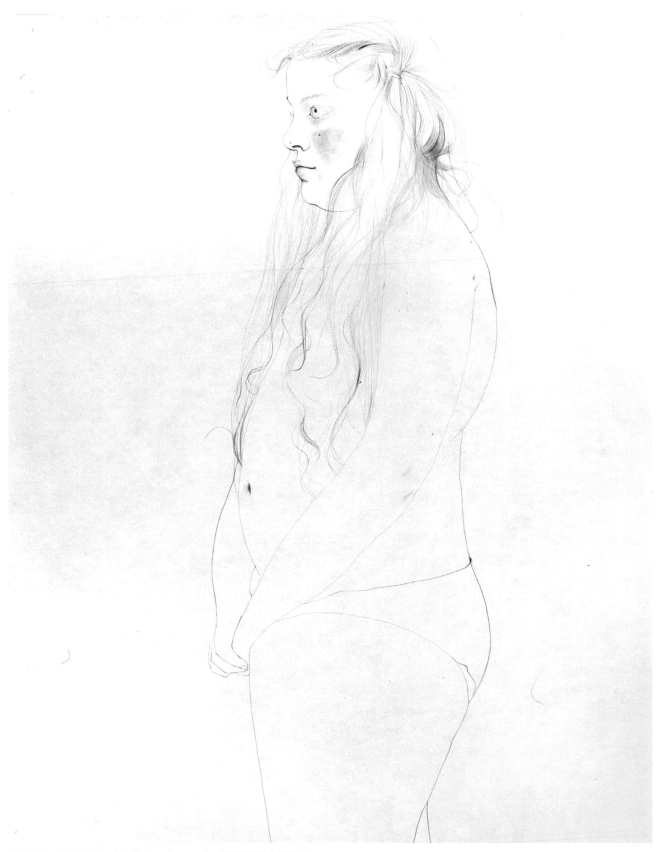

伊絲貝爾・麥耶斯科夫，《女孩》（Girl），2016年，以鉛筆跟粉彩畫於紙上

寫生教室　湯瑪斯‧紐伯特

在「寫生教室」這種人造空間中，
可能會發現什麼樣的「生命」與「真實」？

寫生教室提供了必要的設備，可以減少外界對人物寫生的干擾。寫生課是一種人為的想法，需要模特兒保持不自然的靜止狀態、畫材簡單且唾手可得，同時光線要充分。

　　要想上好一堂優質的寫生課，教師、模特兒與學生彼此之間各司其職的參與是必要的。在皇家繪畫學校一天六小時的課程中，每個學生都必須保持高度的專注，才能在作畫時發揮想像力跟創造力。之所以會提到想像力，是因為寫生雖然是一種具備描述性與記錄性的學習形式，但也仰賴學生對自身技藝及藝術能力發展的覺知去平衡；至於創造力，則是因為遭遇大大小小的問題時，會迫使畫家創造出一種能撤除雜訊、強調主題的視覺語言。無論在接連不斷的作畫過程中，或是在長時間作畫的開頭及收尾階段，維持具備連結功能的想像力是必要的；繪畫要有真實感，縱使這種真實感顯然是被建構出來的。學生們都努力想要創造出一個生動、逼真、有說服力的世界。

　　我們只能透過出現在眼前的部分景象，去看待這個世界，這就是繪畫的本質。但實際發生在寫生教室裡的不可思議情況是，我們也會受到此時此刻並沒有出現在我們眼前的元素與記憶的影響。人體比例與結構，是繪畫練習時很重要的兩個部分，如果不參照人體圖解或醫學知識，只想靠眼睛的觀看去學習，會相當困難。如果學生離模特兒太近，人的比例就會失真；而離模特兒太遠，沒辦法看清楚的話，人體結構的細節就會沒那麼明顯。距離模特兒兩公尺遠的話，就至少要從兩三個角度去觀察，才建構得出一張畫。距離模特兒五公尺遠──這個距離可以確保你不用移動頭部，就能看清楚一個站著的人。而對多數寫生教室來說，這個條件顯然並不實際──的話，會感覺人物缺乏基本的細節。結構、透視、比例、色彩、形狀跟構圖，通常可以在單獨的專門課程中學習到，而素描跟彩繪則鮮少被放在一起教授，縱使在寫生教室裡，這些技能都各據一席之地。

　　繪畫行為能表達出感知經驗，它表現出一種接近而非占有周遭世界的姿態。透過學生的筆觸，透過他們對所繪元素安排的位置，以及在完成的畫作中呈現出來的整體氛圍，在在顯示了他們接受世界的本來樣貌，還有對於達到「真實」觀點的渴盼。當形式被創造與重塑、亮度被強化與控制、比例被審視、透視被調整時，人們往往會因周圍世界中那些不斷新生、自我更新的豐富事物感到詫異。我們的創造行為，使得我們更能意識到萬事萬物的存在。

康絲坦莎‧德薩恩（Constanza Dessain），
無題，2012年，以炭筆畫於紙上

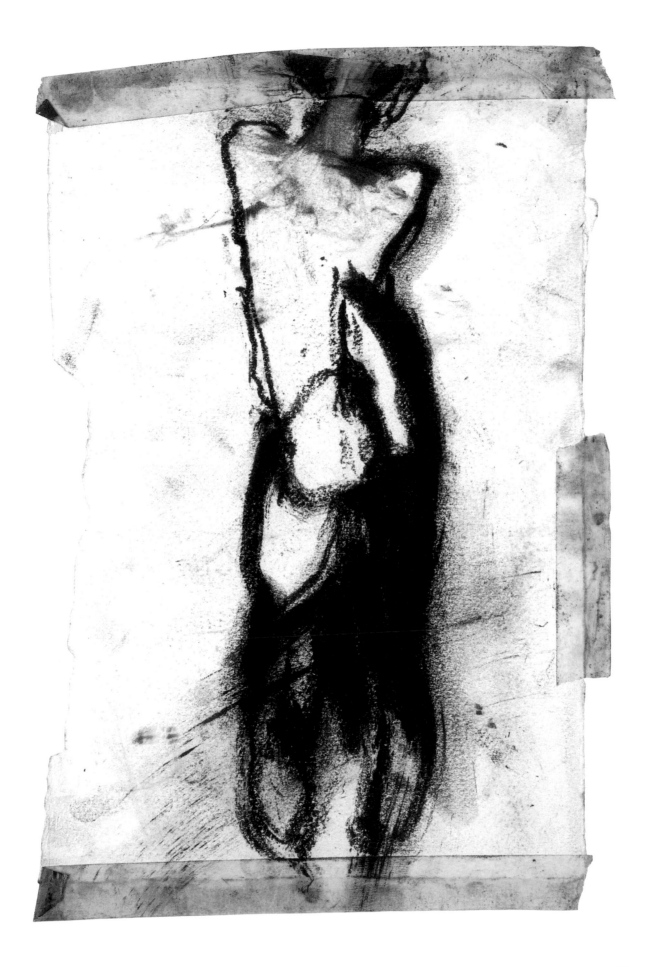

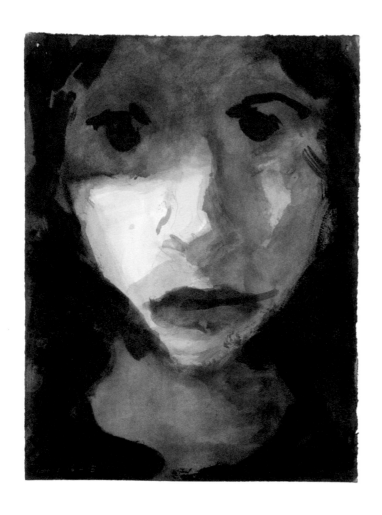

這些沒有盡頭的定義與再定義的行為，既鼓勵了學生熱情地參與，也鼓勵了學生冷靜地抽離。同一個學生，可能在前一刻還全神貫注、漫無章法、欣喜若狂地在完成某個引頸翹望的想法，下一刻卻沉默而訝異地後退一步，發現紙上那些惱人又無關聯的碎片，竟都呈現出一致的目的性。負責指導的老師，會從房間的另一頭走向學生的畫架，並可能肯定學生此一違背直覺的發現；老師與學生將站在一起，分享彼此對於眼前模特兒的各種感受，然後可以檢查及核對模特兒全身上下的每一個部位。

在描繪眼前的模特兒時，與人體比例跟人體結構有關的知識，或許能明確地使學生畫的線條更有條理，而其他藝術家的作品，可能也具有相同的功用。在寫生教室裡，既有具備藝術史知識的學生，也有缺乏這些知識的學生。臨摹其他藝術家的寫生作品，是非常有用的練習，不單有助於強化統一的畫面效果，也能增強在描繪人體不同部位之間時，所需要的流暢切換筆觸──例如從頭部到頸部到肩膀，或者從背部到臀部到大腿。臨摹並非為了重現原作。完全不是這回事：在寫生課上，我們認識到，林布蘭的作品就像模特兒，就像現場的音樂，是沒辦法重現的。臨摹的作品之所以被創造出來，是為了更接近那幅流動不歇的圖像，以及探索事物共同作用的各種方

上圖：湯瑪斯·紐伯特，《頭像》第三十一號（Head no. 31），2015年，以水彩畫於紙上

右圖：蘿絲·阿貝斯納（Rose Arbuthnott），無題，2010年，以炭筆畫於紙上

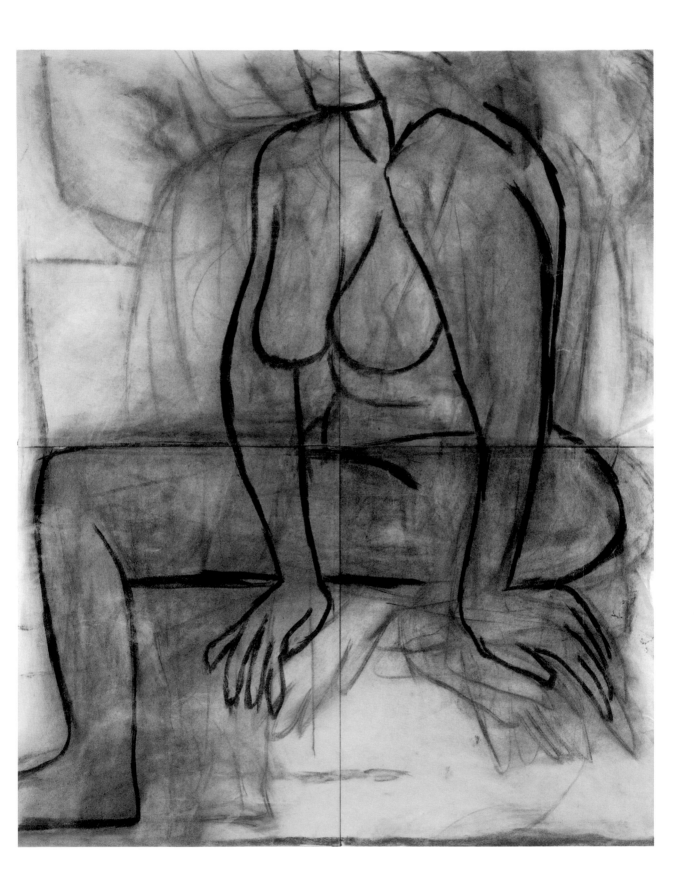

對頁：安娜·霍利·賈曼（Anna Hawley Jarman），《系列之二》（Series 2），2015年，以炭筆和鉛筆畫於紙上

上圖：蘿西·沃拉，《部分的我，離開了我》（A Part of Me, Apart From Me），2014年，以炭筆畫於紙上

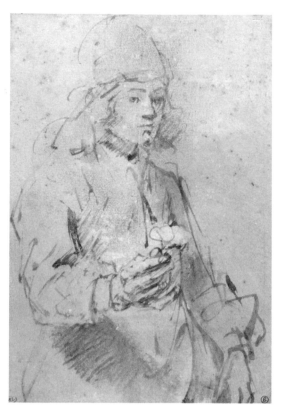

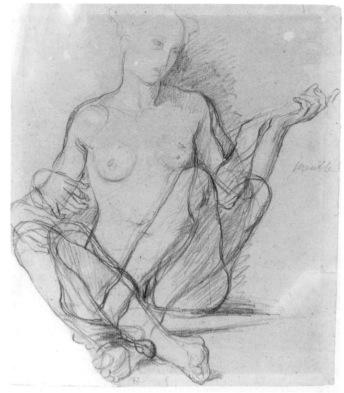

上左圖：林布蘭‧范賴恩（Rembrandt van Rijn）[28]，《拿著花的年輕人》（Young Holding a Flower），約1665-1669年，以銅筆跟深褐色顏料畫成，17.5×11.8公分（7×4¾英寸）

在這幅畫作中，一個立體的人物在平面的空間中，以流暢而簡約的筆觸被畫了出來。林布蘭在畫紙上的空白區域，跟他以畫筆用來創造明暗與體積感的區域，兩者同樣重要。

上右圖：尚‧奧古斯特‧多米尼克‧安格爾（Jean-Auguste-Dominique Ingres）[29]，《宮女與奴隸的裸體習作（彈魯特琴的人物習作）》（Nude Study for Odalisque with Slave [study for figure playing lute]），1839-1942年，以黑色粉筆畫於紙上，23.5×20.3公分（9¼×8英寸）

在安格爾最終完成的畫作中，彈魯特琴的人物有穿著衣服；之所以會繪製這幅習作，可能是為了要更全面地去理解這個姿勢。安格爾曾在賈克－路易‧大衛的畫室裡學畫，而後者強調了素描裸體模特兒的重要性。

28 全名為林布蘭‧哈爾門松‧范賴恩（Rembrandt Harmenszoon van Rijn，1606-1669），荷蘭黃金時代的畫家、版畫家和素描畫家，普遍被認為是藝術史上最偉大的視覺藝術家之一，也是荷蘭藝術史上最重要的藝術家。他一生總共創作了大約三百幅畫、三百幅蝕刻版畫和兩千幅素描。

29 生卒年為1780-1867。法國新古典主義派畫家，是現代藝術的重要先驅，對竇加、雷諾瓦、馬諦斯、畢卡索等人都有影響。

式。一般來說，臨摹作品可以促使人們去尋找截然不同的特徵之間彼此的連結，以及擴張解讀人物姿勢的眼界；我們不再將膝蓋的肌肉系統視為孤立而單一的部位，我們可能會開始將之看作一顆紅寶石，鑲嵌在一柄飾滿各種寶石的刀劍上。

　　一幅速寫之所以好，部分原因是好好思考過觀察的每一個部位，並且也考量過整體的構成；一幅較費時的素描之所以好，部分原因是在整個畫面上塑造出簡單而流暢的節奏與元素間的彼此呼應。隨著練習的增加與經驗的累積，學生會更加意識到，需要找出一些簡潔的表達方式，以在平面的紙張上，傳達出複雜而相互關聯的各種身體形態；而通常的做法，就是要將那些身體形態，簡化成有條有理、調性一致的圖樣，或者巧妙地簡化線條。俄國電影大師安德烈‧塔可夫斯基（Andrei Tarkovsky）曾提到：「到頭來，所有的一切，都可以被簡化為一個簡單的要素，這是一個人賴以生存的一切：愛的能力。這個要素會在靈魂裡生長，成為一個人決定生命意義的最高因素。」

　　當一條手臂在紙上移動，它所留下的軌跡，都是在歌頌那張紙的各個方面：紙張的大小與形狀；它的光澤與明

湯姆·山德（Tom Sander），《睡覺的女孩》（Sleeping Girl），2011年，以鉛筆畫於特製紙上

亮；它的淺薄；它的捲度；它表面那些能供畫家使用的圓弧與稜角⋯⋯這些因素總是相互關聯，與紙張的平面空間有著和諧的關係。學生渴望描繪出一個非常圓潤——立體——的人物，而紙張與生俱來的平坦跟不願洩漏祕密的態度，讓學生感受到挫敗。老師建議與紙張達成妥協：容許人物迷失在紙張的想像空間中。如此一來，矩形內的每一分每一寸就會有了生命，就會成為一個能夠充分去感覺的空間。學生於是說：我得要先學會怎麼畫人物。

老師離開了，稍後回來時，學生面前畫紙的空白部分開始發亮。房間籠罩在暮色中。學生可以，或許也應該開始畫一幅新的習作了，但他仍在昏暗中默默地創作。此時此刻，他減少了畫中的元素，直到只能看見那些肉眼得見的東西。失去的痛苦，犧牲掉一點一滴，慢慢才獲得一切的痛苦，讓學生無法再去建構畫面的色調。他也無法去注意到，這一天縈繞心頭的一切，已經化為了他筆下交織的線條與色調。而這些千絲萬縷，已經把被描繪出來的人物與周遭的景致融為了一體。

平面與縱深　湯瑪斯・紐伯特

地點：室內
畫材：單一或數張大型紙

　　剪一張紙，或者將兩張紙連接起來，組成一張高二十公分，長六十公分的紙（約為八乘二十四英寸）。

　　站在房間內，找到一個可以看到整個空間的位置。如果有畫架或頭部擋住了你的視線，也沒有關係。現在，試著限縮你的視野範圍，只去看位於視平線（eye level）[30]的事物——這個範圍應該差不多二十公分高。如果有需要的話，可以使用你的雙手來框住這個區域——一隻手平舉在你的眼睛上方，另一隻手則在下方，就像在為你的眼部遮陽。

　　在狹長的紙張上，畫出我們框住的、房間內的狹長區域。確保只畫出對齊視平線的事物。如果你緩慢地將身體旋轉一百八十度，那麼應該沒有什麼看不清楚的地方才對。

　　你應該馬上就會發現，你所觀察到的區域，形成了一條扁平的帶狀。這個練習所仰賴的，是你在這些限制下，依然能表現出畫面縱深的能力。試著讓你畫出的觀察結果呈現出縱深感，與此同時，也希望你會欣賞這些羅列在平面上的景物所顯示出的美感。

30 即眼睛視線的高度，為透視學的術語。

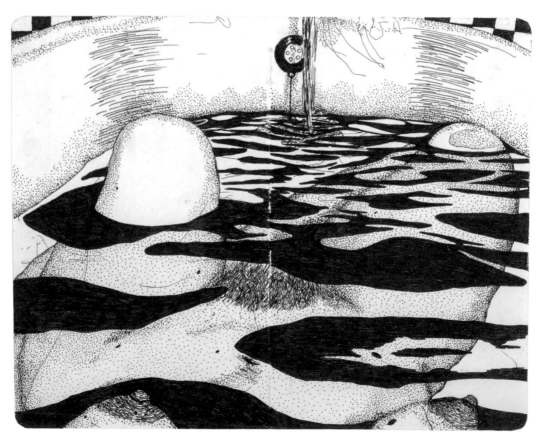

艾琳・蒙特穆羅（Irene Montemurro），《水給予我的》（What the Water Gave to Me），2018年，以墨水畫於紙上

哈利‧帕克（Harry Parker），《寫生教室／宮女》（Life Room/Las Meninas），2015年，以鉛筆畫於紙上

注視與聆聽　艾琳・霍根

對描繪對象的理解多寡，會讓肖像畫產生怎麼樣的影響？
如果模特兒說話了，會發生什麼事？

一九九七年，我第一次看到某個人在陳述自己的人生故事時，臉上閃過了一些變化。那次的相遇，幾乎可說是偶然。我第一次見到詩人及藝術家伊恩・漢彌爾頓・芬利（Ian Hamilton Finlay）時，他正與一位帶著錄音機的口述歷史學家進行一場激烈的對話。伊恩在靠近愛丁堡的彭特蘭丘陵（Pentland Hills）一帶，闢了一處名為「小斯巴達」（Little Sparta）的花園。在該花園裡，有一棟小屋。小屋連接著一間玻璃溫室，他們兩人就在裡面。而我則是在屋外淋著雨，沒有被伊恩發現。雖然聽不見他在說什麼，但我看得見他臉上誇張的神情，並因而呆立現場。我發現自己在揣測他的各種表情代表著什麼意涵。這激起了一股渴望：我想知道他在說些什麼，想看看這些談話內容可能會對一幅人物肖像畫帶來什麼樣的影響。

我不認為自己算是一名肖像畫家，所以我很訝異地發現自己——在那個時候及之後的許多時候——參與了肖像畫製作。自從那次看著伊恩受訪卻聽不見他說的話之後，我在大家的同意下，參加了多場口述歷史訪談。那些訪談的參與者有政治家彼得・卡靈頓（Peter Carington）、藝術及古董商人克里斯多佛・吉布斯（Christopher Gibbs）、時裝設計師貝蒂・傑克森（Betty Jackson）、避險基金經理人保羅・魯達克（Paul Ruddock），以及前芭蕾舞者安雅・林登（Anya Linden）——現在已經冠上夫姓，改名為安雅・賽恩斯伯里（Anya Sainsbury）。這些錄音檔案，都是為了倫敦大英圖書館（British Library）的「國家生命故事」（National Life Stories）——一家以記錄社會歷史為宗旨的口述歷史慈善機構——所製作。被該慈善機構選上的人，就能夠用自己的話語，去記錄自己的生命，從久遠的家族歷史，到童年、接受過的訓練、工作，以及個人生活。進行錄音時，通常會有數次的訪談，每次大約三小時，有時會分成幾年的時間來執行。

這些一次次的訪談，讓我見證了深入的自傳型敘事，同時我自身也不會成為關注的焦點。我可以自由地記錄敘事者的口頭證詞與面部表情之間的關聯性，而這些敘事者也成為了我的繪畫及肖像畫的主題。我邊聽邊畫，一點一滴地理解了每個人的故事，我確信這種間接的理解方式也影響了我創作的圖像。我相信，這種關係與畫室傳統中藝術家與模特兒的關係，相當不同。在畫室的傳統中，兩者之間可能存在一種緊張的關係：要麼是藝術家明明需要集中精神作畫，但他又覺得自己應當說些什麼；不然就是被畫者久久地維

艾琳・霍根，《伊恩・漢彌爾頓・芬利走向羅馬花園》（Ian Hamilton Finlay Walking Towards the Roman Garden），2009年，以炭筆畫於紙上

持同一個姿勢，而兩者之間陷入了沉默。

　　針對口述歷史的過程，執行繪畫的製作，很大的一部分，是看著訴說者講述他們的人生——多半是些親密而動人的故事，偶有痛苦折磨，有時非常快樂——並看著這樣的訴說對他們的神情及姿勢產生的影響。在用筆與顏料進行繪畫時，聆聽訴說者的錄音過程，從而理解這個人及他們的人生，對我來說幫助極大。同時，這樣的錄音過程，也有助於分散訴說者的注意力，讓他們忽略我的存在：他們或多或少都忘了我正在工作。身為一名「隱蔽」的觀察者，意味著在描繪這些模特兒時，我沒有去對受訪地點、訪談對象的姿勢或衣物做出選擇。他們之所以會出現在受訪地點，主要也不是因為我要幫他們畫肖像畫。一開始打完招呼之後，直到錄音機關掉，訪談結束之前，我不需要——當然也沒打算——與受訪者有直接的接觸。我通常靜靜地坐在離他們很近的地方；我的存在很快就會成為背景的一部分，因為他們的心思都被口述歷史的過程所占據。由於錄音的長度與性質，採訪者和受訪者之間的關係，會形成一種持續性的信任，而我也能分享到隨之產生的親密與隨興。

　　在每次訪談中，我都用鉛筆、油彩跟蠟筆，幫受訪對象畫一幅頭像習作。透過一次次的訪談，我逐漸知道了每位受訪者的臉部細節，並且見證了他們每個月在精力與心情上的轉變，以及其他諸如髮型與服裝這種更明顯的

下圖左：艾琳・霍根，《伊恩・漢彌爾頓・芬利位於咖啡之家——一間位於比加鎮的咖啡館》（Ian Hamilton Finlay in the Coffee Spot, a café in Biggar），2005年，以油畫顏料與鋼筆畫於紙上

下圖右：亞維格多・艾瑞卡（Avigdor Arikha），《山繆・貝克特》（Samuel Beckett），1971年，以石墨畫於褐色紙上，24.1×15.9公分（9½×6⅜英寸）

艾瑞卡為他的密友貝克特畫過許多幅畫，他形容這位愛爾蘭作家是自己的「燈塔」。在他們的來往過程中，兩人廣泛地討論了藝術、文學，以及音樂。在他們各自的作品中，可以看到兩人共同興趣的核心。

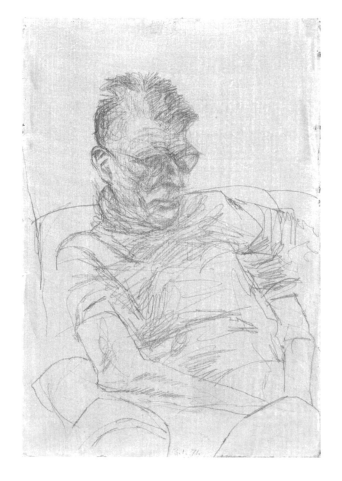

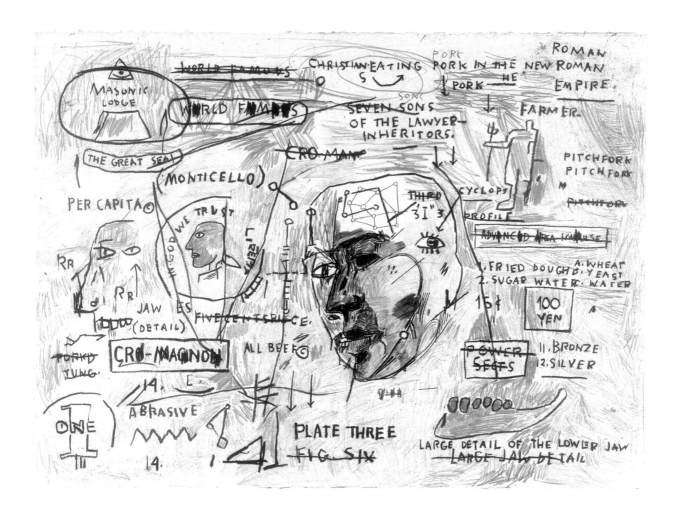

上圖：尚一米榭·巴斯奇亞（Jean-Michel Basquiat）[31]，《蒙蒂塞洛（達洛斯組畫三十二幅之一）》（Motlcello（The Daros Suite of 32 Drawings）），1983年，以壓克力顏料、炭筆、蠟筆、粉彩，和鉛筆進行創作，57×76.2公分（22½×30 ⅛英寸）

在這幅畫中，諸多文字、短語、擦除痕跡、下橫線等元素，透過一系列完整或部分的肖像連結起來──從「下顎」、一美元硬幣上的側面像，到明亮、位於畫面正中、臉部稍稍偏向觀者的頭顱。

右圖：格里森·佩里（Grayson Perry），《微小差異的虛榮》（Vanity for Small Differences），A4速寫本，2012年

在這幅為了一條兩公尺乘四公尺的掛毯所做的習作中，佩里記錄了一些微小的細節，揭露了他所繪人物的生活──中產階級的東西、AGA爐具[32]等等──反映「虛榮」系列作品對品味及社會階級的關注。

31 美國藝術家，生卒年為1960-1988。作為新表現主義運動的一員，他在1980年代獲得了成功。巴斯奇亞的藝術專注於二分法，如財富與貧窮，融合與隔離，以及內在與外在經驗。

32 由瑞典籍諾貝爾物理學獎得獎者古斯塔夫·達倫（Gustaf Dalén）發明的一種爐具，在英國中產階級之間十分受歡迎。他挪用了詩歌、繪畫和油畫，並將文字和圖像、抽象、具象以及歷史資訊與當代批判相混合。

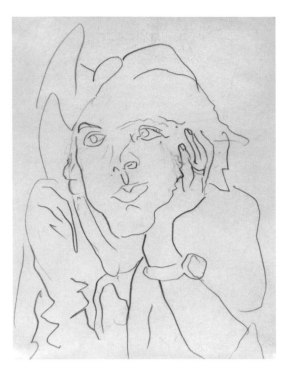

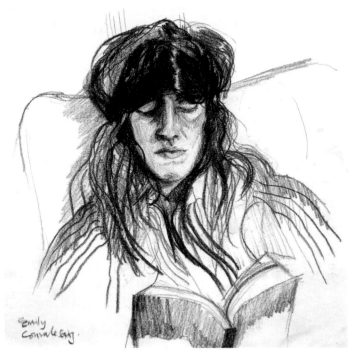

改變。最關鍵的是，跟許多坐姿肖像畫不同，他們臉部的神情不斷在改變，他們的姿勢也不會維持很久；人們會在椅子上邊說話邊動，他們會用渾身上下去表現自我。嘗試畫一張神色正在變動的臉，跟畫一個幾乎可說是坐著不動的人，兩者之間有著相當大的不同。當人物移動時，我會花很長的時間注視他們而不作畫，藉此發掘出他們別具特色的姿勢。我的習作都沒有完成，這種「未完成狀態」，成了我在畫肖像畫的過程中，刻意為之的一部分。我捕捉的是被畫者不斷變動的狀態，他們不僅身體在動，心理狀態也隨著時間不斷產生改變。透過這種方式，我的肖像畫代表的是口述歷史本身的過程，也代表了被畫對象及我對他們的感受。對於這個過程的關注，已經變得跟我後來在自己的畫室裡完成最終的肖像畫，一樣重要。

　　我參與了十八場錄音訪談，每一場的時間都差不多是三到四小時，而安雅·賽恩斯伯里的錄音部分，係由口述歷史計畫負責人凱西·柯特尼（Cathy Courtney）負責。我的出現，顯然對錄音過程帶來了一定的改變——對口述歷史學家來說，有一名藝術家在場，不是通常的做法。我發現，自己對錄音過程中並非透過言語來表達的東西很感興趣——例如傳達的方式跟語調的細微差異，我也喜歡關注人們在談論自己的人生時所呈現出的神情。我無法想像口述歷史所揭露出的素材，能夠由其他的方式來取得。1960 年代時，賽恩斯伯里曾上過一些倫敦坎伯韋爾藝術與工藝學校（Camberwell School of Arts and Crafts）[33] 的會話課程，授課老師是畫家安東尼·弗萊（Anthony Fry）。她憶起當時有一個特別瘦的男模特兒。我當時是繪畫學校的學生，我意識到自己也畫過同一個模特兒。他那時一定病得很重，因為他形容枯槁；畫家尤

33　屬於倫敦藝術大學旗下的學院之一，曾被泰晤士報評為英國最佳藝術學校。現已更名為坎伯韋爾藝術學院（Camberwell College of Arts）。

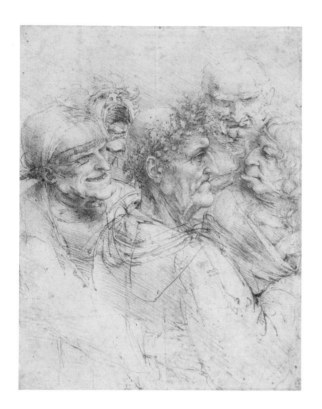

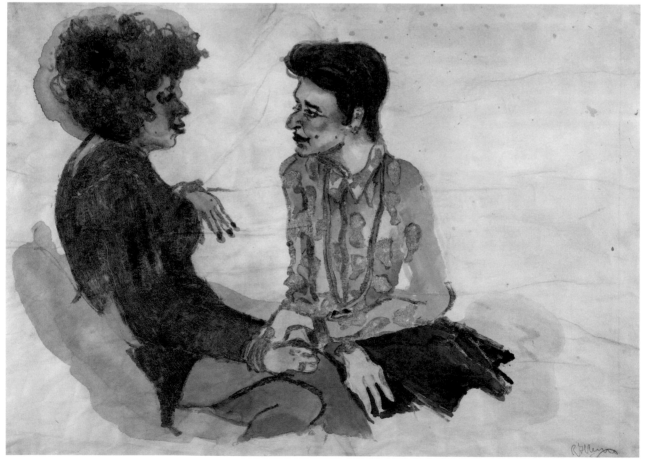

蕾貝卡・哈伯（Rebecca Harper），無題，2013年，在紙上以蝕刻技法與水彩作畫

對頁左圖：李奧納多·達文西（Leonardo da Vinci），《一名被吉普賽人戲弄的男子》（A man tricked by Gypsies），約1494，以銅筆跟褐色墨水進行創作，26×20.5公分（10¼×8⅛英寸）

在這幅畫中，緊閉的構圖加上細節豐富、鮮活生動的臉龐，激起了一股充滿威脅感的幽閉恐懼氛圍。

對頁右圖：R. B. 基塔伊（R. B. Kitaj），《岩石花園的習作》（Study for Rock Garden），1980年，凹版蝕刻版畫，87×60.5公分（34⅜×23⅞英寸）

基塔伊是一名經驗豐富的版畫家及畫家。在這幅肖像中，他用蝕刻技巧和毛刺效果創造出了柔和的邊緣，強化了人物頭髮的紋理，加深了人物的眼睛，跟處於亮部的嘴巴產生了對比，為人物的表情增添了戲劇效果。

34 指的是一群英國畫家，他們於1937年到1939年之間，在倫敦一家名為「素描與繪畫學校」（School of Drawing and Painting）的地方求學或工作，許多成員都是左派。該學校因第二次世界大戰的開始而關閉。

35 一種追求畫面精確度的畫法，將人物、物體、平面之間的交會處，都簡化為一個點，輔以一條條的線，精準的畫出景物。這種繪圖方式因其缺乏情感而遭致批評。

安·厄格羅（Euan Uglow）安排他在一架用來學習人體結構的骷髏頭旁擺姿勢。她的這段回憶催生了一個跟人體寫生有關的問題：應該如何去對待模特兒，以及他們扮演了什麼樣的角色。我們被教導的是，不要把寫生對象當成一個人來畫，而是要當成一系列用來比較和測量的形狀——我們鮮少畫一個有臉的人，而那正是我在口述歷史習作中所做的。

不過我當時並沒有意識到這一點。我那時在坎伯韋爾接受了第一代藝術家——他們受到尤斯頓路畫派（Euston Road School）[34] 現實主義畫家的影響——的教導，成為了「點線繪圖法」（dot and carry）[35] 的支持者。我花了很長的時間，才學會如何更自在地畫畫，而不是每畫一毫米就停下鉛筆去測量——我主要是透過在速寫本上忘我地畫畫，來打破這個習慣的。速寫本裡的很多畫是內化性的、心理性的，也是觀察性的。我現在試圖要做的，是將我在坎伯韋爾學到的嚴謹觀察，結合我對人的深深興趣，然後將之運用在我的作品之中。

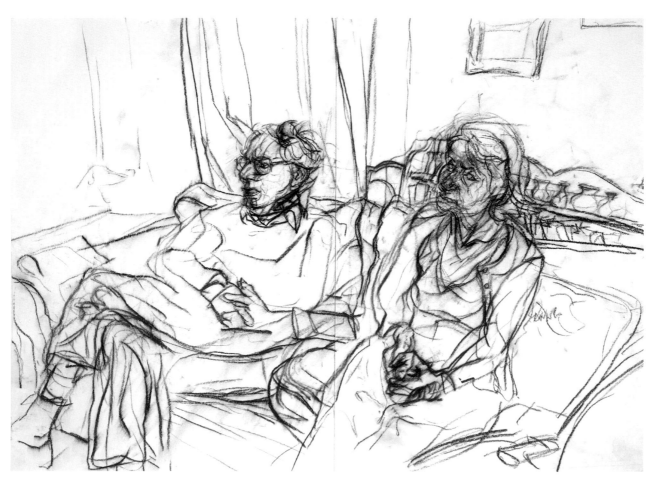

保羅·費納，《看跳水》（Watching the diving），2012年，以鉛筆及炭筆畫於紙上

—— 口述歷史　艾琳·霍根

參與者：三名作畫者

畫材：鉛筆或炭筆，以及紙張

　　這個練習總共需要兩小時。小組中一個人作為接受採訪的模特兒；一個人擔任採訪者；第三人則負責為模特兒作畫。每個環節持續四十分鐘，之後每個人輪流擔任不同角色。這個練習的目的，是密切關注某人，並在他們與採訪者對話時，畫下他們的肖像。

　　口述歷史採訪是一種特殊的技巧，對於這樣的繪畫練習來說太過追根究柢。擔任採訪者角色的人，應該要留意狀況，不要挖得太深，去刺探到非常私密或敏感的議題。在正式開始之前，雙方不妨先設立一些彼此都同意的主題，這麼做或許有益於後續的訪談。負責作畫的人，應該要花上與作畫對等的時間，去觀察受訪者：做一些筆記、試著無意識地去畫，不用擔心自己是否畫「好」。

　　在受訪者說話時，快速畫出幾張素描。如果你是右撇子的話，可能一開始用左手去起稿會有幫助，反之亦然，這樣你的自我控制力就不會像平常那麼高。

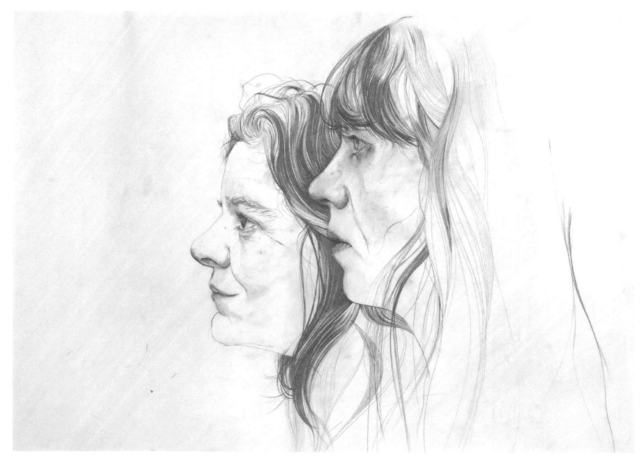

伊絲貝爾·麥耶斯科夫，《朋友》（Friends），2015年，以鉛筆和粉彩畫於紙上

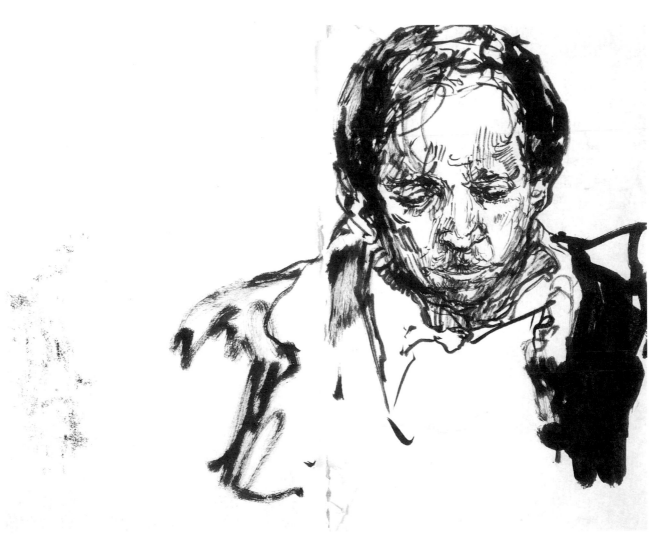

凱薩琳‧古德曼，《維克拉姆‧塞斯》（Vikram Seth），2011年，以鋼筆和墨水畫於紙上

技巧與願景　　約翰·萊索爾

繪畫者的技巧如何支撐和實現藝術抱負？

繪畫存在所有的視覺藝術中，而紙張是其最常見的媒介。畫畫時，人們試圖創造出一種光感，使畫面就像我們開始展開攻勢之前一樣的美麗。人們努力在紙張上創造出光線感及空間感；沒有光感的繪畫，就不是繪畫。繪畫者在陳述與暗示之間遊走，創造出動感與生命——一如文學作品，濫用過多的敘述，就會扼殺形象。而繪畫必須讓人感受到栩栩如生。

「繪畫」一詞，有兩個相互關聯的意涵：工匠的手藝與藝術家的創造物。人們或許可以從義大利文藝復興時期偉大的佛羅倫斯畫師身上，看到這兩者之間的關係：頂盛時期的佛羅倫斯畫師既是工匠，也是藝術家。工匠們技術嫻熟，訓練有素，他們知道自己在做什麼，並能在最後獲得良好的成品。藝術家的目標是自我超越，他們敢於冒險，既有可能失敗，也有可能成功。我們的前輩兼具兩種特質。如今，我們之中的許多人只希望成為藝術家；我認為這麼做是錯的，也是我們的成就遠比不上前人的原因。

在觀察性繪畫[36]中，繪畫的基礎是繪畫平面：一塊想像的、透明的玻璃；透過這塊玻璃，人們將要畫的事物映現到紙上。這塊看不見的玻璃和畫家使用的紙張，都必須與眼睛的視線垂直，以避免產生扭曲。一個人在紙上作畫，就好似在圖面上描摹圖像，這樣就能得到符合「視覺大小」的圖像——因此，在一張A4的紙上，應該可以輕鬆地放進一個距離作畫者只有一兩公尺的人物。對多數人來說，畫這個尺寸的畫，會覺得很自然。有些人會發現，要記住較小的形狀，非常困難。為了要避開這樣的困難，畫得大一些，會有所幫助。值得注意的是，過去的作畫者會透過使用這樣的方法，來讓自己的生活輕鬆一些，也經常在作品中抄捷徑；我們如果不做同樣的事情，反而會顯得太過愚昧。

我不會去測量我所要畫的事物，也不會教學生這麼做。我們天生不擅長這麼做。取而代之的是，我會教學生方位參照。使用一條直線——實際存在或是想像中的——把主體上的任意兩點連成一條線，然後把這樣的關係套用到繪畫上，重複這個步驟，即可使線連接成三角形，以此類推。我們比較擅長這種思考方式，運用的是在大腦和神經系統中，我們用來拿起一個裝得滿滿的杯子喝水，卻能不灑出一滴水的那個部分。保持角度正確應該不難，有良好的比例感也會有所幫助。在物體間隔非常小的情況下，通常不需要使用到方位參照來作畫，因為這些間隔很容易用眼睛來判斷。但要在較大的圖面

湯瑪斯·哈里遜（Thomas Harrison），《安東尼奧與皮耶羅·德爾·波拉約洛所繪之聖塞巴斯蒂安的殉教》（The Martyrdom of St. Sebastian by Antonio and Piero del Pollaiolo），2017年，以鉛筆畫於紙上

36 意即「畫出所見」，關鍵在於作畫者「見」到了什麼，因此這種繪畫既基本又深奧。

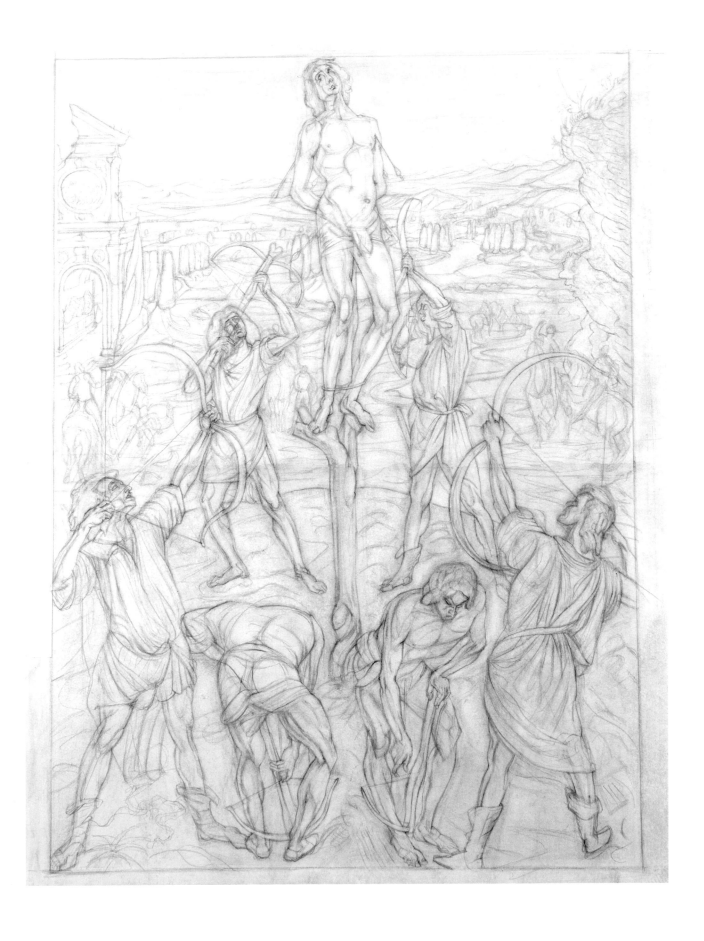

左圖：盧卡·西諾萊利（Luca Signorelli）[37]，《海克力士與安泰俄斯》（Hercules and Antaeus），約1500年，以黑色粉筆進行創作，28.6×16.3公分（11¼×6½ 英寸）

在這幅畫中，強烈而經過雕琢的輪廓和藝術家精確而有活力的線條，創造出了一種穩固和動態的感覺。在左邊的人物（海克力士）身上，我們還可以看到用來繪製臉部的底稿。

下圖：尼古拉·普桑，《阿奇斯轉變為河神》（Acis transformed into a river-god），約1622年到1623年，以石墨、銅筆、棕色墨水、水墨技法進行創作，尺寸不詳

棕色水墨在朝畫面中央逐漸變淺，強調了中心人物阿奇斯的形象，他正在眾目睽睽下進行轉變。

對頁上圖：愛德加·竇加（Edgar Degas）[38]，《歌劇〈惡魔羅伯特〉芭蕾舞場景中的修女習作》（Study of Nuns for Ballet Scene from 'Robert le Diable'），1871年，以精油畫於米色紙上，28.3×45.4公分（11¼×17⅞英寸）

竇加在一八七一創作了一幅畫，名為《梅耶貝爾的歌劇〈惡魔羅伯特〉中的芭蕾舞場景》（The Ballet Scene from Meyerbeer's Opera 'Robert le Diable'）。他為這幅畫作了四幅習作，此即為其一。在這幅習作中，他捕捉了起舞時的修女──她們在梅耶貝爾著名的歌劇中死而復生──所穿衣物的落下與擺動。

對頁下圖：約翰·萊索爾，《米契》（Mitch），2015年，以鉛筆和粉彩畫於紙上

37 生於約1441或1445年，卒於1523年。義大利文藝復興時期畫家，以其繪圖能力和對前縮透視法（foreshortening）的運用而聞名。

38 全名為愛德加伊萊爾－日耳曼·竇加（Edgar-Hilaire-Germain de Gas，1834-1917），法國印象派藝術家，以粉彩畫及油畫而聞名。

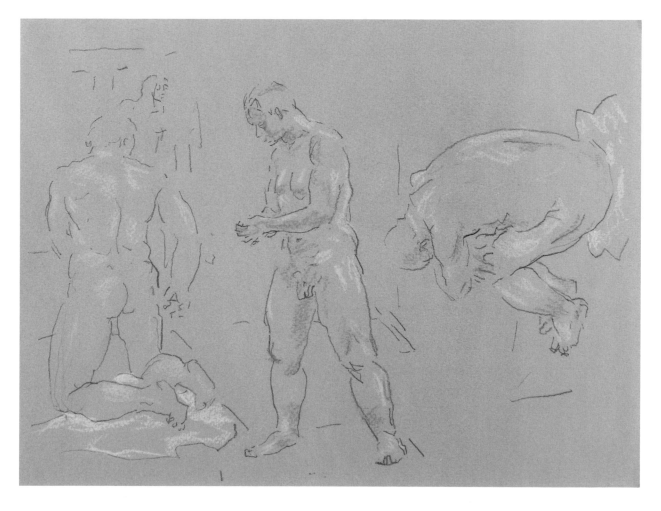

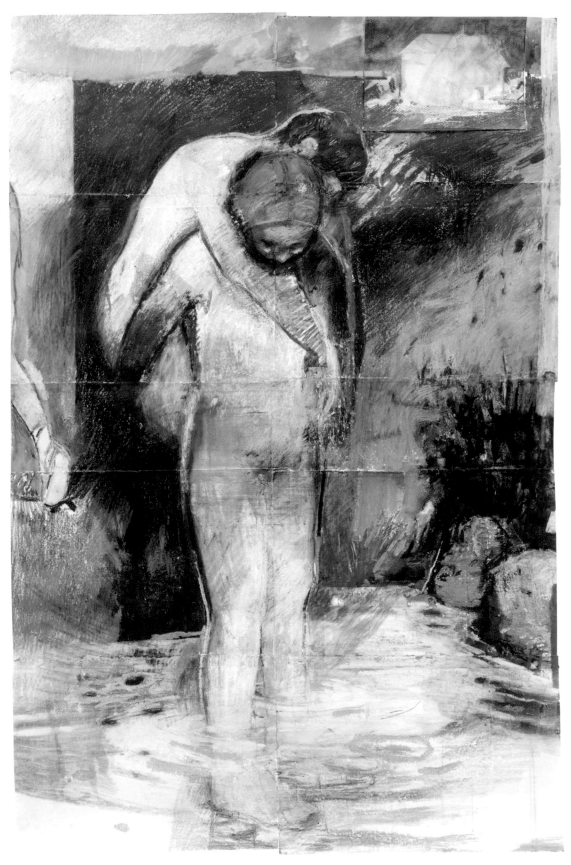

喬安娜·格力高，《不眠的情人》（Sleepless Lover），2017年，以混合媒材畫於紙上

安排多種物體時，方位參照就能夠助你一臂之力。

作為一名畫家，我認為素描是一個主題庫，可以從中挑選出素材，進行再創作。因此，素描畫的目標應該是簡單、直接，不要塞滿各種沒必要的資訊，但細節又夠豐富，讓作畫者得以有機會用堅定的態度來重新塑造一個主題的特性，從而使一個人的作品，即便在遠離繪畫主體的情況下，也能展現出「可能性」。我已經把這樣的想法，融入我的教學之中。

到目前為止，我主要談論的是準確性的問題，這是描繪一幅畫的基礎。準確性對藝術來說並非不可或缺，但缺乏準確性往往是一種困擾。它應該成為一種習慣，不需要太多的思考。這就像一頁樂譜上的音符：演奏出正確的音符，不一定能把音符變回音樂，但不這麼做，會讓生命變得更為艱辛。我並不認為一個人畫得「不準確」會造成什麼問題，但我相信一個人需要意識到自己的畫作與準確的描繪有多大的偏差。偉大的畫作通常會打破各種既定的規則；然而，單單只是打破規則，並不能造就出偉大的畫作。藝術中的許多美妙之處，源於人為的錯誤，這一定是因為這種錯誤恰是本能的產物，是所有創造力的偉大部分。視覺和表達都是本能的：我們每個人看到的都不同，所以我們都應該用不同的方式去畫畫。技巧能賦予畫作風格，個人視野則能使畫作與眾不同：工匠和藝術家需要同心協力。一如作家普魯斯特所觀察到的，藝術不單單只關乎聰明才智。

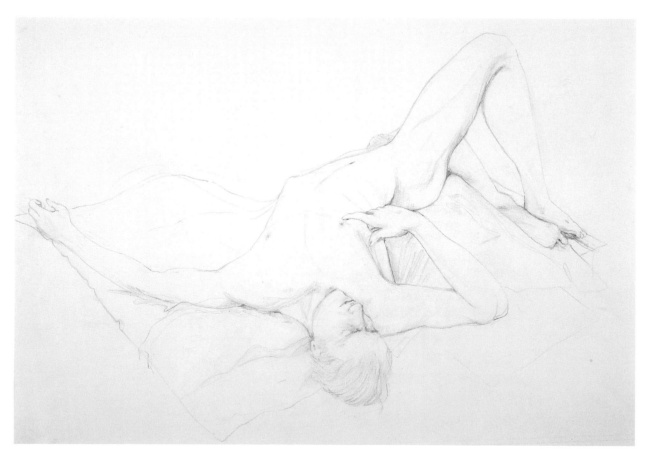

克娥絲蒂・布坎南（Kirsty Buchanan），《亞德里安》（Adrian），2013年，以鉛筆畫於紙上

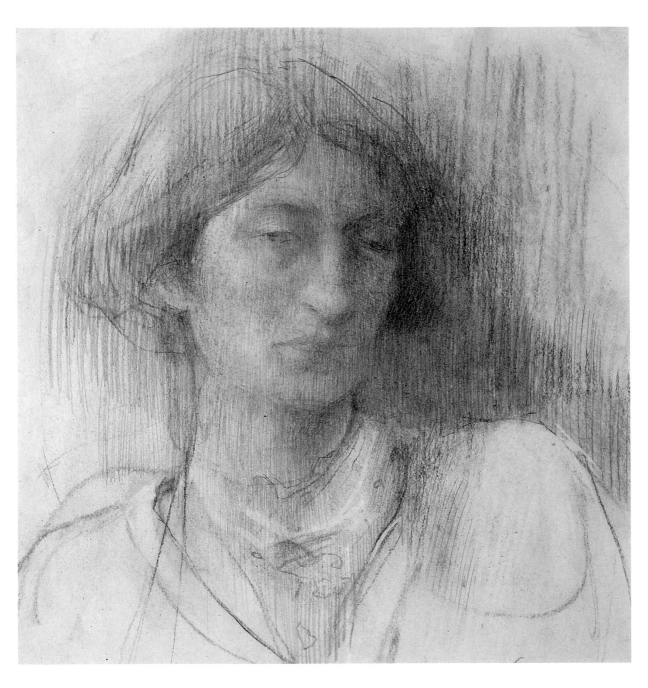

薩琳娜‧羅烏（Serena Rowe），《漢娜》
（Hanna），2007年，以鉛筆畫於紙上

　　一個人無法學會畫畫：我們要不有天賦，要不沒有天賦。一個人可以學會描繪：這篇文章裡概略提到的基本原理，可以相當快速地習得，而技能是藝術的支柱。但是繪畫的魔法，就存在我們體內。教學可以提供幫助，特別是輔以相關事實的情況下，但我認為教學最大的好處在於，可以教導人們去看到他們已經做了什麼，或者有什麼是還沒去做的，從而懂得欣賞他們自己的視野。這不是一件容易的事。我們很難做到這一點——有時當我們把一幅作品顛倒過來看、對著鏡子看，或是隔了很久之後再看時，會出現某種程度的客觀性，但我們永遠不會真正知道自己的作品有多美麗。我們似乎沒有能力去看見自己身上的詩意。

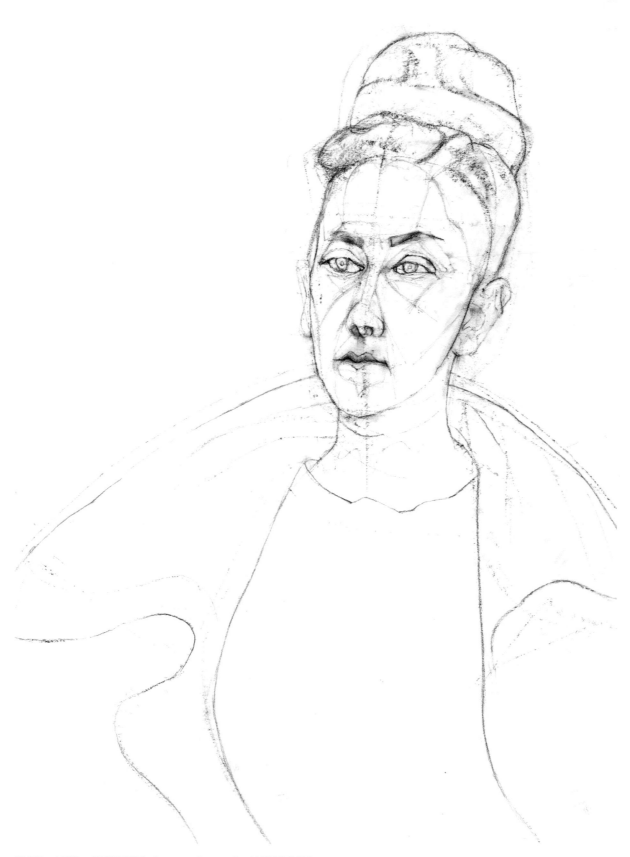

湯瑪斯·哈里遜，《芙蘿倫希亞》（Florencia），2016年，以鉛筆畫於紙上

鏡像繪畫　奧蘭多・莫斯汀・歐文（Orlando Mostyn Owen）

參與者：你跟一名模特兒

　　在跟模特兒接觸時，我們經常會採取一定程度的被動態度，尤其是在經過了多年的寫生練習之後。我們對身體的形狀與結構已經有了預期，對所看到的事物進行解讀的過程可能也已落入了慣性思維。這個練習的目的，就是希望你在熟練地描繪人體時，能夠重新檢視自己的態度，更細膩地去進行觀察。這個練習也鼓勵你在畫室中進行人體寫生時，能花更多的時間去深度思考有關模特兒的事情。

　　在這個練習裡，你將要把眼前的人體想像成是鏡像的。

　　把你面前看到的形狀水平翻轉過來，然後畫出來。有一個比較簡單的做法是，試著在你的腦海中，在模特兒身體的中間，畫一條看不到的線，然後使用這條線來幫助你翻轉圖像。

　　在做這個練習時，學生常常會感到訝異的點在於，如果缺乏堅定的專注力跟自我控制，大腦就會以驚人的速度回到我們熟悉的、形體未經翻轉的思維模式，而手也會下意識地恢復到去畫眼前人體的原本模樣。這個練習相當困難，可以在正式繪畫前，提供一個良好的熱身過程，喚醒手部、眼部與大腦之間的連結，提高我們的集中力，鼓勵我們認真地去看。

　　重點提醒：在進行模特兒寫生時，往往愈靠近「鏡像線」的部位愈容易畫；離鏡像線愈遠，就愈要去考慮那些身體部位的形狀。

傑克‧加菲爾德（Jake Garfield），《口渴至極》（Dying of Thirst），2013年，四色單刷版畫

作為視覺辭典的展覽館　安·道克

可以從臨摹偉大藝術家的作品中學到什麼？

在我的記憶中，1960 年代，當我還是個藝術學校的學生時，我只有過一次臨摹作品的經驗。當時學校並不鼓勵這種做法——畢竟，我們可是要成為「現代畫家」。如今回想起來，那種做法真的是非常目光短淺。接受你的過去，有助於幫助你理解並且吸收自己的現在與未來。

臨摹畫作並非模仿，也不是抄襲。在諸展覽館中——例如位於馬德里的普拉多博物館（Prado）——你都會遇到以臨摹為生的繪畫者。我在這裡所描述的這種行為，指的是發現或發掘你自己的繪畫方式，並找到可以作為參考的指標。要掌握這樣的繪畫方式，唯有仰賴你運用自己的一切——頭腦、雙眼、精力跟直覺——才能做到。你會發現自己過往從未考慮過的元素：空間、結構、位置，以及最重要的，用來容納畫面的畫框。實際上，臨摹的畫作，將成為你的視覺辭典。我最早之所以會在倫敦的國家美術館臨摹畫作，是因為在一堂寫生課上，有人對我說：「你的風格很像弗蘭克·奧爾巴赫（Frank Auerbach）[39]。」雖然我很欣賞奧爾巴赫的作品，但我還是想創造出自己的風格。我當時的解決辦法，是決心找到一個風格與他截然不同的畫家，因此我選擇了魯本斯（Rubens）[40]。我對魯本斯所選擇的題材沒有興趣，但其作品的形式與活力——我後來才知道是巴洛克風格——卻拓展了我的繪畫方式。

日復一日，我們都被各式各樣的圖像所轟炸，卻幾乎沒有消化掉任何東西。我們透過一個框框來看世界，可以輕而易舉地在螢幕上打發掉一整天的二十四小時。按一下按鈕，就能獲得一幅圖像……臨摹一幅畫作，需要更主動去參與，所獲得的回報可能也更豐富而持久。繪畫的實際過程，是一種能伴隨你一生的體驗。你所創作出的繪畫，會成為你存在的證據，你在某一獨特時刻的身分。從某個角度來講，你所做的事情跟相機的鏡頭並無二致——然而，不知何故，臨摹過後，那幅圖像將更屬於你。

有許多一流的藏品——在書籍中，在世界各地的美術館跟博物館中，甚至在網路中——能夠臨摹。在我的教學工作中，我主要的臨摹資源來自倫敦國家美術館、大英博物館、科陶德美術館（Courtauld Gallery）及華勒斯典藏館（Wallace Collection）。美術館提供了與藝術品實際接觸的機會。我的一個中國學生一直都缺乏與歐洲繪畫直接面對面的經驗，她大部分的時間都是盯著電腦螢幕在畫畫。當她在國家美術館臨摹塞尚的《沐浴者》（Bathers）

39　生於1931年，當代德裔英籍具象派畫家。

40　全名為彼得·保羅·魯本斯（Peter Paul Rubens，1577-1640），法蘭德斯（今比利時）外交官及藝術家，為巴洛克畫派早期的代表人物。

蘿西·沃拉，無題（對印度細密畫的三幅習作），2014年，蝕刻版畫

1/10 RogerVerma

時，儘管對西方藝術的重要作家及作品知之甚少，她仍對那幅畫作感到如痴如醉。讓她著迷的不是作品的敘述，也不是塞尚的名聲，而是用顏料創作的畫作實體。在此之前，那些圖畫都是虛擬的。但此時此刻，油彩這種鮮活而具生命力的媒材，以一種前所未有的方式，表達出了各種情緒，而她此前從來沒有過這種感受。

在參觀這樣的收藏品時，值得思考的，是我們臨摹「藝術作品」的意義。在博物館裡，我們很可能會遇到一些幾世紀前，出於美學以外的目的而製作的作品──例如基督教的祈禱用圖像。這些圖像繪製在刷了石膏底漆的木板上，並經過大量的鍍金處理。這類作品大多是為了用於現場觀賞，作為包括教堂建築、雕塑、祭壇、音樂，以及理當不可或缺的牧師在內整體的一部分。請靜下心來捫心自問：這是「藝術作品」嗎？這是身處於二十一世紀的我們認定的藝術嗎？這些作品記錄了信仰──義無反顧的信仰與沉思──是製作來讓火把、蠟燭或自然光所照亮。然而，這些圖像在結構上依然如此

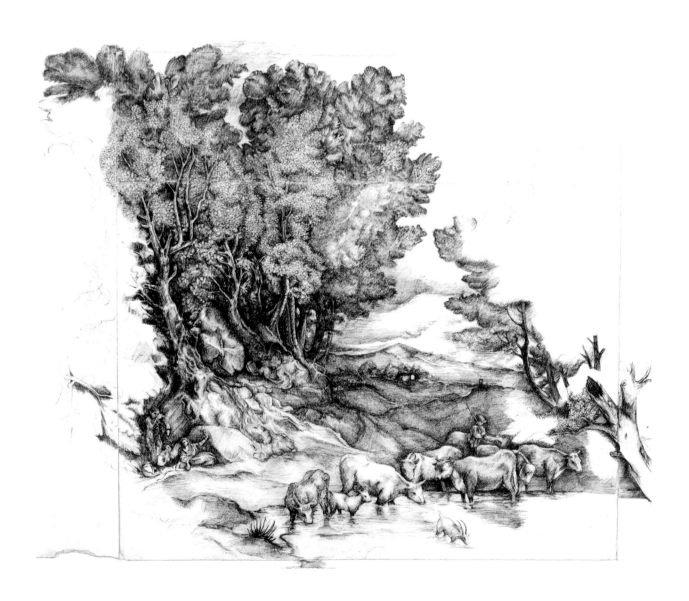

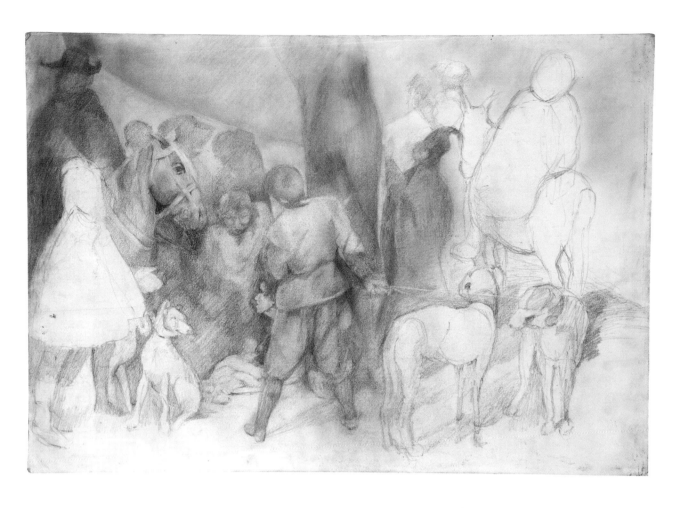

左圖：奧莉維亞・坎普（Olivia Kemp），《臨摹根茲巴羅》（After Gainsborough），2014年，以銅筆畫於紙上

上圖：康絲坦莎・德薩恩，《臨摹維拉斯奎茲的獵殺野豬圖》（After Velázquez's Boar Hunt），2012年，以鉛筆畫於紙上

右圖：安・道克，《臨摹保羅・塞尚1894-1905年之間的畫作〈大浴女圖〉》（After Paul Cézanne, The Large Bathers[1894-1905]），2012年，蝕刻銅版畫

潔西‧麥金森（Jessie Makinson），《藍色習作》（Blue Stdy）（對倫敦國家美術館景致的重新想像），2012年，以色鉛筆畫於紙上

帕琵·錢斯勒（Poppy Chancellor），《臨摹法蘭西斯科·德·祖巴蘭》（After Francisco de Zurbarán），2012年，以彩色筆畫於紙上

右圖：巴勃羅·畢卡索

《牛頭人撫摸熟睡女子》（Minotaur Caressing a Sleeping Woman），1933年，蝕刻版畫，29.7×36.8公分（11¾×14½英寸）

沃拉爾系列（Vollard Suite，右圖正是其中一幅）蝕刻版畫，並沒有描繪出我們熟知的神話樣貌；相反地，牛頭人的傳統形象，被移轉到了一連串處理藝術創作、偷窺癖、溫柔、暴力等主題的場景之中。

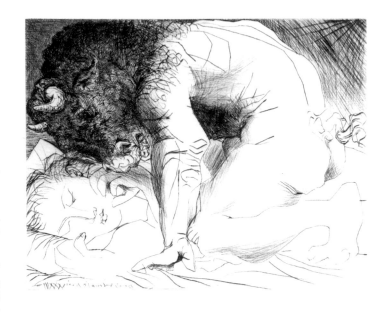

下圖：亨利·馬諦斯[41]（Henri Matisse）

《斜倚的裸女（畫家和他的模特兒）》（Reclining Nude[The Painter and his Model]），1935年，以銅筆和印度墨進行創作，37.8×50.5公分（15×20英寸）

經過了極大規模的構圖調整後，這幅畫成了既是藝術家的肖像畫，同時也是模特兒的肖像畫：畫面的底部插入了畫板、銅筆和畫紙；畫面的上方則是一面鏡子，顯示出了藝術家的臉孔。

41 全名為亨利·埃米爾·伯努瓦·馬諦斯（Henri Émile Benoît Matisse，1869-1954），是一位法國視覺藝術家，以其色彩的運用以及流暢而原創的繪畫技巧而聞名。他與巴勃羅·畢卡索一起為二十世紀初的視覺藝術帶來重大變革。

喬治·萊斯·史密斯（George Rice Smith），《臨摹貝利尼的〈哀悼基督〉》（After Bellini, Lamentation），2013年，以鉛筆畫於特製紙上

42 本名為保羅·卡里雅利（Paolo Caliari，1528-1588），因出生於義大利威羅納（Verona）地方，而被稱為威羅內塞（意思是威羅納人）。義大利文藝復興時期畫家，以宗教和神話的巨幅歷史畫聞名。

強而有力，以至於超越了創作時的初衷。我們現在可能會對這些作品產生不同的感受，然而它們依舊可以跟我們對話。

在十六世紀威尼斯的作品中，繪畫的範疇變得巨大：畫布和油畫顏料的出現，改變了繪畫的本質，一如攝影在十九世紀的出現。縱觀西方藝術史，我們會意識到，總有某種時代思潮會出現，隨之造成的影響是有些傳統會留下，而另一些傳統則受到了拋棄。以文藝復興時期的畫家威羅內塞（Veronese）[42] 為例，很明顯的是，他作品中所使用到的一些顏料——藍色和紅色——已經隨著時間的流逝而褪色。但從視覺效果上來看，這些顏料依然起了作用；結構非常清晰，畫家的想法仍留存其中。從很多方面來看，色彩都只是一種額外的補充。但在幾個世代後出現的馬諦斯，可就不是這樣了。他用色彩創造了空間、塊面跟結構。他使用紅色、綠色或藍色的方式，就像威羅內塞使用輪廓線或十字形筆觸（cross-hatching）的方式一樣。

馬諦斯那一代的藝術家，在二十世紀初，將博物館作為畫室的延伸。他們臨摹著經典雕塑的翻模石膏像，但此時的石膏像已不復見其原始色彩，僅留形體，而他們必須在平面——也就是紙張——上呈現出來。如果要畫一顆頭顱，就必須以某種方式告訴觀眾，這顆頭顱是有背面的。就這樣，他們最終開始將紙張的空間與線條結合起來使用。紙張本身成為了形式。我們可以在畢卡索的《沃拉爾系列》或馬諦斯的墨水畫中看到這樣的結果。

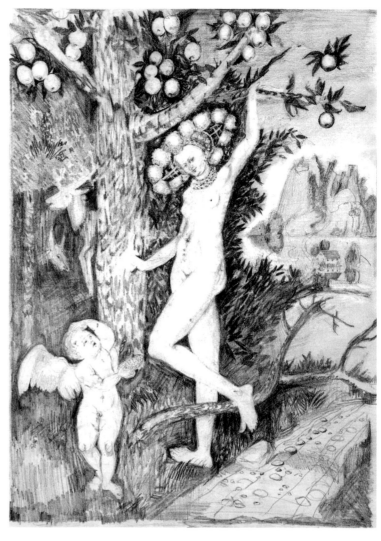

上圖：塔拉·韋西（Tara Versey），《動物之間》（Between the Animals），2010年，蝕刻版畫

右圖：愛咪·艾森，《臨摹盧卡斯·克拉納赫》（After Lucas Cranach），2011年，以鉛筆畫於紙上

　　當我從其他畫作中尋找創作靈感時，我很少會想到敘事的問題。華鐸（Watteau）[43] 的「雅宴畫」（Fête galante）可能是特例。在這類畫作中，公園裡的人們都會望著你，彷彿你是一個入侵者。華鐸的畫作充滿了形式結構和對空間的考慮——女人穿著寬大的裙子，彷彿就快要陷進地面。我常常最後才意識到，自己並沒有遵循畫作的敘事方式，而是創造出了自己的敘事方式。臨摹其他畫作，你可能會發現到一些特定的連結；倘若你只是被動地觀察，就永遠也不會發現。我的一名學生曾臨摹過克拉納赫[44] 的《邱比特向維納斯抱怨》（Cupid Complaining to Venus，1526-1527 年）。畫中站立著性感撩人、纖細苗條的維納斯，她正在從一棵枝繁葉茂的蘋果樹上摘蘋果。在她的腳邊，邱比特正拿著一個蜂窩，而蜜蜂正在螫他。邱比特腳下有一根彎曲的樹枝。學生的畫作明顯表達出，這根樹枝一定就是傳說中的那條蛇。觀者可以從這幅畫作中明顯看到，它真正陳述的是《聖經》中關於夏娃的故事，只不過外表是以維納斯和邱比特的神話故事去包裝。

43 全名為尚－安托萬·華鐸（Jean-Antoine Watteau，1684-1721），巴黎畫家及繪圖員，重振了日漸式微的巴洛克風格，並將其轉向至洛可可風格。

44 生卒年為1472-1553，因其同名同姓的兒子也是傑出畫家，因此他被稱為老克拉納赫，為德國文藝復興時期的畫家及版畫家，被認為是當時最成功的藝術家。

畫畫時，你在尋找的是創造出表象的潛在結構。事實上，若想解釋我臨摹畫作時的態度，最好的辦法就是將其與我寫生時的態度相比較——因為這兩種活動息息相關。有一段時間，我寫生的對象是人體骨骼。我從來沒有從解剖學的角度去看待人體骨骼：相反地，人體骨骼的吸引力在於它的美、它的空間感、它的形式和結構，以及它們是如何結合為一體。它的結構既精密又堅固，你不單可以看見其形體，更可以感知到它或觸摸到它。我的大腦跟雙眼同時在運作。在作畫時，我感覺自己幾乎就像在觸摸那具骨骼。在臨摹時，我也會有同樣的感覺。歸根究柢而言，這是一種創造所有物的需要——你需要讓該畫作成為自己的創作，而非只是魯本斯或馬內的創作。我會想盡一切辦法，來確立這樣的所有權，直到我幾乎能夠畫出自己的肉眼看不見的東西為止。我所畫出的，其實是自己對作品的理解。

安·道克，《舞者之二》（Dancer 2），2001年，凹版蝕刻版畫

—— 顛倒作畫　安·道克

畫材：一些複製畫

從任何來源選取一幅畫，最好是二十世紀以前的作品。

利用書本、明信片、影印或列印的方式，去找到一張複製畫。這次的練習，就讓我們以維梅爾（Vermeer）[45]的《坐在維吉納琴旁的年輕女子》（Young Woman Seated at a Virginal，約1670-1672年）為例，原畫現藏於倫敦國家美術館。

將複製畫顛倒過來，開始臨摹。這將幫助你擺脫慣性的思維及視野，真正地畫出眼中所見。在維米爾的畫作中，牆壁和窗戶的邊緣看似不那麼堅硬，空間因此變得壓縮。隨時要注意作品裡的各種形狀；作品裡的一切都與邊緣息息相關。

完成顛倒畫作的臨摹後，就將畫作轉正。這時你會驚訝地發現，這幅畫是多麼地糟糕啊—拙劣得彷彿沒學過畫畫。別氣餒！只要持續嘗試用這樣的方法繼續臨摹，隨著時間過去，你的觀察力會愈來愈敏銳、準確。最終你會發現，自己是真的在臨摹畫作的本貌，而不會受到慣性思維的阻礙。

若想嘗試延伸的練習方式，可以試著憑記憶作畫，或者改變畫作的比例。

左圖：波貝·費米（Bobbye Fermie），《臨摹維梅爾》
（After Vermeer），2015年，以鉛筆畫於紙上

上圖：潔西·麥金森，《夢遊者》（Sleepwalkers），
2012年，以墨水及水彩畫於紙上

45　全名為約翰尼斯·維梅爾（Johannes Vermeer，
　　1632-1675），荷蘭巴洛克時期畫家，與林布蘭一起
　　被認為是荷蘭黃金時代最偉大的畫家。其畫作《戴
　　珍珠耳環的少女》（Girl with a Pearl Earring）十
　　分聞名，曾被改編為詩作、小說、電影等。

臨摹古代雕塑　　伊恩・詹金斯

一位博物館研究員的觀點：
臨摹偉大的石雕作品，可以帶給我們怎麼樣的收穫。

繪畫是將我們對某一主體的體會內化，捕捉其精髓，並以某種方式去「擁有」它。在博物館裡臨摹的人可能會覺得，這種練習能夠讓他們更接近古代的偉大藝術。

作為大英博物館的研究員，我與一些已知人類最偉大的作品近在咫尺，尤其是帕德嫩神廟的雕塑。自從1807年五月在倫敦首次展出以來，帕德嫩石雕就一直是關於藝術本質和藝術意義的爭論焦點。事實上，關於石雕製作者的探討早有記載，遠在羅馬作家西塞羅（Cicero）、昆體良（Quintilian）和蒲魯塔克（Plutarch）的作品中就已出現。其中蒲魯塔克提到了雕塑家菲迪亞斯（Phidias）強大的想像力——他的幻象——以及他從奧林帕斯山（Mount Olympus）召喚眾神，並將其放置於觀者面前的能力。

直接臨摹雕塑——例如菲迪亞斯及其所屬學派的雕塑作品——跟在寫生教室裡作畫所獲得的經驗截然不同。曾在大英博物館希臘廳教授繪畫多年的法蘭西斯・霍伊蘭德（Francis Hoyland），將這種臨摹雕塑的練習方式描述為一種間接性體驗：臨摹者「正在研究一種秩序，而這種秩序已經被菲迪亞斯學派中的某個人解讀並組織起來了。」立體的物件被轉譯成了另一種視覺藝術，投射到一個平面的畫紙上，就像浮雕一樣，猶如創造出可移動的飾帶——而為了臨摹雕塑家的作品，臨摹者也有機會習得同樣的投射方式。進行寫生時，繪畫者也可以將周遭環境的一些元素帶入繪畫中：博物館的空間、熙熙攘攘的人群等。舉例來說，在臨摹帕德嫩石雕，或是那些為了古亞述國王亞述巴尼拔（King Ashurbanipal）而製作的飾帶時，就是將注意力放在將近三千年前製作的作品上。我們能向古人學到類似的技巧，但我們被激起的反應依然是獨一無二的，因為每個繪畫者都有著各自的生長背景及情緒感受。

頭幾個臨摹帕德嫩石雕的人之一，叫做雅各・卡雷（Jacques Carré）——諾因特爾侯爵（Marquis de Nointel）的繪圖員。他在1674年去伊斯坦堡的途中經過了雅典。1687年，帕德嫩神廟因爆炸而毀於一旦，使得他所繪製的、從地面俯瞰那些雕塑的速寫變得異常珍貴。這些速寫對現今的考古學家仍然很有幫助，但對藝術家和藝術史學家來說，在帕德嫩石雕從雅典衛城移走之前，最重要的紀錄是威廉・帕爾斯（William Pars）在1765年到1766年之間完成的一系列畫作。這些畫作被英國駐威尼斯大使李察・沃斯利（Richard

對頁上圖：加布里愛拉・亞達赫（Gabriela Adach），《獵獅》（The Lion Hunt）（習作一，臨摹自倫敦大英博物館亞述文物陳列館），2018年，以色鉛筆畫於紙上

對頁下圖：加布里愛拉・亞達赫，《獵獅》（習作二，臨摹自倫敦大英博物館亞述文明陳列館），2018年，以色鉛筆畫於紙上

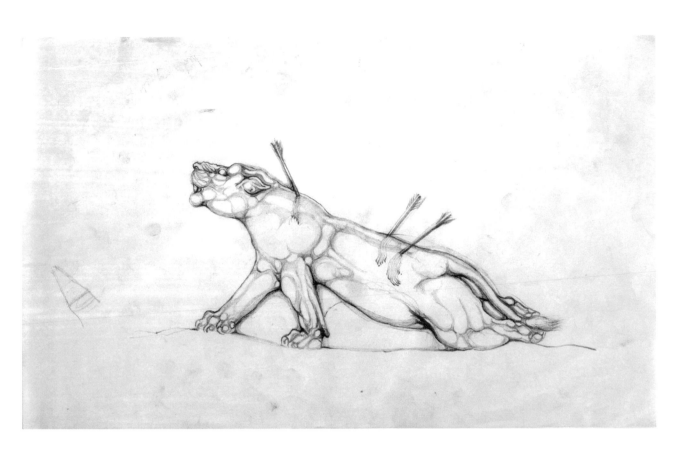

Worsley）所收藏。沃斯利向詩人歌德展示了這些作品，後者在 1787 年時，曾讚揚這些雕塑是「偉大藝術的新時代開端」。

人們常說，帕德嫩神廟的雕塑，是在1801年至1812年間，在艾爾金爵士（Lord Elgin）的命令下被拆除，並運往英國，從而引發了歌德所預言的藝術革命。事實並非如此。阿奇博爾德·亞契（Archibald Archer）在 1819 年的一幅繪畫裡，捕捉到了帕德嫩石雕早期在大英博物館裡的情景，而他的同僚、畫家班傑明·羅伯特·海頓（Benjamin Robert Haydon）為帕德嫩石雕繪製的圖畫，則顯示出了他對帕德嫩石雕之形體的深刻理解。但除了還有零星幾個其他的例子之外，當時的藝術家多半沒有將帕德嫩石雕當成臨摹的對象。一開始，藝術實踐領域對此無甚聞問，改變的發生源自評論界和藝術理論領域。藝術家和藝術鑑賞家心甘情願地將帕德嫩神廟的雕塑視為世間最美的事物，但很多人認為，其中一些雕塑體積過於巨大，而且殘缺不全、褪色嚴重，不適合作為美術學院學生的臨摹對象。事實上，皇家藝術學院還曾禁止申請入學的考生提交帕德嫩石雕的繪畫作品。

然而在大英博物館中，帕德嫩神廟西面和東面山形牆上的男性裸體臥像，被安置在可旋轉的底座上，方便打光展示——這一決定似乎根本就可以說是為了藝術家著想。十九世紀，帕德嫩石雕的模型流傳到整個歐洲，吸引

下圖：凱特琳·史東（Caitlin Stone），《雕像》（Statue），臨摹自紐約大都會藝術博物館內的希臘羅馬文物收藏品，2015年，以鉛筆畫於紙上

右上圖：潔西卡·簡·查爾斯頓（Jessica Jane Charleston），《生產及母性女神》（Goddess of Childbirth and Motherhood），臨摹自倫敦大英博物館埃及文物陳列館，2017年，以石墨鉛筆畫於紙上

右下圖：伊莉諾·戴維斯（Eleanor Davies），《帕德嫩神廟簷壁飾帶》（Parthenon Frieze），臨摹自倫敦大英博物館希臘文物陳列館，2010年，以鉛筆畫於紙上

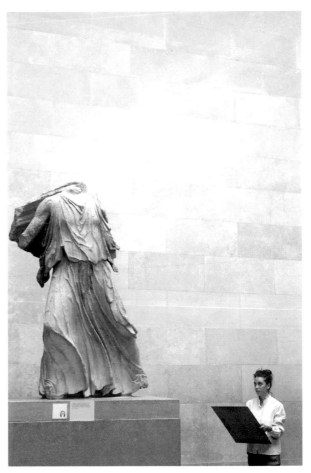

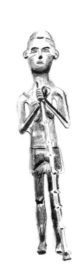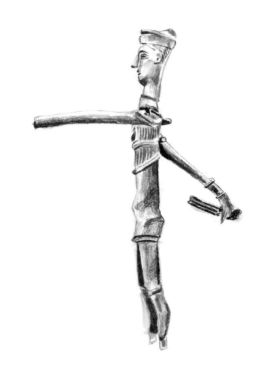

14-11-14　　　　Nuraghic Bronze Votive figs. 1600-900BC

左圖：伊森·波洛克（Ethan Pollock），
無題，臨摹自倫敦大英博物館南亞文物陳
列館內的沙拉班吉卡（Salabhanjika）[46]
像，2012年，蝕刻版畫

上圖：樂蒂·史托達特（Lottie Stoddart），
《努拉吉會議》（Nuraghe Meeting），臨
摹自倫敦大英博物館伊特魯里亞文物陳列
館內的、具還願功能的努拉吉青銅塑像，
2015年，以彩色筆和色鉛筆畫於紙上

46 為印度藝術和文學中的一個詞語，具
多重含義。在佛教藝術中，這個詞指
的是女性、藥叉女或在無憂樹旁生下
佛陀的摩耶夫人。在印度教和耆那教
藝術中，其意義較不明確，指的是任
何能夠為空間或牆面帶來活力的大小
雕像（通常是女性）。

47 古希臘貨幣，起源於公元前六世紀左
右的希臘，使用了一千年。

了藝術家的臨摹，其中也包含了年輕的奧古斯特·羅丹。1881 年，他在英國
首次看到了這些雕塑的原作。他對這些雕塑的畢生熱愛，激發了他後來在石
頭上雕刻出非凡的作品。羅丹還臨摹了大英博物館那些來自埃及、中國和亞
述的藏品，他的作品中所展示的、廣泛得令人難以置信的藝術詞彙，可能就
是根源於這樣的經歷。

　　在帕德嫩石雕歷久不衰地激起的各種反應中，有一種說法認為，這種藝
術屬於「菁英主義」。但是說出這種話的人，可能只是把帕德嫩石雕和博物
館裡的其他不朽藝術品一概而論，都看成是古代帝國留下的紀錄。事實上，
他們並沒有看見這件精彩絕倫的手工藝品的背後，還藏有多少無名的奴隸、
每天工資為一德拉克馬（drachma）[47]的石雕師，以及承受著所有職業病痛
的石匠。當我帶領倫敦的小學生進入帕德嫩神廟的展廳時，我告訴他們：
「我知道你們在想什麼：這可是白人的高貴藝術品，這傢伙可真高貴。」然
後我補充道：「但這節課結束後，我將會說服你們，這些都是你們的。這是
古人留給你的遺產。這是你繼承到的遺產。你屬於這些藝術品，它們代表了
你最好的一面。」

用繪畫來雕塑　馬可斯・柯尼許（Marcus Cornish）

參與者：你跟一名模特兒

　　米開朗基羅的許多原始初稿跟底稿草圖，基本上都是用一連串比例不一、狀似香腸的橢圓形，來建構出一具人體。這些橢圓形會圈繞著分布於不同地方、方向不一、體積也不同的身體各部位。這樣一來，藝術家就能立即思考並理解模特兒的身體結構。米開朗基羅以均勻和諧的身體單位和分割形式來構思人體，這種做法是效法了他所崇拜的希臘人。

　　在文藝復興時期，受古代浮雕和獨立雕塑的啟發，畫家和雕塑家都採用了這種立體的藝術形式來表現人體。

　　這種繪畫方法，是試圖從雕塑的角度來理解人體，並從其他角度推斷其形態，而不是僅僅只從藝術家的觀察位置。

　　那麼，我們該怎麼去做呢？

首先，以平面的角度去觀察。

+ 讓模特兒擺一個簡單的站姿：雙腳著地，雙手放在兩側。掌握模特兒的整體形狀及個別特徵。問問自己，身體是否可以圈進……

一個垂直的橢圓？
一個細高的方框？
一個更偏向正方形的方形？
一個圓形？
一個洋梨形？
一個木樁形？
為了幫助自己掌握長度，用「頭部」來當作比例測量的計算單位。你可以自問：

身高是頭部垂直長度的幾倍？六倍？七點五倍？
肩部有多寬？用頭部來測量的話──可能兩顆頭那麼寬？
腰部呢──頭部的一點五倍寬？
陰部是否在身體一半的位置？

臀寬是多少？
從膝蓋到腳底：是頭部垂直長度的兩倍長嗎？
從膝蓋到臀部：是頭部垂直長度的兩倍長嗎？

+ 從一個簡單的姿勢開始，透過你觀察發現的結果，勾畫出一個火柴人。接著用狹長的、橢圓形狀的一個個圓圈，去建構出你所看到的每個部位的特質，例如頭骨、肋骨、胸部、胸肌、腹部、骨盆以及腿部和手臂等部位。

接下來，以立體的角度去觀察。

+ 讓模特兒站在一塊木板上，同時擺一個更活潑、動感的姿勢。先畫一個火柴人，並讓其矗立於木板上，面朝前方。要注意人體的中線，這條線會通過雙肩、骨盆跟頭部。這三個部位息息相關，一個部位的上升可能會導致另一個部位的下降。縱使是再複雜或罕見的姿勢，每一個部位的傾斜角度都會受到其他兩個部位的影響，以藉此構築出整體的平衡。

+ 現在，從更斜的角度來觀察模特兒跟他（她）的姿勢。首先，以透視的方式畫出木板，讓空間得以參與其中。然後畫出這個站在木板上的火柴人。依據新的姿勢、傾斜的角度，以及你對模特兒身體形狀的理解，繪製出一具人體。

+ 火柴人完成之後，就像之前的練習一樣，用長橢圓形去構築人體。這一次試著思考一下，這些長橢圓形的大小與你觀察的位置與模特兒底下的木板之間有什麼關聯。

+ 完成上述步驟之後，就開始修改。完善連結不同部位的長橢圓形的邊緣線，讓它們看起來更平滑、流暢。可以加重筆觸，用較粗黑的線條，就能夠讓觀者覺得圖畫離自己更近。對於個別部位──四肢或軀幹──的邊緣線，如果要讓觀者覺得圖畫離自己較遠，可以用較細碎的筆觸來表現。

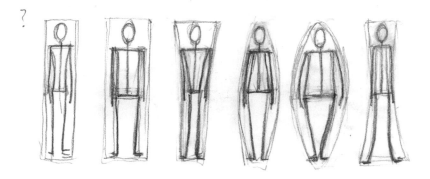

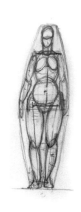

當一個模特兒　　愛絲莉‧林恩

來自畫架另一邊的洞見：
從模特兒的角度來闡釋被畫的感覺

大多數人——事實上是多數的藝術家，甚至是那些教別人寫生的人——
都不太了解寫生模特兒的工作：這份工作的性質是怎麼樣，這到底是一份怎
麼樣的工作。有很多寫生模特兒是不用脫衣服。但我會脫。有很多寫生模特
兒本身也是藝術家。我不是。事實上，我是個作家。人們很難相信戲劇才是
我的心之所向。對我來說，做裸體模特兒跟在辦公室裡上班沒兩樣。平心而
論，我可以理解為什麼有人會覺得能成為某人的「繆思女神」這件事情，可
說是人生中最浪漫也最刺激的部分，我倒不覺得這個想法不切實際。但我絕
對不是什麼繆思女神。真的。

我擔任寫生模特兒已經四年了。在這四年裡，我扮演過很多角色：女
王、女神、仙女、美人魚、農民、母親。類似的例子不勝枚舉，而且還愈來
愈離奇——比方說，我扮演過一座山。但除了扮演各式各樣的角色之外，身
為模特兒的我，功能同樣千變萬化：物件、朋友、顧問、老師、玩偶、見證
者，當然還有繪畫的主體。新手藝術家最愛問的問題是，我能不能認出他
們畫的我。他們也最愛道歉：「真的很抱歉，把你畫得這麼生氣／肥胖／老
邁，你本人完全不是那樣。」很難讓他們相信，畫得怎樣其實與我無關，雖
然聽起來很客套，但我是認真的。老實說，我很少能在他們的作品裡認出自
己。有一次，我參加了一位藝術家辦的私人展覽，我是眾多模特兒之一。我
費盡力氣才認出了自己，只好偷偷地模仿畫作中的姿勢，試著喚醒肌肉記
憶，來確認畫中人真的是我。

他們問我時，我每次都回答：「我都會認出自己」——這不是一句假
話。我存在於所有這些描繪我的畫作之中，哪怕是那些與我毫無相似之處的
畫作，因為它們都是對我自身、對我的存在的回應。事實上，這跟畫得像不
像一點關係都沒有。相似度並不重要。重要的是，我是一個參與者，無論其
表現形式為何，而表現形式會依照每個藝術家、每個環境、每個場景去產生
變化。無論何時何地，我都是一面鏡子。我會試著去揣測你——創作者——
的想法。我會試圖去回應你的需求。無論我們是在聊天、喝茶、調整姿
勢——擺姿勢的時候當然更是如此——我都在這樣做。只要姿勢沒有產生變
化，有些人並不介意我打瞌睡，而現在的我可是做這件事的高手。事實上，
這意味著他們也可以放鬆，並且擁有某種奇特的隱私感。有的藝術家不介意
當他們在畫我的其中一隻手時，我用另外一隻手去撫摸他們養的狗。有些人

克萊拉‧德拉蒙德（Clara Drummond），
《克娥絲蒂‧布坎南的肖像習作》
（Portrait Study of Kirsty Buchanan），
2005年，以鉛筆畫於紙上

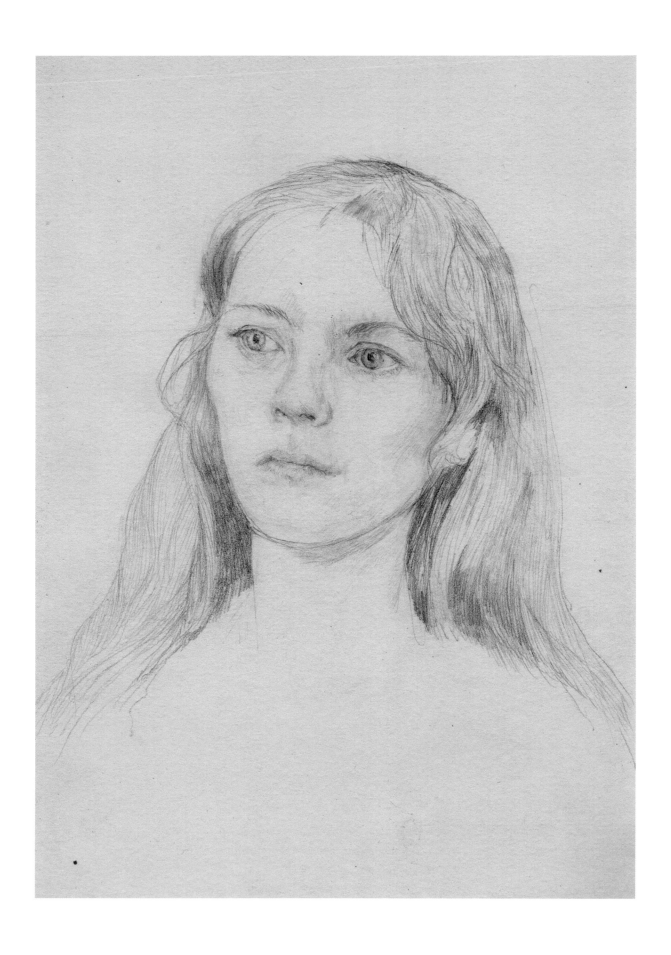

上圖：貝絲·羅德威（Beth Rodway），
《藍色臥室裡的男孩》（Boy in Blue
Bedroom），2018年，以不透明水彩跟墨
水畫於紙上

右圖：克娥絲蒂·布坎南，《軟骨功表演
者》（Contortionist），2013年，以軟性粉
彩畫於紙上

的要求比較高，這也沒關係，我需要在滿足他們需求的同時，想方設法來保護自己。

　　想當然耳，也有些人會做出不恰當的舉止。我絕大多數的客戶都體諒我、富有同情心、慷慨善良，只有少之又少的人有出格的行為。我每年大概只會遇到一次令自己覺得不安的情況——若以一年的工作次數來看，模特兒算是我的全職工作——不過令人稍微沮喪的情況倒是屢見不鮮。我曾被要求做一些不可能完成的任務；而每當我做不到或是不願意去做時，我就會感到羞愧。我曾被調戲、被求婚，甚至直接被碰觸。我有無數次的經驗，在擺姿勢、換衣服、休息和其他各種可能的情況下被拍照，而對方完全沒有取得我的同意。對於這麼做的人來說，我就像是一匹馬或一頭驢，只是為了滿足他們的需要而存在。又或許，我只是他們的獵物。

　　也許最善解人意的解釋是，他們把我看成是一具軀體，對於一個以研究我的軀體為己任的人來說，這種看法或許並不奇怪。但他們忘了，我不只是一具軀體。我的軀體是遺傳而來的。它是我生活的地方——但真正的「我」遠不止於此。事實上，當一個模特兒讓我從根本上接近了我的身體，也讓我從根本上遠離了我的身體。特別是對於一個並不符合現代西方審美標準的人來說，在一個我的容貌受到了重視，我還能因此而得到讚美和現金的環境中

工作，這簡直可說是具備了啟示意義和革命意義。我為那些身體在主流審美標準中，占據跟我類似位置的女性感到擔憂，因為她們從來都沒有機會進入寫生教室當模特兒，並且去經驗這樣的感受。

但是對任何人來說，被陌生人盯著看——不管你身上有沒有穿衣服——會徹底改變你與自己的身體、你與他人的身體，你與時尚、美容產業、健康、痛苦、專注力、時間以及其他許多事物之間的關係。這件事情將不可避免地把你與美的本質聯繫在一起。這種本質性的美無懈可擊，無論任何人都無法進行控制或操縱。一棵樹之所以美麗，是因為這種美理所當然；它長什麼樣都沒有關係，它就是美的化身。我也是如此。

基於這一點，我得承認我在藝術界的經驗，是由我在另一個世界也就是戲劇界的經驗，去與之平衡。「劇作家」是如此受人尊敬和神祕，以致當我們梳著整齊的頭髮、穿著乾淨的衣服從自己的小天地走出來時，我想人們真的都會嚇一跳。人們對劇作家的「美」的要求很低。對劇作家來說，外表是真真正正的附帶品，顯然不是我的價值所在，而這讓我感到很自由。一棵樹能淨化空氣、為動物們提供住所、結出果實。除了漂亮的花朵和葉子，樹還能有許多其他好處。我也是一樣。

有人可能會說，無論我做了再多的事情，對藝術家來說，他們只能看到

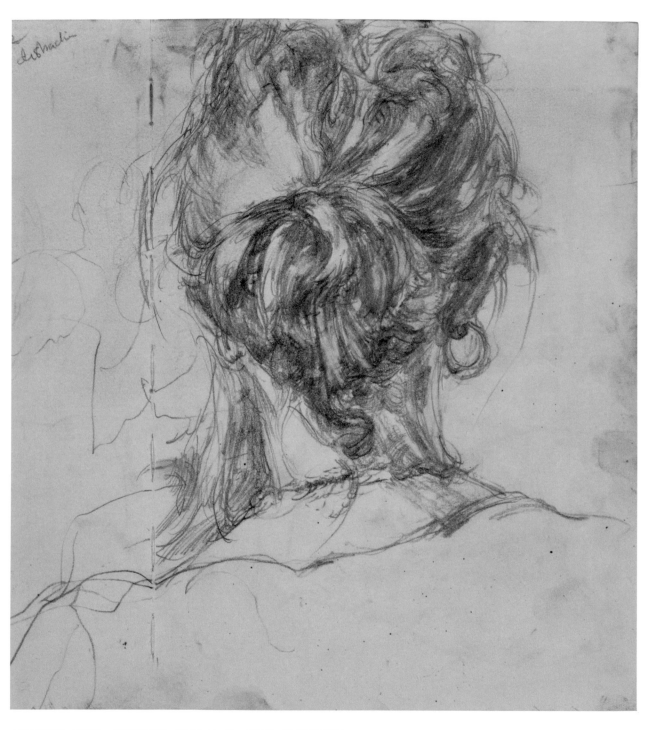

上圖：凱薩琳・古德曼，《凱特的頭像》（Kate's Head），2017年，以鉛筆畫於紙上
右圖：蘿西・沃拉，《圖書館》（The Library），2014年，以不透明水彩畫於紙上

我的身體，因此就只能畫出我的外在。但這麼說是錯的——或者頂多只能說半對。因為我的身體並不等同於「我」，一如藝術家的繪畫、素描、蝕刻畫或其他創作也並不僅僅成品本身。它存在於藝術家的大腦裡，存在於大腦與雙手的連結裡。它存在於特定地點的光線中，存在於某一天的特定時刻，無論你多麼努力想去控制各種變數，每一分每一秒都是不同的。它存在於姿勢擺好之前，那段過於冗長的談天之中；存在于街邊道路施工的聲音之中；存在於休息時吃下的無花果卷跟牛軋糖的味道之中；存在我的腳汗的氣味之中；存在於從破裂的窗戶吹進來的微風之中。作品是所有的這些東西，我也是。如此說來，我就像個幽靈。經過深思熟慮之後，我覺得這是能給予自己的最準確的定位。我出現，我離開，而藝術品就是我來訪過的軌跡。成千上萬的人，在不認識我的情況下，極近距離地見到了我。他們從來沒有見過我，他們見到的只是我的倒影、某一個版本的我、某人所訴說的我的故事。藝術之於模特兒，就像金錢之於死者——生不帶來，死不帶去。

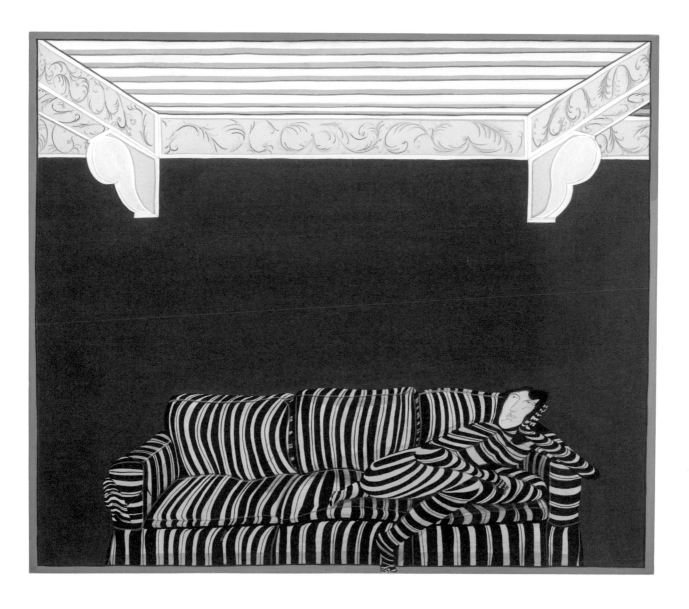

開 放 空 間

OPEN SPACE

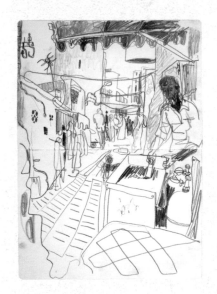
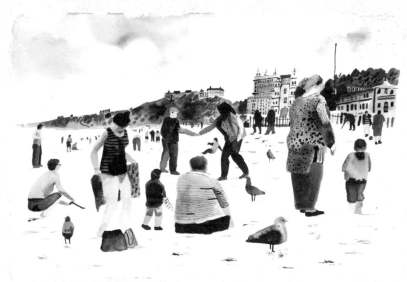
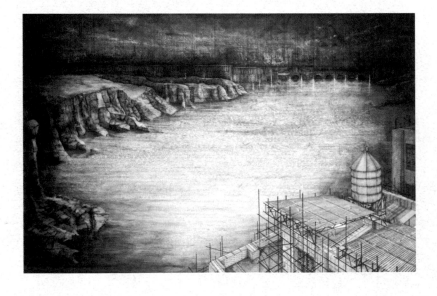

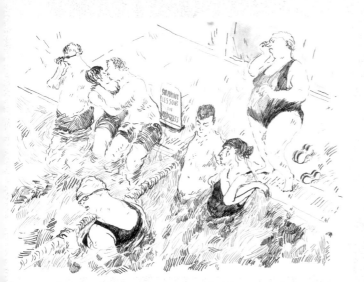

引言　朱利安·貝爾

和第一節相比，本書第二節文章所探討的是更往外、較不進行內在思索的繪畫形式。請容我簡單介紹一下這種藝術實踐的歷史背景。

正如我在上一節引言中所說，有些畫作是為了讓人們站在其面前欣賞而創作的。但還有一些作品的創作，則是為了讓人們可以拿在手中欣賞。一幅被拿著的畫作，跟一雙欣賞著畫作的眼睛，或多或少的私密感隨之產生於兩者之間。一幅中國畫卷軸被展開時，也許會有幾個文人雅士圍在一起欣賞。古波斯帝王（Shah）打開一幅對開的畫作時，可能會與朝臣分享藏於其中的波斯細密畫（Persian miniature）的美妙之處；在看見書籍裡以尼德蘭（Netherlandish）畫風所描繪的可笑農民時，幾個公爵可能會嗤嗤地發笑。在這類情況下，人們的眼睛和心靈都會沉浸其中。觀賞者身處的位置不再重要，他們早已忘了自己身在何方。

於是，近在手中的畫作可能會緩緩開展。奇怪的是，比起那些掛在牆壁上、與觀者面對面、呈現出被繪者全身從頭到腳的大型肖像畫，手卷所展現的空間竟更為寬闊。

> 今張絹素以遠暎，則昆、閬之形，可圍於方寸之內。豎劃三寸，當千仞之高；橫墨數尺，體百里之迥。

墨跡在不大的空白上流轉，景物似遠若近。宗炳在五世紀對手卷激動的讚賞，展現了心靈可以藉由觀賞掌中畫作，體驗到鳥兒在空中翱翔和俯衝的自由。觀者和畫家的體驗，可能會因為經常伴隨此類手中畫作登場的詩歌，而得到了延伸。詩歌的字句，在它們打破的寂靜中迴盪不已；無獨有偶，入侵了空白之處的書法線條，使得畫面變得空靈而意味無窮。畫中的深意遠遠超越了畫作本身——它們幻化出一個又一個世界。

因此，手持畫卷為私人的遐想提供了一個出口。創造出這種夢幻世界的人，可能會覺得自己是受到了來自內心或上天的指引。威廉·布雷克（William Blake）[48] 在創作他那自稱為「預言」的彩繪書時曾斷言，他筆下流淌的每一行文字都純粹來自心靈，是上帝所賜予的「取之不盡，用之不竭」的資源，就像「一座隨時可以種植和播種的花園」。他的理想主義與早期波斯細密畫畫家的理想主義不謀而合，後者所描繪的人物身體缺乏質量感，從而使其更接近他們心中的神性原型。在當今時代，我們身邊還有許多

波利安娜·強森，《靜止》（Be Still），2016年，以鉛筆和炭筆畫於紙上

48 生卒年為1757-1827，英國詩人、畫家、版畫家。生前因觀點獨特而被同時代的人視為瘋子，遭致沒沒無聞的命運。如今則被認為是浪漫主義時期詩歌和視覺藝術的開創性人物。

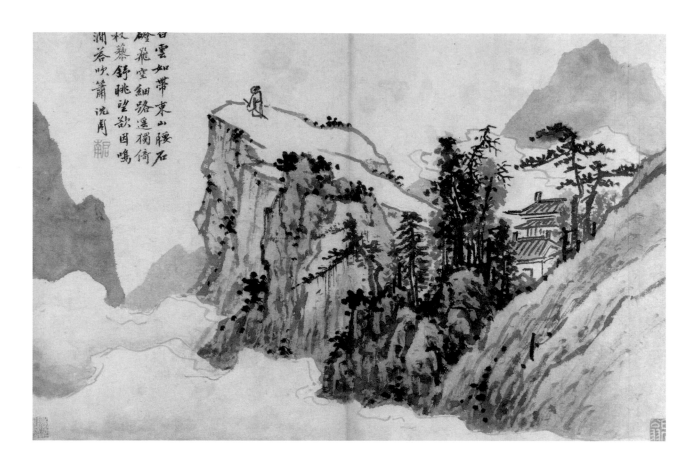

白雲如帶東山腰石
碰飛空細路遙橫倚
杖藜舒眺望欲因鳴
澗答吹簫沈周 [印]

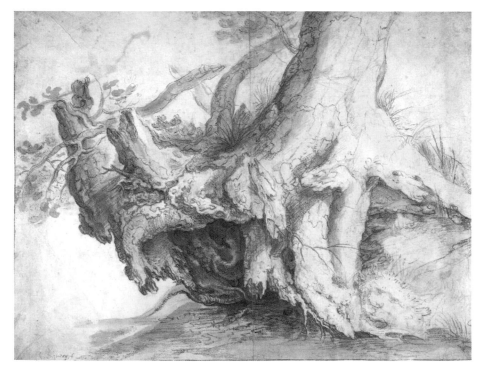

上圖：沈周，《杖藜遠眺圖》，1496
年，冊頁裝裱成手卷，水墨畫，
38.7×60.3公分（15¼×23¾英寸）

在這幅圖畫中，詩人眺望的不只是風
景，還有融入場景中的詩詞。由於景
物與詩句使用的都是水墨，使得文字
與圖像相互作用，共同描繪了對大自
然的體驗。

右圖：羅蘭特‧薩維里（Roelandt
Savery）[49]，《樹的習作》（Study
of a Tree），約1606-1607年，以水
彩淡彩、紅色粉筆淡彩、石墨和木炭
油彩畫於條紋紙上，30.6×39.4公分
（12⅛×15⅝英寸）

一棵樹遭到連根拔起，其樹幹及樹根
填滿了藝術家的畫紙，下方的泥土剛
好足以將之穩穩地固定在空間裡。這
幅畫的細節是由運用淡彩技法的粉筆
及水彩，以及薩維里自信並經細膩觀
察的石墨線條層層堆疊而成。

49 生卒年為1576-1639，荷蘭黃金時
　　代（約1588到1672年）畫家，以色
　　彩鮮豔、細節精緻的靜物畫、風景
　　畫及渡渡鳥（Dodo）畫而聞名。

塞巴德‧貝哈姆（Sebald Beham）[50]，《藝術家在戶外寫生》（Artist sketching outdoors），約1520年，以鋼筆和棕色墨水畫於紙上，9.4×19.5公分（3¾×7¾英寸）

這幅畫，是已知的北歐藝術家最早在戶外寫生的圖畫之一。藝術家所倚靠的結瘤老樹是畫面的主體。這些精細、銳利、明確的線條，顯現出雕刻工作對貝哈姆的創作產生的影響。

50　生卒年為1500-1550，德國畫家和版畫家，主要以其小型版畫而聞名。其一生創作了約兩百五十二幅版畫、十八幅蝕刻版畫和一千五百幅木刻作品。

其他畫家，他們既不是先知，也不是某種崇高傳統的追隨者，但他們同樣希望沒有任何外來的事物干擾他們的視野。

　　然而，大多數人都期望從經驗中學到更廣泛的東西。我們本能地認為，內在的繪畫意願，必須與外在的世界建立聯繫。面對這樣的過程，我們總會尋求老師的幫助。老師必須提醒學生，實際存在的東西，可能比我們認為自己看到的還要多；我們畫出的第一條線應該被視為只是一種假設，後續可能需要再修改。教師完全沒有必要去要求學生畫得正確，但卻無以迴避地必須去強調畫是可以修改的。看哪，來自老師的建議來了：不管你以為自己畫出了什麼，你可能都會發現被畫的對象提出了異議。正因為如此，在皇家繪畫學校，裝訂成冊的速寫本——一種必然會被禁止在公開的牆面上展示的創作形式——是每一個學生在學習生涯中常見的配備。這些速寫本能夠成為學生的支柱，讓他們找到自己的風格與方向。但同樣地，學生們在畫室內與畫室外，透過觀察練習而繪出的單幅畫作也是如此。

　　這些單幅畫作至少有展出的可能性；長期以來，我們在倫敦最熟悉的藝術品，正是掛在牆上的平面作品。這種形式的起源非常遙遠，以至於顯得迷霧重重。正如歐洲傳統藝術的主要部分，起源於繪製於特定地點、不能直接在現代博物館中展出的義大利溼壁畫一樣，另一部分則來自於同樣不為人所知的書籍藝術傳統。中世紀晚期的手抄本插畫師，愈來愈熱衷於記錄觀察到的細節，這種對世俗表象的迷戀，繼續滲透到十五世紀早期，於法蘭德斯（Flanders）地方興起的板面油畫這種嶄新的藝術形式之中。這種「把世界繪入畫中」的藝術手法，或許會被認為是典型的「北方文藝復興運動」的做法。事實上，在范艾克（Van Eyck）於1434年所創作的、備受大眾喜愛的作品《阿諾菲尼夫婦肖像》（Arnolfini Portrait）（或稱為《阿諾菲尼的婚禮》（Arnolfini Wedding）中，我們可以找到義大利贊助人的名字。這件事情告訴

我們，至少從這個時期開始，大型人物肖像畫和私密事件紀錄之間，存在著某種根本上的互動——這也是一種「聯姻」。

范艾克的藝術也常被稱為「自然主義」。對繪畫者而言，什麼叫做自然？最簡潔的定義或許是這樣：任何位於心靈、雙手和紙張之間聯繫之外的東西。不過呢，我們還可以再繼續對這個範疇進行細分：自然可以包括整個可見的宇宙。如今，當我們聽到「自然」這個詞時，最容易想到的是那些不受人類干預的現象。自浪漫主義和工業革命時代以來，人們對這種類型的自然所產生的敬畏之情日益加深。對於藝術家來說，所謂的信仰自然，指的可能就是盡可能臣服，以感同身受的方式，將自己置於某種環境的律動之中——氣候的變化、植物的生命、大地的轟鳴，都是自然在大聲歌唱。同樣地，這也可能包括了非常仔細去察看一些奇特的標本跟動物的軀體。無論如何，我們都希望能讀懂這些跡象，從而透過其他的方式，去接近那些盤旋於理想主義藝術家（如上述波斯細密畫畫家）腦海的、萬事萬物的基本樣貌。因為可以確定的是，我們所看到的一切，都是由各種獨特的結構所構成，無論我們認為這些結構是生物性的、地質性的還是宇宙性的，都一樣。可以肯定的是，在這些結構裡，有我們可以試著去理解的現實。就像達文西和後來的許多解剖學家所做的那樣，帶著這種虔誠的謙卑之心去畫畫，可能會使繪畫上升到與科學同等的地位。

我們所畫的一切事物背後，可能都有一些結構在支撐，但這些結構並不一定是我們所能看到的。由於種種原因，在觀察事物時，我們極有可能遇到各種阻礙：如果不是雨滴飛濺到畫布上，那就是一輛停在一棵樹前面

凱特琳·史東，《仙人掌花園》（Cactus Garden），2015年，以鉛筆畫於紙上

泰珈・赫爾姆（Tyga Helme），《在諾爾莊園的後面》（Behind Knole），2015年，以墨水畫於紙上

的卡車。諸如此類的意外提醒我們，我們所從事的活動，受到時間和環境的限制。我們是否也能從這樣的遭遇中，獲得啟發呢？自然可能還包括了飽受時間摧殘、充滿歷史滄桑的地貌，它們的面貌絕對也擺脫不了人類行為的介入。可以說，順著我們人類在地球表面劃出的線條——道路、圍牆、運河——去看，我們其實只是在研究「人類世」（Anthropocene）的地質情況。因此，城市必然是自然更進一步的分支項目。是啊，城市是由我們人類所創造的。從這個意義上來說，城市是「藝術」，是人類帶著目的性創作出的作品的累積。但這一連串事物的組合非常複雜，遠遠超過了我自己的意志力所能掌握的程度，因此對我來說，城市是另類的，甚至是神祕的。城市也是需要我們去學習的。

我們該如何去研究城市呢？人類用雙手製作出來的東西，往往符合一定的規則，致使其稜角方正、邊緣平滑，小到我們手中的紙張，大到我們能走入其中的房間跟建築，都是如此。為了將前者——矩形的平面——與後者——正交的實體——連結起來，歐洲在最初設計了透視技法。在中國傳統中，開放、不規則的山水畫是主流。隨著畫卷的展開，觀者的視線也在不斷地移動。與此形成鮮明對比的是，十五世紀有兩位佛羅倫斯人提倡「人工透視」，他們提出用一面仿製鏡子（布魯內萊斯基 [Brunelleschi]）或透過一扇

窗戶（阿伯提 [Alberti]）來觀察他們所處城市的建築。這些隱喻及其數學運算式——可以不斷延伸，用以解決牆內或牆外的任何問題——至今依舊強而有力。它們為我們研究自身以外的所有事物——最廣義的「自然」——提供了可靠的方法，即使我們知道，一旦我們觀察的區域超過了某個角度，空間悖論就會開始發生，但我們還是難以擺脫它們的影響。應該要對透視法認同到什麼地步呢？從塞尚和立體派以降，大量的現代藝術作品都在面對這個難題，不斷與之纏鬥。

這種「透過一扇窗去看」的行為——或許可稱為存在性的退縮——會讓人產生一種焦慮感，進而覺得緊繃。法國詩人波特萊爾（Baudelaire）曾對當代藝術家提出了一個著名的定義：投入街頭的人，有意願遊走於洶湧的人潮之中。波特萊爾筆下的男主角從畫室、從畫架上易於掌控的矩形中走出來，進入林蔭道上「蘊含極大電力」的人群中，擁抱「現代生活中短暫而易逝的美。」然而，從某種意義上說，無論誰開始畫畫，無論他們走向何方，最終還是只能「透過一扇窗去看」。觀察並非參與。當我畫畫時，我當然充滿行動力：我全神貫注；我瘋狂地塗畫；我使出渾身解數，強烈地感受到自己的生命力。但我幾乎沒有跟人互動。當然，除非我是受託作畫，否則很難聲稱自己所做的一切都是為了其他人。

我試圖做出否定的回答，並解釋說自己沒有傷害任何人。我只是讓外在世界流入心靈，一如植物讓陽光進入體內，這是一種無償的、無窮無盡的供給，不會因我的獲取而減少幾分。然而，我又覺得這種主張不怎麼踏實。我們直覺地感覺到——尤其是我們開始畫一個沒有要求被畫的人時——「取得」他人肖像的這個概念，就會變得讓人緊張不安。誰有權力畫誰？誰又有權力可以決定要對作畫對象進行多大範圍的改動？在這個時代，林蔭道上的路人都低著頭，每個人都待在自己的數位蟲洞裡，只有頭頂上的監視錄影器將他們記錄成一個冷冰冰的群體。人們對竊取靈魂的古老恐懼，已經被當代人對私領域的定義所引發的爭論而取代。這些涉及隱私的視覺行為，是否都應該像性行為一樣，需要在雙方都有意願的情況下，才得以進行？

我們又一次找不到確切的答案。當畫家抬起頭，把視線從畫紙移開，往外望去時，這個觀看的行為應該被歸類在怎麼樣的範疇，其實難有定論。英語中的「see」，在法文裡面叫做「voir」，兩者指稱的都是「看」這個動作，這樣的翻譯看起來挺對等的，沒什麼問題；但當這個動詞成為跟人有關的名詞時，情況可就不一樣了。英語裡的「seer」指的是預言家或是看到的人，法語裡的「voyeur」卻是偷窺者，兩者間的差異可說是天差地遠。這個寬如鴻溝的差異性，在相當大的程度上，也體現在繪畫一事之上。

本節的文章都涉及描繪「自然」的各個方面，但它們出現的順序，與本引言討論它們的順序，大致上是相反的。沒有什麼文章，能比提摩西·海曼的更適合承上啟下，引導讀者從上一節對畫室的關注，轉向面對外部世界帶來的種種挑戰。作為皇家繪畫學校極富影響力的人物之一，他既是學生們的導師，又是匠心獨具的敘事畫家，還是博學而又有顛覆性的藝術史學家。麗莎·丁布羅比（Liza Dimbleby）進一步探索了海曼關於城

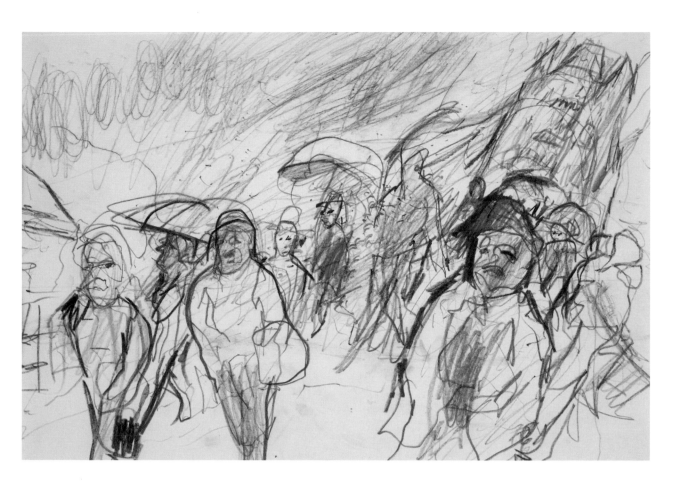

上圖：理查·伯頓（Richard Burton），無題，2009年，以色鉛筆和粉蠟筆畫於紙上

下一頁圖（P118-119）：凱瑟琳·梅波（Kathryn Maple）《樹根》（Roots）2013年，以水彩畫於紙上

51 全名為阿爾布雷希特·杜勒（Albrecht Dürer，1471-1528），德國文藝復興時期的畫家、版畫家、理論家，為歐洲最早的風景畫家之一，其木刻作品亦為後世帶來巨大影響，也被稱為「自畫像之父」。

市環境體驗之意義的討論。從格拉斯哥到莫斯科——她沉浸其中，手拿速寫本，融入街道的節奏，記錄下城市的一些特徵。她的文字具有自己的節奏感，與她的繪畫實踐緊密相連。在馬丁·蕭蒂斯（Martin Shortis）的文章中，我們的目光從城市轉向構成城市的建築物。蕭蒂斯的創作根基於觀察，他的作品既複雜又高度發展。他正視了透視法的局限性，並提出了或能緩解這些局限性的有益建議。

馬克·凱扎拉特（Mark Cazalet）是一位以研究色彩著稱的畫家。比起城市，他更關注城郊，以及能夠讓彼此陌生的作畫者和被畫者面對面的邊界地帶。在他的作品裡，不只人生各種經歷之間的不同質感彼此交雜，繪畫的道德與繪畫的地點同樣交雜其中。在風景畫家丹尼爾·查托（Daniel Chatto）的作品中，我們完全遠離了城鎮。他為我們演示了一位畫家，在英國最繁盛、最無拘無束的自然環境中，或許可以如何去做出回應。威廉·費佛（William Feaver）是英格蘭數一數二既資深又極富洞察力的藝術評論家，同時也是一位風景畫家。他向我們展示了如何用一種更具歷史色彩的方法，去解讀自然地形，同時對整個繪畫的習慣也進行了反思。最後，克萊拉·德拉蒙德以她對肖像畫的嚴謹態度，闡述了畫家對自然標本的仔細觀察，這是以杜勒（Dürer）[51]和達文西為首的歐洲藝術的傳統。這是七種截然不同的聲音，但所有這些聲音都讓人感到興奮不已。令人感到興奮的與其說是最終成品，不如說是觀察繪畫活動所能帶來的獨特體驗。

從畫室到街頭　提摩西·海曼

畫室內有限的工作空間，
與牆外波濤洶湧的生命之流之間的關係。

第一次在擁擠的街道上畫畫時，我們很可能會有一種失控的感覺。大街上和畫室不同，要求的是一種截然不同的繪畫語言——一切都在變化之中，空間不再可以測量。我自己之所以會外出畫畫的主要原因，就是為了重新找回這種空間感，重新找回身處世界之感。如果停止畫畫幾個星期，我就會發現人在畫室時，我的空間創造力消失了，我的藝術也變得模式化了。我最早的幾幅畫，幾乎總是由一陣突如其來的恐慌所激發的——那是一種初生之犢的不知所措，一種我完全無法在如此複雜的環境中冷靜地描繪並建構起任何東西的感覺。城市「雕塑畫」（sculpto-pictorama）的創作者紅髮葛羅姆斯（Red Grooms）告訴我：

在城市裡畫畫超好玩，但也會讓人很沮喪……因為同時發生的事情太多了，你的步伐總是完全跟不上。我自己的感覺是，人在外面的時候，會覺得無助到不可思議。可是一旦回到畫室，你就會死命地想把那樣的東西畫下來。

你必須一次又一次盲目地出手，無論多麼訝異，都要相信自己的感知。波納爾（Bonnard）[52] 對藝術的定義是「視神經探險活動的轉錄」，這種理解可能幫助了他的創作。波納爾開始著手擺脫單點透視及透鏡下或畫室裡那種定睛凝視的觀察方式。他的素描看似不拘一格，但卻充滿了觸動記憶的必要資訊——這些記憶將為他後續的繪畫創作提供素材——而他素描時使用的線條依然是溫柔而脆弱。儘管波納爾從未在現場直接以顏料作畫，但他的素描使他成為波特萊爾著名的散文〈現代生活的畫家〉（The Painter of Modern Life，1863 年）中預示的傳統繼承者——這一傳統最終將包括印象派畫家：

他注視著生命的流動，雄偉而耀眼……他凝視著大城市的風景，那石造的風景……現代性是短暫的、轉瞬即逝的、偶然的；它是藝術的一半，而另一半是永恆的、不可移動的。

速度是其中的一個議題。波特萊爾提到，德拉克洛瓦（Delacroix）[53] 和他的學生們一起外出時，他指著一棟高樓說：「如果你們沒有足夠的技巧，無法在那個人從四樓摔到地面之前，畫出他從窗戶跳下時的速寫，那你們就永遠也創作不出人民反抗暴政類型的時代性大尺幅作品。」這句話的言外之意是，我們必須學會下意識地動筆，就像在簽自己的名字一樣——以極快的

52　全名為皮爾·波納爾（Pierre Bonnard，1867-1947），法國畫家、插畫家、版畫家，以獨特的構圖及大膽的色彩運用聞名。早期作品深受保羅·高更及葛飾北齋和日本浮世繪的影響，後來逐漸發展出自己的風格。

53　全名為斐迪南·維克托·尤金·德拉克洛瓦（Ferdinand Victor Eugène Delacroix，1798-1863），法國浪漫主義藝術家，被視為法國浪漫主義畫派的領導型人物。他的著名畫作《自由領導人民》（La Liberté guidant le peuple）影響雨果寫出了代表作《悲慘世界》。

克莉絲塔貝兒‧佛布斯（Christabel Forbes），《辛格爾鐵店》（Singal Iron Store），2015年，以粉蠟筆畫於紙上

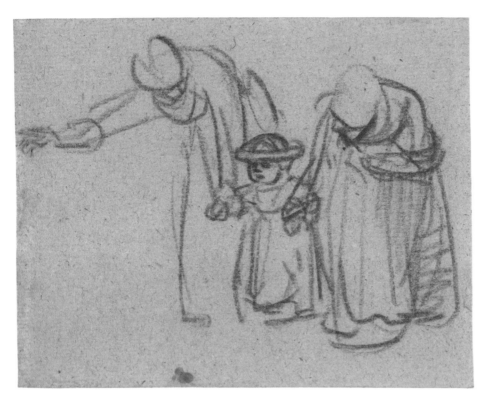

左圖：林布蘭·范賴恩，《兩個女人教一個孩子走路》（Two Women Teaching a Child to Walk），1635-1637年，以紅色粉筆畫於紙上，10.3×12.8公分（4⅛×5⅛英寸）

一個女人朝著孩子彎下腰，並且用手指著前方，讓構圖產生了方向感及動感。粉筆的線條迅速而帶有目的性，彷彿記錄了那一刻留給畫家的印象。

左下圖：皮爾·波納爾，《波納爾日記，一九三七年六月》（Pages in Bonnard's diary, June 1937）

波納爾在日記裡記錄了那天的天氣跟天空的樣貌，用以保存對光線和氣氛的記憶。在這些記述中，日常生活和不同天氣情況下的港口在畫中被簡單地標注為「美麗」（beau）。

上圖：強納森・法爾（Jonathan Farr），
《早餐》（Breakfast），2011年，以炭筆
畫於紙上

右圖：桂爾契諾（Guercino）[54]，《三
個農夫在野餐》（Three Peasants
Picnicking），約1619-1620年，以炭筆
和黑色粉筆畫於紙上，24.4×34.3公分
（9⅝×13⅝ 英寸）

這幅炭筆畫捕捉到了一個短暫的瞬間：三
個男人坐在地上，其中一人在吃一條麵
包。紙張的粗糙表面呈細了衣服和頭髮的
質地，有效地節省了一些顏料。

54 本名為喬瓦尼・弗朗切斯科・巴比耶
里（Giovanni Francesco Barbieri，
1591-1666），為義大利巴洛克時期
畫家，以明亮而活潑的風格聞名。

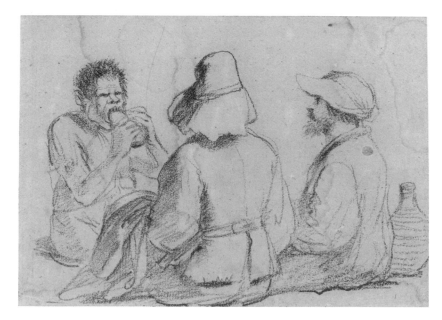

上圖：喬治・柯利（George Colley），《皇家交易所》（Royal Exchange），2013年，以水彩、石墨和水性色鉛筆畫餘紙上

右圖：雅絲亞・盧金（Asya Lukin），《倫巴底街》（Lombard Street），2009年，以墨水畫於紙上

速度作畫。而且不僅僅只是描述性的，還能形成一種自主的語言，壓縮複雜的內容。如今，「速寫」（sketch）這個詞已經成為了「預備的」「流於表面的」「暫時的」等字的近義詞。但它的拉丁語詞源卻意味著「詩意的即興創作」。林布蘭畫速寫，一分鐘之內就能用寥寥幾條粉筆線，創造出一幅詩意的畫面；而德國表現主義畫家恩斯特・路德維希・克希納（Ernst Ludwig Kirchner）最出色的沾水筆速寫作品，也達到了相當的水準。這些筆觸將觀者的注意力重心從分析繪畫對象，轉移到專注於繪畫行為之上。用克希納自己的話來說，他的繪畫「誕生於第一眼的狂喜」，他的感覺「不加修飾地記錄了下來」。美國具象藝術家亞歷克斯・卡茨（Alex Katz）很欣賞克希納的「活在每一個瞬間」。

我年輕時最崇拜的當代藝術家是是弗蘭克・奧爾巴赫。我喜愛他的艱苦奮鬥，也喜歡他的勇於刪除。正如他在1975年所寫的：「我希望在用盡謊言之後頌揚真理，就像一個人或許會在爭吵之後才發現自己說出了真話。」後來，我發現自己想要更多的具體性——更去感覺地方及個人——而不是奧爾巴赫那半抽象又迂迴繞路的表現方式。我希望在自己的繪畫當中，某些部分能夠綻放出亮點和細節，同時又不失其基本形象。我們每個人都必須找出自己與現實的和解方式。

理查・伯頓，無題，2009年，以鉛筆、色鉛筆和粉蠟筆畫於紙上

下左圖：彼得·溫曼（Peter Wenman），《臨摹波拉約洛》（After Pollaiolo），2017年，以鋼筆畫於紙上

下右圖：布班·卡卡爾（Bhupen Khakhar）[55]，《來自賈木納河》（From the River Jamuna），1990-1994年，凹版印刷於紙上，63×63.5公分（24⅞×25英寸）

卡卡爾的凹版印刷畫，呈現出了一個半人半獸、無拘無束，享受「同性情誼」歡愉的水底世界意象，或許看起來跟描繪街景沒有太多關聯。然而，他的幻想奠基於日復一日從不間斷的素描筆記。用法國象徵主義畫家奧迪隆·雷東（Odilon Redon）的話來說，就是「讓可見之物為不可見之物效勞」。

55 生卒年為1934-2003，自學成才的印度藝術家。具公開的同性戀身分，性別定義和性別認同為其作品的主題。卡卡爾的畫作經常提及印度神話。他被國際視為印度的第一位普普藝術家。

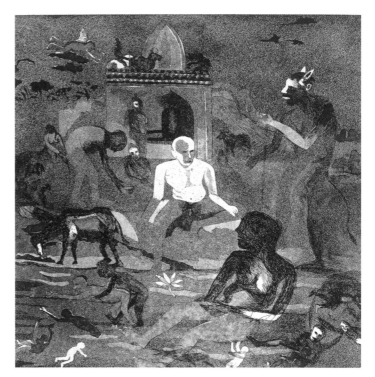

提摩西·海曼，《在劍橋圓環》（At Cambridge Circus），2010年，以鉛筆畫於紙上

克莉絲塔貝兒‧佛布斯，《位於瓦朗謝訥的博物館廣場》（Valenciennes, Place du Musée），2015年，以粉蠟筆畫於紙上

56 指的是義大利畫家喬托‧迪‧邦多內（Giotto di Bondone，約1267-1337），有西方繪畫之父的美稱。竇加曾在旅遊到義大利時，看到了喬托的作品。

竇加在1866年寫道：「啊，喬托[56]，讓我看看巴黎吧。而巴黎，讓我看看喬托吧。」在皇家繪畫學校，我每隔兩週才會帶學生出去一次。在課程的其他五天裡，他們跟不同的老師一起去國家美術館，在選定的一幅作品前作畫（見第81頁）。在生活與藝術之間，在快與慢之間——這種對比在某種程度上融入了城市的生活：對比於固定不變的建築的，是那些擾亂它的人、車、鳥、巴士、建築工地、雲朵和穿透雲朵的光。我們過著每一天的日常，要留心那些特別之物——留心那些突然跳脫了反覆的日常生活的瞬間。有人稱這些瞬間為「頓悟」。我們必須找到一種視覺語言，來表達出這樣的興奮。

在印度與我的畫家朋友布班‧卡卡爾一起作畫時，我東張西望，九十度的視覺範圍完全不夠用。由於世界就在周圍開展，我必須把眼角邊緣的事物都容納進來，體驗全景的弧度。在看學生的作品時，我最重視的是他們在見過世界的樣貌之後，所呈現出的回應。有一次，在宣講完這一信念之後，我帶著小組成員在國家美術館和倫敦南岸之間走動，無意中聽到一個聰明的學生問：「他是在宣揚表現主義的繪畫方式嗎？」她的同伴回答說：「不是啦，是從自身經驗出發才對。」我大大地鬆了一口氣。

────　在街頭作畫　　提摩西・海曼

提摩西・海曼，《沿著沙夫茨伯里大道》（Along Shaftesbury Avenue），2016年，以鉛筆畫於紙上

參與者：一群作畫者（建議）

地點：在一座小鎮或城市

　　選擇一個具有一定歷史和鮮明特色的地區──在倫敦，你可以選擇十七世紀巴洛克風格建築師尼古拉斯・霍克斯穆爾（Nicholas Hawksmoor）所蓋的基督教堂（Christ Church）對面的斯皮塔爾菲爾德（Spitalfields）一帶，或是位於南華克的喬治客棧（The George Inn）。如果你們是團體行動，可以把這些位置當作集合點。帶上可以快速作畫的畫材。

　　你還可以帶上一些自己喜歡的、有附圖片的書籍或卡片，或許還可以帶一首詩──比如紐約詩人法蘭克・歐哈拉（Frank O'Hara）描繪曼哈頓的詩。花一些時間看看這些材料，它們可以幫你做好準備，讓你更容易融入一座城市。

　　幾分鐘後，你已經準備好單槍匹馬進入城市。仔細觀察周圍的環境，對什麼有興趣就多看幾眼，但在開始繪畫之前，不要花太長的時間去尋找作畫目標。

開始畫畫。試著不要坐下，而是站著——你會更有參與感。

去意識自己所處的位置，讓你的視線來回遊走，從遠處回到你自己在作畫的手上。

注意視野中的對角線——讓它們像蜘蛛織網一樣，以你為中心延展開來。不要對透視感到畏懼；憑直覺作畫，將形狀和角度作為起點。注意人物行走時的傾斜感，使巴士和車潮傾斜的街道弧度都要注意。城市並不是地圖上直線與橫線交會的、硬邦邦的座標位置——城市裡面充滿了各種行動。

試著畫到紙的邊緣處，這樣每張紙都相當於你視野的範圍；你畫的不僅是一個物體，而是你全部的視覺體驗。

看看你能不能將人、交通、天氣、建築和當地氛圍融合為一——這是我們追尋的最終目標。

如果你們是團體出門，可以約定在一段時間後，跟其他作畫者碰頭。看看彼此的畫，注意它們在比例、選材和意義上有多大的不同。

去了解一座城市　麗莎・丁布羅比

走在街道上，感受街道的律動和驚奇，
看看作畫者是否能從中有所獲得。

去描繪一座城市，是另一種散步的方式。但為了讓畫作誕生，給它一篇序言或一曲伴奏，需要你實際邁出大步前行。繪畫跟散步，這兩種行為都源於一種躁動不安，一種無法安於現狀，無法怡然自得地待在既有世界裡的狀態。我們想像和體驗的城市，是一個熟悉但又不斷變化的空間。它包含了變動的暗示與承諾。繪畫之行，始於決定相信這些模糊的可能性，將自己交託給不可預見的未來。在下文中，我將探討我們——我和我的同行者，比如我的學生——在進行這樣的未知之旅時，可能會採用的三種方式。

踏上城市之旅：律動

我們的繪畫散步，並不是為了要精確地畫出城市的透視圖，也不是要描繪出城市完美的樣貌。我們在走路，而在行走的過程中，我們腦海中緊張而紛亂的思緒會變慢。我們會變得疲憊，會屈服於街道本身的律動之中。奧地利小說家基羅伯特・穆齊爾（Robert Musil）寫道：

和人一樣，城市也有它可供辨識的地方，那就是街道。睜開眼睛，遠在捕捉到任何一個具有特色的細節之前，他就能透過街道上各種動靜所產生的律動，來了解這個地方。就算這一切不過是他的想像，那也沒有關係⋯⋯

這種對街道律動的信任，對於某種繪畫方式來說尤為重要。有了這樣的信任，你就可以牢牢地深入城市的構造及表象，描繪出此時、此地、此人身上的特質。

人們在當代的城市中前行，會受制於他們所處的廣闊空間。在這種情況下，人們會試圖以繪畫的方式，來創造或限定一個空間。我們透過行走來建立要畫的範圍，然後入侵其中，用我們的畫筆再次限定空間。筆記或畫筆，是兩種不同律動的交會之處。其中一種律動源自我們的內在，另一種律動則源自周遭形形色色的景觀。我們可以用筆記或鉛筆的筆觸，來測量這個我們最終選定的空間，並保有稍微改動的自由。抒發也是一種節奏的抒發。踏上旅程的同時，你也踏入了一種律動之中。

這裡有我們的身體行走的步伐，有我們思想的步調；有周圍城市景觀的流動；有交通、人潮、海鷗俯衝產生的噪音和變化。你會注意到各種交流的形狀和步調、咖啡店的喧鬧、一天的重複和變化。你停下來畫畫。在畫畫的

蘇菲・查拉蘭伯斯（Sophie Charalambous），《珍珠國王和王后》（Pearly Kings and Queens），2014年，以水彩和不透明水彩畫於紙上

左圖：阿爾伯托・賈柯梅蒂（Alberto Giacometti）[57]，《十字路口的人群》（Crowd at Intersection），約1965年，平版印刷版畫，42.5×32.5公分（16¾×12⅞英寸）

《十字路口的人群》是「無盡的巴黎」（Paris sans fin，1969年）系列版畫中的第十六幅，描繪了賈柯梅蒂鍾愛的巴黎日常生活。他形容這系列的作品為「圖像及圖像的記憶」，並試圖以這些作品捕捉這座城市短暫而混亂的特質。

下圖：萊昂・科索夫（Leon Kossoff）[58]，《威爾斯登街道圖之二》（A Street in Willesden no. 2），1982年，以炭筆及粉彩畫於紙上，59×65.4公分（23¼×25¾英寸）

倫敦，特別是東區、基爾伯恩（Kilburn）及威爾斯登地區，長期以來都是萊昂・科索夫狂亂而層次分明的繪畫作品的焦點——他說這些都是「生活進行式」的畫面。他喜歡實地作畫，經常重新回到同樣的地點。

57 生卒年為1901-1966，瑞士雕塑家、畫家、版畫家，主要在巴黎工作、生活。作品主要受到立體主義和超現實主義的影響，為二十世紀最重要的雕塑家之一。

58 生卒年為1926-2019，英國具象派畫家，以肖像畫、寫生畫和英國倫敦的城市風景畫著稱。

麗莎・丁布羅比，《黃金屋餐廳，格拉斯
哥》（Val D'oro, Glasgow），2019年，以
水性鉛筆畫於紙上

過程中，你會注意到更多，你會看到自己畫畫的節奏產生了變化，而這變化是為了因應周遭世界的速度、聲響、情緒的展現。有些人喜歡在尖峰時刻尋找交岔路口；有些人則喜歡咖啡館、小街或商店櫥窗裡的緩慢時光。如果對城市的律動感到茫然無措，地鐵或車站出口是個重新出發的好地方。你站在那兒，沒有人看得見你，而你捕捉著這裡的平靜跟忙亂。人的身體的各個部位隨機出現：雙腿、軀幹、頭顱；然後是頭顱、軀幹、雙腿，從樓梯或水泥走道的暗處穿梭而過，就像會一邊發出喀啦喀啦聲，一邊變換著不同花色的童玩翻身板一樣。各式各樣的臉孔浮現眼前。各式各樣的物品就像進貢的禮物一樣由下往上移動：花束、雨傘、奇形怪狀的包裹——都是老天送上門讓你作畫的禮物。

　　城市裡到處都是這種奇形怪狀的東西，只有通過繪畫，我們才能意識到它們的俏皮奇特，才能以不同的方式注意到它們。透過咖啡館的櫥窗，我們可以看到盤子裡煎成麂皮色的蛋卷，或商店陳列架上琳琅滿目的熨斗、拖把或上百雙鞋子。日常的形狀和隨意的構圖，都會成為一幅畫面上的點綴和圖形。在市集裡，釘住攤位上防水布的金屬夾子斷斷續續地發出聲響，它們的重量和音色，一如敲擊的節拍，產生了律動，供你捕捉於畫中。這裡有形狀的變化——一個東西緊挨著另一個東西，進而變成第三個東西。在你的畫

右圖：馬修・布克（Matthew Booker），
《打鼓》（Drumming），2016年，
油氈版畫

下圖：蕾貝卡・哈伯，《南岸》
（Southbank，選自速寫本），2013
年，以石墨鉛筆畫於紙上

中，你會在三角楣飾浮雕的螺旋紋旁邊，捕捉到一顆頭顱；或是掛滿袋子的牆壁之間的一雙眼睛。這些都是從街道的視覺干擾中產生的奇特巧合和趣味的景致。

踏上城市之旅：地圖

你可以憑著直覺或本能，順著你的雙腳或雙眼出發；也可以給自己設定一個任意的路線，在城市的無限複雜性中，拋出一張有規則的網。為了回歸莫斯科這座城市，我走了十六公里長的花園環路（The Garden Ring）——這是古城牆的所在位置——希望通過這種方式，將整座城市包含或容納入我的體內，讓它進入我的心。在格拉斯哥，我踏上了城市的荒涼之處，在波斯爾（Possil）和魯希爾（Ruchill）[59]，天空裡滿是那些奇特而隱密的國度，宛如夢境中的偶遇。站在那些隱蔽的高原上，你可以俯瞰這座山間之城。有時，你會尋找這個更高的視角，並且讓你的想像出走，穿過那些矮小的塔樓和屋頂。其他時候，你可能會選擇漫無目的地隨意走過低矮地方的小巷。我們想像中的地形——因城市而異——決定了我們的方向。我們曾經走過和畫過的

湯瑪斯・崔亨（Thomas Treherne），《拍攝星空的男人》（Man Photographing Stars），2015年，以炭筆畫於紙上

59 均為蘇格蘭格拉斯哥地方著名的貧困區域。

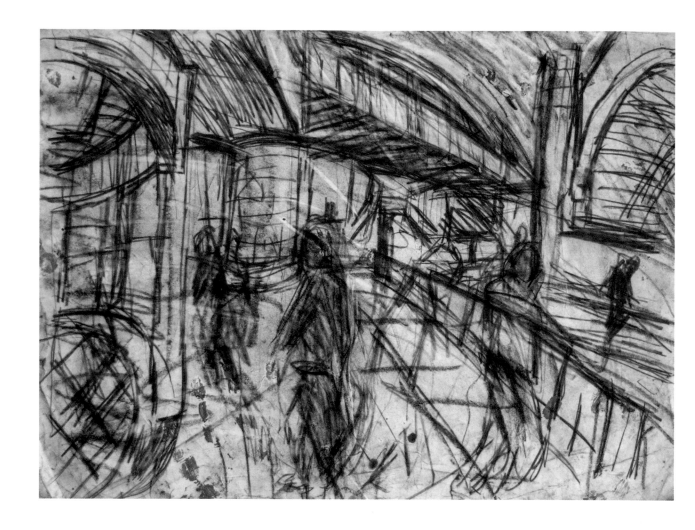

上圖：萊昂．科索夫，《基爾伯恩地鐵站外》（Outside Kilburn Underground），約1984年，以炭筆畫於紙上，40.6×50.8公分（16×20英寸）

這幅畫繪於倫敦北部的一個地鐵站外，透過稀疏而形貌不清的人們，可以看見存在於某些角度的鐵路高架橋與道路的結構。畫家強調了這些人物的轉瞬即逝，使得這幅畫具有強烈的運動感。

右頁圖：蘿拉．傅茨（Laura Footes），《飛行中的瑪格麗特》（Margarita in Flight），靈感來自蘇聯作家布爾加科夫（Bulgakov）的小說《大師與瑪格麗特》（The Master and Margarita），2018年，以墨水畫於紙上

城市，會在我們的內心深處層層疊加，因此我們會在一座城市中認出另一座城市。街道的特定交匯處，會召喚出一個與之呼應的、遙遠而久遠的空間。與這些空間產生聯繫的時時刻刻，提供了我們一種連結，讓我們得以實現專屬於自己的身在他方。

時間裡的層層疊疊

一旦描繪過一個地方，它將與往昔不再相同。你或許還是可以穿越這些地方，但你穿越的是另一種現實——透過你的畫作而看見的現實。透過繪畫，我們在結結巴巴的符號中，捕捉到了特定的一個個瞬間。這些抽象的瞬間能精確地抓住記憶，因此你可以一次又一次地回到同一個地方，並且每一次都發現它有了新的質地。面對城市時，我們常常會感受到隔閡或疏遠，而繪畫的能量可以幫助我們克服這種感覺，實現由城市所提供的景色和繪畫反映的內容交會融合而成的第三種全新的東西，一種瞬間的閃現。不同的世界之間互換了位置，卻創造了一種全新的表達方式。

當我不畫畫時，城市就會離我遠去。它會變得抗拒、冷漠。散步和繪畫，能讓城市再次變得引人注目，從而產生希望：這次的造訪可能會開啟或

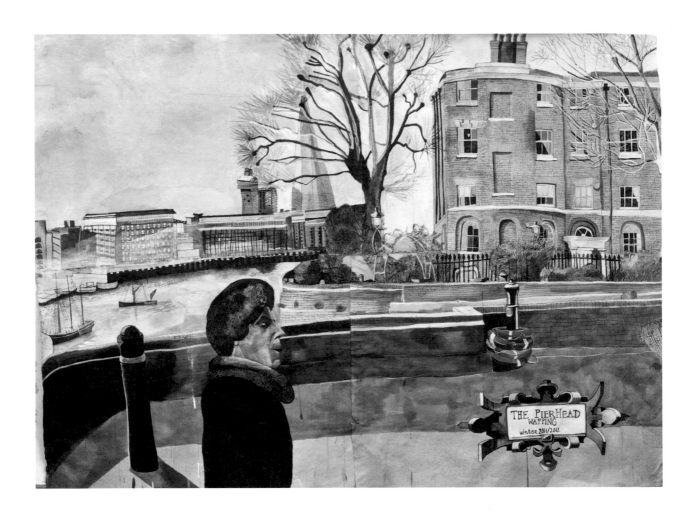

上圖：蘇菲·查拉蘭伯斯，《沃平區的碼頭一帶》（The Pierhead, Wapping），2011年，以水彩和不透明水彩畫於紙上

右圖：愛兒薇拉·蘿絲·奧迪（Elvira Rose Oddy），《邊境》（Borderlands），2015年，以粉蠟筆、康緹蠟筆和炭筆畫於紙上

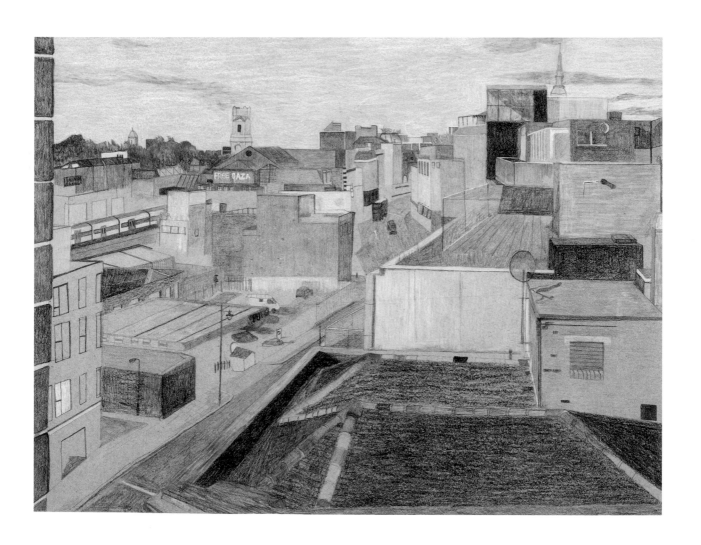

雅絲米・霍索（Esme Hodsoll），《肖迪奇外觀》（Shoreditch Exterior），2015年，以蠟筆和色鉛筆畫於紙上

揭示一種不同的現實，一種比我們平日所見更奇特之物。這種希望會誘使你繼續行走，在腦海中作畫，但不會冒險用鉛筆在紙上作畫。但若想讓經驗產生真正的轉變，那麼這種投入、這種表達的嘗試，是必要的。在畫畫時，你可能會覺得自己只是闖進了一團混沌，勉強應付著視覺和感官資訊的衝擊。汽車或人們的移動、街道和商店的招牌、文字、噪音、模糊的燈光、天氣的變化……所有的一切都同時出現。潦草的線條似乎只會增添混亂。當你試圖追上景物的變動與碰撞時，你感覺自己被淹沒了，總是嘗到敗績。然而，日後如果敢於回顧自己的畫作，你可能會驚訝地發現，生活就像一張網，被這些某時某刻的筆觸所網住了。在這些線條中，可能會出現一些你當時並沒有意識到的東西：那是被強烈地留下的、生命的某個瞬間，它擁有了你。

邊走邊畫　麗莎・丁布羅比

地點：某座城鎮
畫材：一疊畫紙或一本風景速寫本（不要太大本），
　　　以及幾枝不要太硬的鉛筆

　　下面是兩個與邊走邊畫相關的練習，要畫出各種空間以及城市裡的各種動靜。這兩種練習可以連續進行，每項練習需要半天或一個晚上的時間。上下班時的尖峰時刻，是能夠讓你在不被注意的情況下，捕捉各種動靜的好時機。如果遇到困難，可以嘗試只給自己一定的繪畫時間。不要太在意結果——這個練習的目的，是要嘗試在你的步伐、你的觀察，還有你的畫筆之間，建立起一種節奏。大量地去畫，你就會慢慢找到方向。

邊走邊畫：律動

　　在城市裡散個步吧。你可以從熟悉的地方開始，也可以從陌生的地方開始：你所居住的鄰里，或是你從未探索過的地方。選擇一個起點，漫無目的地走。不要看地圖或手機。不要有實用性的目的，例如購物。注意那些引導你前行的東西——建築的外觀、街道的名稱、行人的足跡。一直走，直到你走累了為止。注意你走路的律動、其他人的律動、交通工具的律動、鳥的律動、樹的律動、風的律動等等。抬起頭，環顧四周。

　　在行走的過程中，注意建築物頂部的線條、你身旁的線條、那些引領你前行的線條，並將自己視為這種律動的一部分。

　　休息。坐下來，靜靜地看著過往行人的律動。

　　拿起速寫本，開始邊走邊描繪街道和房屋的線條。把畫畫當成符號。不要試圖去畫一幅「畫」。你

是在收集各種軌跡。你的鉛筆所畫出來的軌跡，應該要與你在街上行走時遇到的聲音和律動相呼應。用鉛筆的輕重和力度來體現律動和聲音的重量和感覺：無論是猶豫不決的或抑揚頓挫的，無論是輕的或重的。

　　邊走邊畫大約半小時，或者直到你把速寫本畫滿為止。

邊走邊畫：動態

　　回到第一次練習時走過的區域。找到一個你能放鬆地觀察城市動態的地方。繁忙的大道；地下鐵；車站的臺階或地鐵站入口大廳。

　　觀察來往的人群。先不動筆，觀察一段時間後就開始畫畫。連續而快速地畫個幾張圖。一開始，先幫自己計時：畫個十到十二幅畫，每幅畫的作畫時間為一分鐘。然後在同一頁上，花更長的時間去作畫：四分鐘，甚至十分鐘。不要拘泥於細節。

　　嘗試將「眼前的動態感」融合進去：整體的動態和突然發生的細節。捕捉所有經過的景物，不要拘泥於想畫出某時某刻的凝止狀態。牆壁、窗戶和門口，都可以作為有用的框架，幫忙你用畫筆記錄下稍縱即逝的動態。

　　在一張紙上疊加幾個動作。勾勒出空間的大致輪廓：建築物、牆壁或路標的邊緣。然後描繪流動的線條：一層又一層地疊畫出朝你而來的人或物。一開始下筆，筆觸先輕一些。等到感覺最重要的東西出現時，就用較重的筆觸。

　　在現場作畫。畫出你剛剛看到的東西——那個東西不需要還在你面前。從流過眼前的畫面中去選擇。你要相信，自己會找到需要的片段。你不需要全部的一切。

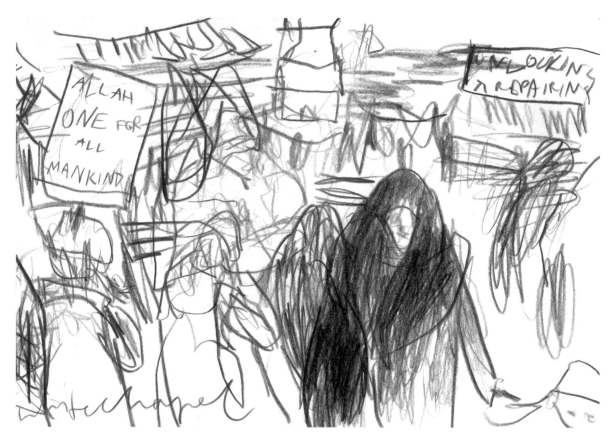

麗莎・丁布羅比，《白教堂市場》（Whitechapel Market），2006年，以鉛筆畫於紙上

麗莎・丁布羅比，《白教堂市場系列之四》（Whitechapel Market Series [4]），2006年，以鉛筆畫於紙上

建築：作為畫面中的物體　馬丁·蕭蒂斯

克服在畫面中繪製物體結構時會遇到的難題——
尤其是在處理建築物等大型物體時。

繪畫是一種強大的探索工具。繪畫的樂趣，在於從生活、想像和記憶中，去探索各種主題。畫畫的時候，我們會將自己的理解，轉化為平面的畫面。而這些畫面裡的內容，又能顯現出我們那些理解的發展方向。

我們通常只關注於如何描繪各種物體。無論其文化背景為何，大多數的繪畫體系都是如此。物體存在於空間之中，而空間會向各個方向延伸。然而在繪畫時，作畫者往往都是到了最後，才會去考慮空間的問題。我們預設紙張的頂部是向上的，兩側則是橫向的。我們所面臨的挑戰是，如何去描繪物體內部的空間，以及畫面內部的空間——而為了做好這件事情，人們採用了各式各樣的傳統繪畫方法。

即使我們只是用鉛筆或鋼筆去描繪單一個物體，要如何在畫紙的平面上呈現出物體的堅實感，就成了最複雜又有趣的工作。我們或許會去考慮，也或許不會去考慮物體內部的空間，更鮮少去考慮物體周圍的空間。我們的好奇心是繪畫的動力。我們對平面空間內部的立體世界的想像力，有如讓繪畫得以呼吸的氧氣。然而，除非先為事物建立起它們存在的空間，否則我們可能會沒有辦法畫出它們。有時，在還沒有找到物體在圖畫中的位置之前，我們根本無法看到它們。那麼，我們該如何在繪畫中找到空間感呢？

繪畫系統

如果我們需要通過觀察，來繪製一個特定的物體——例如在畫室裡為模特兒寫生——通常老師會教我們一種稱為「視線尺寸」（sight-sized）的視覺測量方法。畫家手拿鉛筆，將手臂打直，拇指沿著筆桿移動，截取從物體射向眼睛的光線。借助一系列的三角測量，作畫者就可以在紙上畫出物體大致的外觀。這種方法非常有助於培養藝術家有如伸出手去抓住眼前事物的感覺。

同時，如果我們畫的是幾個互有關聯的物體——例如街道上的建築物群——那麼能夠建構起它們所占空間的標準繪畫系統，就是透視法。這個繪畫系統內有五個簡單而可靠的使用規則：

每一組在現實中平行的線條，看起來都會向後延伸，交會於同一個消失點。

湯瑪斯·哈里遜，《安德魯的公寓外的景色，新加坡》（From Andrew's Flat, Singapore），2016年，以鉛筆畫於紙上

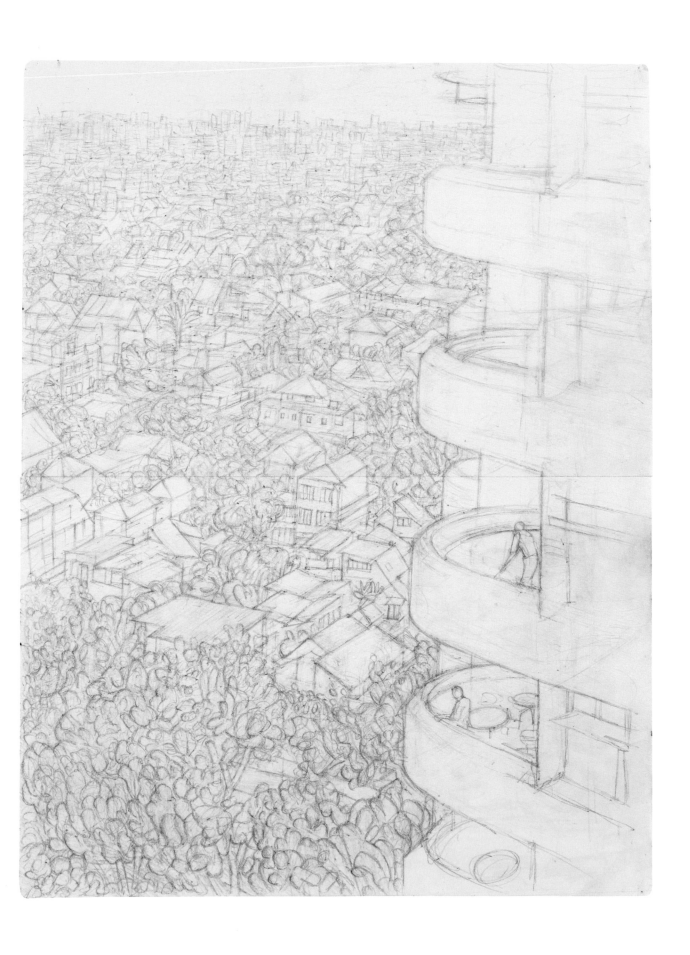

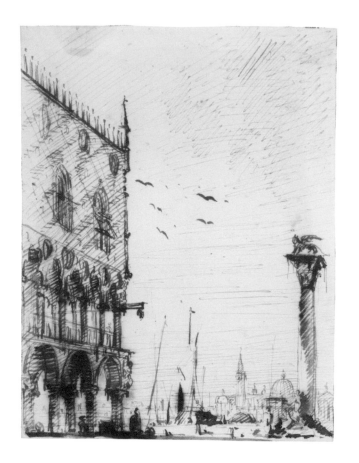

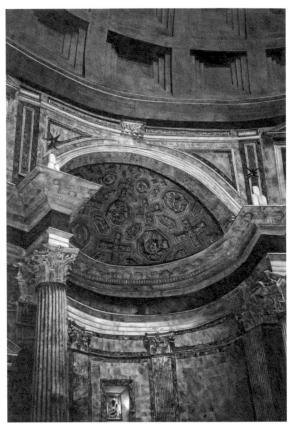

上左圖：卡納萊（Canaletto）[60]，《威尼斯：從小廣場望向聖喬治馬焦雷島》（Venice: The Piazzetta, looking towards San Giorgio Maggiore），約1723-1724年，以鋼筆、墨水和鉛筆畫於紙上，23.5×17.8公分（9¼×7⅛英寸）

這是威尼斯聖馬可廣場的六幅畫之一，系列作完成於1720年代中期。畫面右側的聖馬可柱被放大了；其頂部與左側的總督宮往後方延伸的屋頂線大致齊平。而與聖喬治馬焦雷教堂之間的距離則被拉長了，藉此顯示出它的門廊。

上右圖：凱特琳·史東，《萬神殿內》（Inside the Pantheon），2015年，以鉛筆畫於紙上

60 全名為喬凡尼·安東尼奧·卡納爾（Giovanni Antonio Canal，1697-1768），生於威尼斯共和國的義大利畫家，為著名的城市景觀畫家。

蘿西·沃拉，無題（選自速寫本，於中國作畫），2014年，以複合媒材畫於紙上

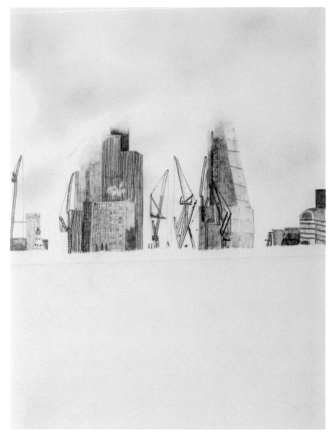

任何一組在現實中齊平的平行線，看起來都會向後延伸，在觀察者的視平線產生消失點。觀察者移動時，消失點也會隨之移動。

向上傾斜的平行線，看起來會延伸至觀察者視平線上方的消失點。

向下傾斜的平行線，看起來會延伸至觀察者視平線下方的消失點。

所有與觀察者的圖面平行排列的線條——無論水平或垂直——都不會受到必須延伸至消失點的影響，因此看起來不會因透視而扭曲。

如果我們直視前方，垂直的線條會保持垂直，不會進入消失點。但如果畫面的視角是向上看或向下看的，那麼觀者就會開始感受到頭頂上方或腳底下方的消失點的影響。同樣地，所有與畫面平行的平面，都會在圖面中維持平行的狀態。無論使用什麼樣的畫面視角，與視平線持平的線條，都始終保持平行。

麥可‧錢斯（Michael Chance），《修道院》（The Monastery），2013年，以石墨鉛筆畫於紙上

馬丁‧蕭蒂斯，《聖馬田堂》（St. Martins in the Fields），2013年，以鉛筆畫於紙上

彎曲或拉長

這些「規則」雖然可靠，但也可能會面臨挑戰。在對透視法產生興趣後，我發現該繪畫系統的準則，會小心翼翼地將視野限制在「一眼可見」的範圍內——然而在描繪眼前的事物時，你可能會隨著自己的好奇心四處看。在視線處於廣角時，我們直接的視覺感受就是景物會呈現出彎曲。隨著視線的移動，眼睛會從不同的角度去校準你打算作畫的目標物。

舉例來說，你要畫一座近在咫尺的大型建築。如果你讓自己站在建築物前面，並沿牆面看去。隨著頭部的逐漸轉動，你對眼前視覺體驗的描述，將會是一條出現得愈來愈快的曲線。原本水平的物體變得傾斜，而在你的認知中應當是筆直的物體變得彎曲，並被拉往不同的方向。總的來說，我們的視覺大致描繪出了一個球體內側的表面。

在較寬的畫面上作畫時，離視覺中心愈遠的圖像，會被拉伸得愈明顯。這樣就會產生一種違背直覺的效果，即繪畫主體離我們較近的部分，在畫面中看起來會比較小；而離我們較遠的區塊，則會因為拉長效果的關係，而看起來比較大。因此，在創作一幅需要保持連貫性的、繪畫主體偏大的畫作時，會有一些特殊的要求，而這是在你繪製較小的繪畫主體時不會遇到的。主要的區別在於，大型繪畫的觀者，不是從外部去觀看畫作，而是融入了畫家所描繪的空間去觀看。以前開始要嘗試描繪更大的空間時，我在傳統透視學裡學到的準確測量方式，反而成了問題。我發現，若自己精確地畫出我在視野中看到的每個部分——每一個「一眼可見」——然後將這些狹窄的視錐連接起來，就會使得方正的空間看起來是彎曲的。隨著視線的移動，我也在畫作裡一次又一次移動物體，無止無境地重畫。到最後，我呈現不出繪畫主體的空間感和體積。我需要找到一種方法，將有曲度的現實，轉化為平面的畫作，並使其保持一致。在這種情況下作畫時，要避免使用「視線尺寸」這種測量方法，而大小與尺寸之間本應呈現的關係也受到了限制。

最後我發現，把一根約70公分（約 28 英寸）的、筆直的棍子放在作畫平面上，可以大幅擴展中央部分的透視範圍。對於繪製建築來說，這麼做大有助益。這個方法可以保持畫面空間的連貫性，因此我的視覺體驗，會從原本的即時但不可避免的彎曲，成為傾斜但平坦的平面。以這種方式還原畫面，使其變得平坦的好處，在於可以再次有效地運用透視法的五條簡單規則。作畫者可以找到消失點，並將其當成固定用的帳篷釘來使用；它們能拉出空間、讓觀者有著眼點，並且穩定圖面。

在繪畫和生活中，我們都可以使用簡單的徒手繪畫來畫幾何構造，以此分析和描繪連貫的結構和空間。泥水匠和建築師在建造和設計我們所繪畫的建築物時，都會使用這些幾何結構。而這些幾何結構的使用，會直接將我們引向這些建築的結構分析。

—— 透視點　馬丁・蕭蒂斯

地點：室內，但可以看到建築密集的區域

畫材：兩張醋酸鹽薄膜（acetate）或透明塑膠片、膠
　　　帶、三枝或更多不同顏色的半永久性馬克筆、
　　　一根筆直的棍子或一把尺，最好有一公尺長。

　　透視法是一個將空間統一起來的繪畫系統。運用
透視法去作畫時，我們是用物體來表現空間，而非反
其道而行。這個練習將幫助你理解什麼是透視和消失
點、如何預測透視中的變形，以及如何在特定透視情
況中運用消失點。

+ 找一扇窗（愈大愈好），窗外可以看到你想畫的一
　些建築物。選擇一個能看見建築群由近而遠的景
　觀，避免畫景觀的正面。
+ 在窗戶上貼一塊醋酸鹽薄膜或透明塑膠片，或者也
　可以直接在窗戶上作畫。
+ 站得近一點，讓筆能接觸到窗戶。畫畫時，你需要
　將自己的頭部固定在同一個「視點」上；可以透過
　將下巴或前額抵在家具上，來穩定頭部。
+ 畫出你看到的景象，特別注意筆下水平線的方
　向。將第二張醋酸鹽薄膜或透明塑膠片貼在畫好
　的圖畫上。
+ 在第二張醋酸鹽薄膜或透明塑膠片上面作畫，並

將線條延伸到它們各自的消失點。要做到這件事
情，你需要將這些線條不斷延伸，直到這些線條與
其他與之平行的延伸線條——也就是窗戶頂端跟
底部的線條——交會。這個交會點就被稱為「消失
點」。你的圖面上最後應該會有大量的消失點——
每一組平行的線條都會有一個。使用不同的顏色來
畫不同組的線條，以免混淆。

　　如果消失點超出了醋酸鹽薄膜（或透明塑膠片）
和窗戶的邊緣，你可能需要將線條延伸到牆上。如果
遇到這種情況，可以嘗試將別針和繩子連接起來，或
者把圖畫放在一張更大的紙上面——如果需要的話，
可以將幾張紙黏貼在一起。注意各組平行線的交會
處。希望你會發現所有的消失點都在同一條水平線
上——應該等同於你的視平線。

　　這個練習表明了，消失點並非真實的存在，而是
由我們的視點所造成的。消失點能顯現出觀者的所在
位置，並顯示出他們的特定視角，而非一個普遍性的
視角。

　　你可能需要嘗試很多次，才能成功。繼續練習，
不要擔心畫得「不好看」。這個練習可以幫助你觀察
和思考建築世界裡的空間，發展你的空間想像力。

克里斯多佛·葛林（Christopher Green），《白領工廠》（White Collar Factory），2008年，以墨水畫於紙上

他人的領域　馬克・凱扎拉特

在異國他鄉或城市裡的陌生區塊作畫，
會給人帶來怎麼樣的創作靈感？

千百年來，為什麼有那麼多藝術家都覺得自己有必要去別人的地盤作畫？為什麼要離開安全舒適的畫室？除了妥協和委屈的感受之外，混亂的街頭環境還能給藝術家帶來什麼益處？作家維吉尼亞・吳爾芙（Virginia Woolf）在〈出沒街頭〉（Street Haunting，1927年）一文中，為我們提供了一個簡明扼要的解釋：「進入一個新的房間，等同於進行一場冒險，因為房間的主人已經將自己的生活和性格提煉出來，注入房間的氛圍之中，使得我們一進入房間，就會產生一些新的情感波動。」

這個假設看似清楚明白，但其中的含義卻遠遠要來得複雜許多。這些「他人」可能在遙遠的國度，也可能是我們那些居住於城市陌生區塊的同胞。我們可能會選擇遠行，經歷許多不便──遑論臭蟲和他人費解的行為──也可能在自家的後院發現類似的阻礙。無論如何，這些意想不到的可能性和問題，都值得我們深思。

在國外

事實上，旅行並不總是與他人相遇，甚至也不總是與旅遊「景點」相遇。1983年，我跟著藝術學校辦的旅行，去了一趟俄羅斯。為了獨自探索這座城市，我來到了莫斯科游泳池（Moskva Pool）。在當時，這裡是世界上最大的露天圓形公共浴池；如今，基督救世主主教座堂（Cathedral of Christ the Saviour）就矗立在這裡。在那年二月份的傍晚，由於池水和冬季空氣之間的溫差，導致水面上漂浮著一團濃密的水氣。令人不安的是，在這個廣闊的空間裡游泳，我只能看到自己雙手之外一公尺的地方。人影在薄霧中時隱時現，有的還只能透過霧中低沉的回聲去識別。游泳池地板上缺失的瓷磚，彷彿是會不斷移動的黑色形體，漫無章法地在我腳下蜿蜒滑動。那是一生一次的經驗，最後促使我第一次嘗試根據記憶去作畫。我因而學習到，那些會迫使我們去作畫的事情，可能未必會發生在我們能夠作畫的時機或場合。此外，很明顯的是，我這次的繪畫經驗所畫的，有一半是那些有形可見的，另一半則是關乎捕捉氣味、聲音，以及低能見度下的體驗。

因此，旅行可以激發我們以全新的方式去進行繪畫。1914年，保羅・克利（Paul Klee）[61] 與朋友漢斯・馬克（Hans Macke）和弗朗茨・馬克（Franz Marc）在突尼斯的哈馬馬特（Hammamet）旅行時，他深感不快。他認為，在畫沙丘、駱駝和清真寺圓頂這些老生常談的東西時，他只是在處理表象的

強納森・法爾，《舊德里》（Old Delhi），
2012年，以炭筆畫於紙上

61　生卒年為1879-1940，瑞士出生的德國藝術家，其高度個人化的風格受到表現主義、立體主義和超現實主義等藝術運動的影響。

符號。而當他將畫面網格化，並把顏色放在一起時，就營造出了熱氣和當下氣氛的效果。有時，我們必須超越表象的圖案，才能找到本質的主題。

不過，一切自然要從觀察入手。從透納（Turner）、德拉克洛瓦到馬諦斯，在異國文化中的觀察性繪畫，一直是藝術家們創作的催化劑，往往能讓他們找到在國內無法發現的東西。傳統上，藝術家們都會採取一種不合邏輯且魯莽的策略，那就是在對當地風俗、社會現實甚至語言都一知半解的情況下，冒冒失失地來到一個他們無法適當理解的社會，就開始作畫。1989年，當我在西印度巴羅達一帶開始為期十八個月的獎學金遊學時，也採用了這種方式。說來慚愧，在我最初幾個月的創作裡，滿滿的都是平庸至極、如遊客旅行般膚淺的景象。然而，陌生事物帶來的突然衝擊，及時打破了我慣性的拘謹，以及在畫室待了太久而產生的內向與束縛。

那麼，誰從這種交流中獲益，又是如何獲益的呢？後殖民主義讓我們更深刻地認識到了它的陷阱——異國情調、文化挪用、逾越規範和嚴重誤讀。當談到大多數游牧民族同胞的行為時，多數旅行者都會同意的一句箴言是：旅行會讓人的思維變得狹隘。在旅行中，我們不僅不會因各種的邂逅反思自身，反而會將自己的偏見、偏頗和臆斷帶往異國，嫻熟運用。對於藝術家來說，這可能會讓他們在無意中繪製出富有洞察力的肖像畫；這樣的洞察力並非畫家本人的意願，卻是源自於有色的目光。愛德華·布拉（Edward Burra）[62] 在1930年代，以刻板的諷刺漫畫手法，將哈林區、紐約酒吧和街道上的非裔美國人，繪製成了一幅又一幅傑出的水彩畫；畫面所揭示的是兩次世界大戰期間英國的壓抑和狹隘。但布拉直率的目光彌補了這樣的狹隘。

下方左圖：保羅·克利，《哈馬馬特的圖案》（Motif from Hammamet），1914年，以水彩和鉛筆畫於紙板上，20.3×15.7公分（8×6¼英寸）

在造訪突尼西亞的突尼斯、哈馬馬特及開羅安（Kairouan）等地時，克利寫下：「色彩占據了我。根本不需要試圖去掌握它。它占據了我。這個快樂時刻的意義即在此：色彩與我密不可分。我是一個畫家。」

下方右圖：愛德華·布拉，《哈林區》（Harlem），1934年，以水彩和不透明水彩畫於紙上，55.3×41.9公分（21⅞×16½英寸）

憑著過目不忘的記憶，布拉在回到英國後，畫下了他對所到之處——馬賽、巴黎，以及圖畫中的這個地方，也就是處於文化高度復興期的哈林區——的印象。作為爵士樂及美國黑人文化的愛好者，布拉試圖記錄下紐約街區都會生活的活力。

62　生卒年為1905-1976，英國畫家、版畫家，以描繪1930年代的黑社會、黑人文化和哈林區場景而聞名。

上方左圖：卡爾・藍道（Carl Randall），《北澤先生的麵店（墨水習作）》（Mr. Kitazawa's Noodle Bar[Ink Study]），2016年，以製圖墨水畫於紙上

上方右圖：喬・古奇（Joe Goouch），《女人和小孩》（Woman and Child），2011年，蝕刻版畫

他用民主的方式記錄了骯髒的生活，並在其中注入了人們的尊嚴、活力和英勇的文化抱負。他並沒有將貧窮浪漫化：駭人聽聞的暴力和性愛無所不在。話說回來，也許他真正的主題是對爵士樂和戲劇的熱愛。難道民眾僅僅只是他畫中偶然出現的演員嗎？

　　只是單純地去記錄風貌與景色，絲毫不去考量當地那些受到緊迫的社會政治現實影響的人民，就好像把他們當成好萊塢電影佈景中一群沒有台詞的臨時演員一樣，這樣就足夠了嗎？愛德華・李爾（Edward Lear）、湯瑪斯・丹尼爾和威廉・丹尼爾（Thomas and William Daniell），甚至透納等偉大的傳統風景畫家，都很少涉入所描繪風景之處當地民眾的生活。1947年，英國畫家約翰・明頓（John Minton）在後來變得無法無天、古柯鹼走私盛行的科西嘉島度過了一個月的時間。後來，在他與作家艾倫・羅斯（Alan Ross）的合作之下，他們一同出版了《時光匆匆：科西嘉島筆記》（Time Was Away: A Notebook in Corsica）一書，書中折射出他們對此地的深深關注。明頓精心地描繪了他所喜歡的年輕男性和男孩，但他也捕捉到了擁擠的公共汽車、貧民窟和荒涼、與世隔絕的數個社區。我認為，人在國外寫生時，我們的目標是矛盾的：一部分是「我們」，一部分是「他們」；一部分是自傳，一部分是紀實。也或許，這些部分都是無法分割的。

離家較近之處

　　大約在1882年至1883年間，二十出頭的喬治·秀拉（Georges Seurat）[63]造訪了一個被稱為「某區」（la zone）的地區，該地區位於庫爾伯瓦（Courbevoie）和聖德尼（Saint-Denis）的郊區之間，是巴黎的偏遠地區，常常能在那裡見到拾荒者和以撿破爛為生的人。如果按照他的偶像尚—法蘭索瓦·米勒（Jean-François Millet）[64]的風格，來描繪城市邊緣人的悲慘生活，那真是再簡單不過的了——將史詩般的人物和勉強餬口的勞動行為結合即可。然而，秀拉卻用弧形線條交織出朦朧的氛圍，營造出一股富暗示性的濃濃迷霧。我們在畫中的視覺平面中摸索，無法明確地掌握景象（我想起了自己浸泡在霧氣瀰漫的莫斯科游泳池中的情景），而這讓人深感不安。正如英國畫家布麗姬特·萊利（Bridget Riley）所說，秀拉的繪畫為我們呈現了「一種超出我們視覺掌控範圍的體驗。」秀拉是藝術家作為城市漫遊者的縮影，他在我們的日常經驗之外，尋找朦朧的無人之地。他描繪了一個迴盪著孤獨絕望，但又充滿了視覺魅力的地方，一個墮落與神祕的矛盾體。繪畫可以同時為我們指明兩種彼此衝突的方向；它是傳遞混合資訊的理想媒介。

　　英國畫家普倫內拉·克勞（Prunella Clough）曾在乏味又過剩的半工業區裡，進行了長達一天的徒步旅行。她拍下照片，也做了筆記，但在畫室裡，照片跟筆記都被徹底濃縮和模糊化了，因為克勞從最普通的汙漬、接縫、表面、雜亂無章的排列組合和亂七八糟的殘垣破瓦中獲得了靈感，創作出了詩意的想像。她的素描和油畫就像舌尖上的文字，固執地抗拒著清晰的描述，卻又讓人對形而上的世界產生遐想——令人費解的郊區縮影。

　　邁出這一步後，我特別享受在街頭作畫所需的少量畫材和即興技巧。隨身只需一個小包包，讓我得以快速行動。降低耗費畫材的務實需求，往往

喬治·秀拉，《庫爾伯瓦：月光下的工廠》（Courbevoie: Factories by Moonlight），1882-1883年，以康緹蠟筆畫於紙上，23.6×31.2公分（9⅜×12⅜英寸）

兩座高聳、昏暗的煙囪跟一輪發光的月亮浮現在秀拉的畫面上。以柔軟的康緹蠟筆畫在紙張的紋路上，有效地表現出了巴黎市郊工業區冬夜的煙霧。

63 全名為喬治·皮耶·秀拉（Georges Pierre Seurat），生卒年為1859-1891，為法國後印象派藝術家，發明了點描法跟分光法。他的代表作《大傑特島的星期天下午》（A Sunday on La Grande Jatte，也譯為大碗島的星期天下午）造成了新印象派的出現，改變了現代藝術的發展方向，是十九世紀晚期的代表性繪畫之一。

64 生卒年為1814-1875，法國畫家，也是法國鄉村巴比松畫派的創始人之一。他以農民畫作聞名，代表作為《拾穗》（Des glaneuses）、《晚禱》（L'Angélus）等。

傑蘭特·伊凡斯（Geraint Evans），《邊緣地帶》（Edgeland），2015年，以炭筆畫於紙上

馬克·凱扎拉特，《前往廷巴克圖；尼日河上的不定期船》（To Timbuktu; Tramp Ship up the Niger），2009年，膠紙油氈版畫

第156-157頁圖：蕾貝卡·哈伯，《伴隨著川流不息的水牛》（Along with the Stream of Buffalo），2013年，以不透明水彩、水彩、亮粉和炭筆畫於紙上

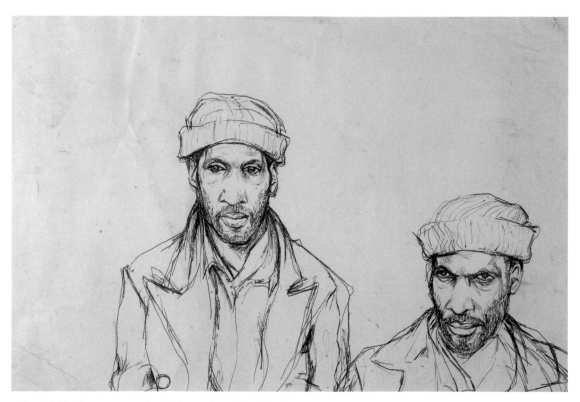

威廉・史蒂文斯（William Stevens），無題，2007年，以鉛筆畫於紙上

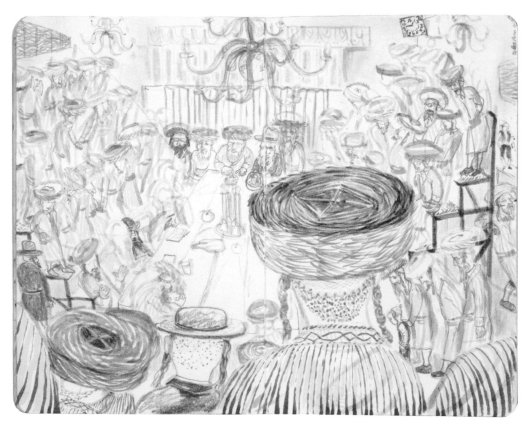

馬克・凱扎拉特，《猶太教阿哈倫教派的安息日聚會，百倍之地，耶路撒冷》（Toldos Aharon Shabbos Tish, Mea Shearim, Jerusalem），2015年，以彩色筆和石墨畫於紙上

迫使我做出最多變的繪畫反應：我選擇利用淺色調的彩色筆來做初步的暈染、用康緹蠟筆和石墨條來描繪濃密的陰影和粗重的筆觸、用水性色鉛筆來描繪色彩。街頭提供了一個千變萬化的萬花筒，隨之產生的效果必須直接地呈現出來。各種不可磨滅的印記，迫使人們去抓住攝影大師卡蒂耶－布列松（Cartier-Bresson）所說的「決定性瞬間」（decisive moment）。在這一瞬間，所有的運動變化、空間深度、表面的統一構圖和情緒都凝結了。

　　街頭提供了無盡的敘事可能性。它可以是投射個人願景的舞臺，也可以是一套形式主義的抽象聚焦點。其中一種敘事方法，是將視線投向下方的街道，而不融入其中。美國畫家愛德華‧霍普（Edward Hopper）筆下孤獨的紐約人所呈現出的疏離感打動了我：赤身裸體的女人坐在單間公寓的床上，扭頭看外面發生了什麼，卻沒有暴露出自己的容貌。畫裡的潮溼和孤獨濃重到彷彿連氣壓計都能偵測到。我們在感同身受的同時，也在窺視著她的窺視，多麼怪誕。霍普聰明地展示了伴隨著街頭作畫必然會有的雙刃性：我們不得不凝視，不得不超越禮節與規範的合理範圍；但如此置身其中，又使藝術家兼遊蕩者面臨著窺探的危險，失去客觀的距離感，使自己成為場景中的一個角色。我可能會把世界畫成一個舞臺，上面演出各種各樣的插曲故事，但這些都是真實的生活。在靜靜地站著看上幾個小時後，對鮮為人知的私人世界的深刻洞察往往會成形——而這就觸發了一種牽涉到你跟我的因果性責任。

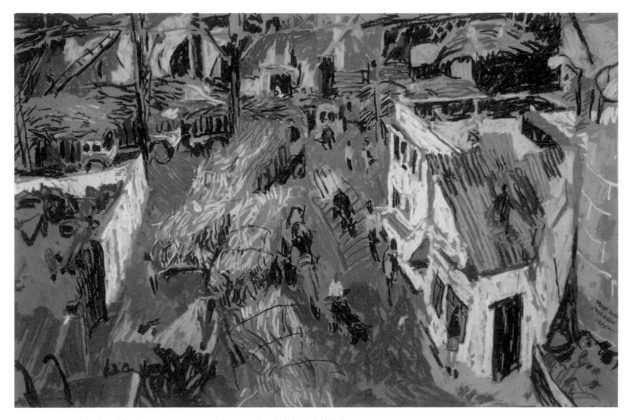

泰珈‧赫爾姆，《甘蔗工廠》（Sugar Cane Factory），2014年，以乾粉彩畫於紙上

──── 夜間繪畫：放棄思考　馬克·凱扎拉特

地點：先在室外，然後在室內

畫材：黑色或深色的紙，以及不透明水彩、粉彩或色
　　　鉛筆

　　準備一些深色的紙，可以用稀釋的深色墨水或稀釋的壓克力顏料塗在白紙上，或者直接使用黑色或深色的紙張。選擇一系列你想用的顏色，然後把它們拿出來，這樣你就不用再去考慮用色的問題了。把這些畫材都放在一邊。

　　黃昏時分，到安靜的花園或樹林中。不要畫畫，只是單純坐下來凝視著快速變化的色彩、空間和色調。最重要的是，傾聽黑夜取代白晝的聲音。至少要有二十分鐘的冥想適應時間，堅定地拋開任何雜念或計畫──關於你要畫什麼的計畫。

　　然後，回到你的畫室，或是你想要工作的地方。在紙上畫出你在花園裡的完整經歷。想想那些對於空間和聲音的感知，而不是形式或事物的真實面貌。深思熟慮後下筆，畫出大體的印象。畫的時候著重於簡練，而非細節。

　　這種方法可以讓你在繪畫時減少自我意識，也減少對最終結果的在意。正如詩人魯米所說：「讓你的思想沉睡，不要讓它們在你心中的月亮投下陰影。放棄思考吧。」

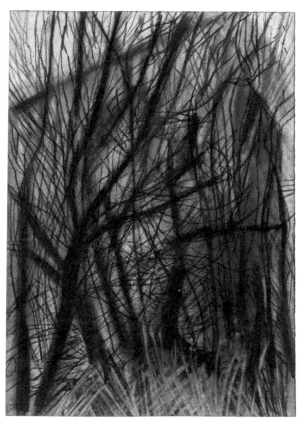

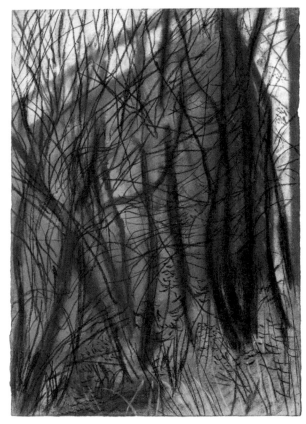

荷莉·米爾斯（Holly Mills），《無題一》（Untitiled 1），2018年，以粉彩、康緹蠟筆和炭筆畫於紙上

荷莉·米爾斯，《無題二》（Untitiled 2），2018年，以粉彩、康緹蠟筆和炭筆畫於紙上

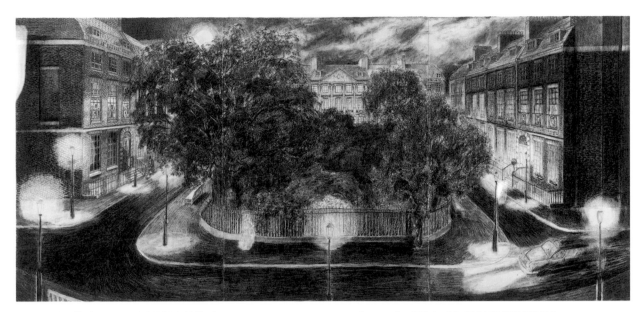

蘿拉・傅茨，《對於夜間的貝德福廣場的記憶》（Memory of Bedford Square at Night），2013年，以墨水、原子筆和黑色粉筆畫於紙上

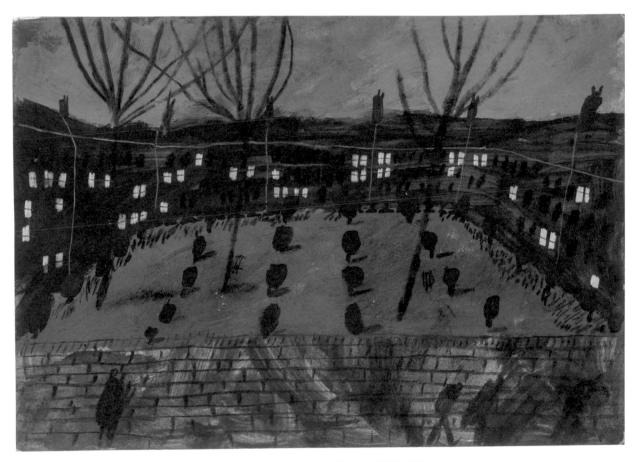

夏綠蒂・艾吉，《夜晚的私人公園》（Private Night Park），2018年，以炭筆、墨水和不透明水彩畫於紙上

實地考察　威廉·費佛

在風景中漫步的人，
或許可以透過在風景中作畫，來知道什麼呢。

我蹲在一棵年輕橄欖樹無甚遮蔽效果的樹蔭下，拿出速寫本，開始描繪起對面的山坡。我來到了托斯卡尼（Tuscany）：這裡的柏樹就像一個又一個隨機出現的感嘆號一字排開，附近還有蟬在發出齊特琴（Zither）般連綿不絕的鳴叫聲。要從哪裡開始呢？考慮到天氣炎熱，太陽無情地曬著我的後頸，我需要儘快完成繪圖，而這就意味著我需要一點一滴地將必要的部分先畫上。正午時分，四周空無一人——但拴在樓下別墅外的一條狗發出的吠聲足以提醒我，風景畫略帶侵擾性，風景永遠不可能只是美麗如畫。

概括性的寫生，要比畫一幅細節繁多、情感淡薄的地圖要好。因此，作畫的速度要加快，並好好瀏覽單一場景。如果目的是產生某種動人的個人感受，這種簡單、快速的繪畫方式可能就足夠了。但就其本質而言，繪製風景畫，還需要漫步並流連其中。像這次去托斯卡尼這樣的遠行固然很好，但年復一年的重複體驗卻有更多的意義。

對我來說，更好的選擇是——幾十年來一直都是——另一個能真正吸引我的主題。那就是斯帕蒂利亞（Spartylea），位於諾森伯蘭郡（Northumberland）尾部的北本寧山脈（North Pennines）高處。幾百年來，直到兩三代人之前，這個小村莊一直位於鉛礦開採區的中心。廢料堆和清洗地面的儲水池依然存在；有居住松雞的高地下方的梯田耕作仍在繼續。由石灰岩、泥炭和叢生的健壯燈心草組成的地形，讓人不禁聯想到永恆。然而，正如我的速寫本所證明的那樣，一切都在發生變化：明顯的是四季變化，而不太明顯的是氣候變化。楸樹現在的生長速度驚人，而夏天的鳥類——雲雀、小辮鴴、燕子等——似乎比以往更加忙碌。

在這裡，畫畫是每天的必修課。對我和我的狗來說，畫畫就是一次又一次地沿著過往馬匹馱運貨物前往赫克瑟姆（Hexham）的古道上行，或是往南前往拜爾霍普（Byerhope），那裡的歐洲赤松上還有紅松鼠，或者在山谷的另一邊，沿著崎嶇的黑路（Black Way），經過臭名昭著的黑幫分子「閃避唐」（Dodgy Don）——目前正在服刑——過往藏身用的據點。轉過基爾霍普（Killhope）狹長的、有遮蔭的山肩，達拉謨（Durham）、坎布里亞（Cumbria）和諾森伯蘭在此交會，這裡有美好的遠景可供欣賞——是那種需要兩張畫紙才能繪出的大景。而鄰近的低處——近得就在你的腳邊——是羅布森農場跟亞契農場，此外還有埃爾法格林及洛席爾德一帶，每個地方都

喬琪娜·史利普，《雨中的河流》
（The River in the Rain），2011年，以鉛筆畫於紙上

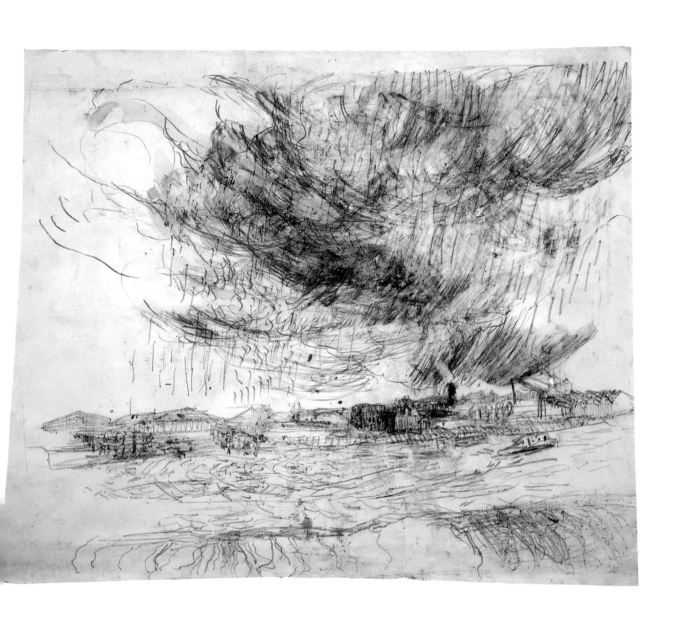

有各自的建築群和梧桐樹，周圍則是乾草地和牧羊場。繪畫也是一個讓人喘口氣的藉口。躲在乾砌石牆下，任風拍打著紙頁，過沒多久，谷地的廣闊與和諧便躍然紙上：高高的地平線放大了雲朵，千變萬化的光影在熟悉的山坡上飛舞。

在這種情況下，大多數的繪畫作品只不過是在記錄時間的流逝，無法超越過度的熟悉和麻木的手指習慣性的無意識動作。然而，即使是最糟糕的景色，也可能會有一些可供欣賞、打動心弦的內容：隨著夏天的推進，石楠花身上的曬痕開始變得柔和、乾草打包機經過時，會在後頭留下獨特的花紋，還有從八月中旬開始，每天都會有四輪傳動的汽車車隊，開著車去鎮壓松雞的壯觀場面。在畫畫時，你要學會留意郵車，它運送的是山區永遠無法申請的特價寬頻的傳單；而菲力浦則是一個鍥而不捨的送奶工，每週三次，他跋涉無數里路，為偏僻的家庭送牛奶。

坐在那裡，仔細觀察，你告訴自己，如果沒有手中的畫，眼睛就不會如此專注地運作。儘管如此，一幅好的畫作，似乎總來得那麼突然。

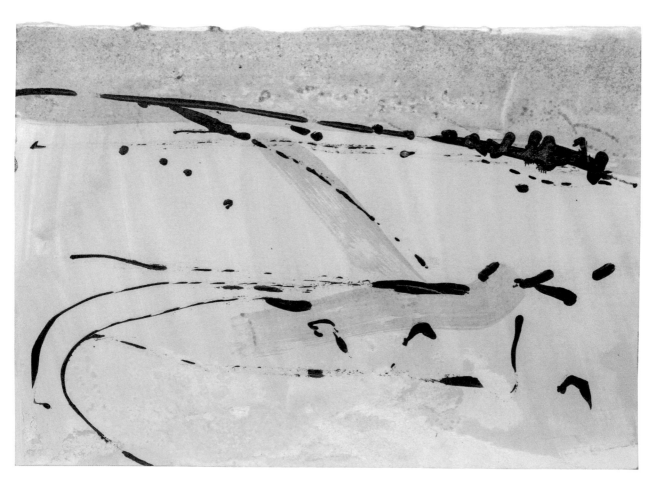

威廉·費佛，《泰德漢姆，艾倫戴爾：冬天》（Tedham, Allendale: Winter），2011年，以墨水及墨水淡彩畫於紙上

娜歐蜜·崔佛（Naomi Trevor），《奧林匹克公園西南方的景象》（View from the Olympic Park, Southwest），2015年，以粉彩和炭筆畫於紙上

凱蒂·布魯克斯（Katie Brookes），《漢默史密斯海灘的太陽》（Sun over Hammersmith Beach），2013年，以鉛筆畫於紙上

梅格・彼悠克，《視角》（Viewpoint），2013年，以粉彩畫於紙上

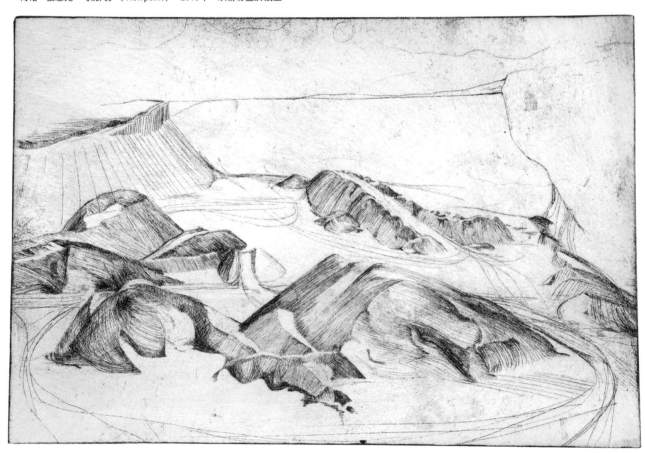

康絲坦莎・德薩恩，《未完成的風景筆記》（Notes on an Unfinished Landscape），2012年，蝕刻版畫

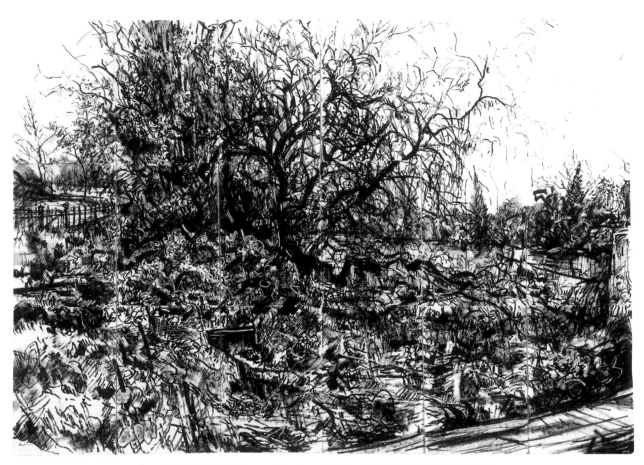

弗雷澤‧史卡夫（Fraser Scarfe），《肯辛頓花園之樹》（Tree at Kensington Gardens），2013年，以黑色鋼筆畫於紙上

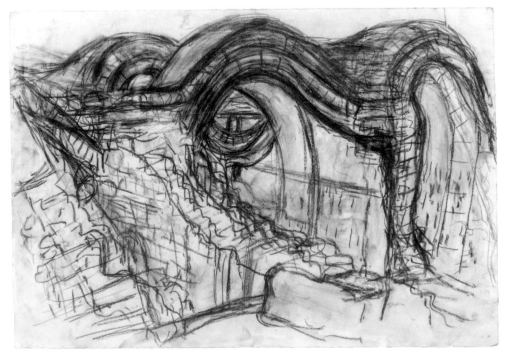

安‧道克，《素描拉美西姆神廟，上埃及，盧克索》（Drawing from the Ramesseum, Upper Egypt, Luxor），2018年，以炭筆和粉筆畫於手工紙上

━━━ 現場作畫　泰珈・赫爾姆

地點：戶外某處

畫材：一疊八公分見方的畫紙

　　這個練習可以消除你的壓力，讓你不再擔憂作品的演變及最終的成品狀況，進而鼓勵你更投入觀察的過程中。你可以選擇任何主題，但較合適的地點會是街頭或樹林。

　　準備一疊正方形的小紙張，找到你想畫的近景、遠景或場景。拿起第一張紙，無須過多思考，從最早讓你感興趣的地方開始畫起。三分鐘後，把第一張紙翻頁，開始畫下一張，讓視線往上、往下或掃視，觀察你畫得最仔細的地方。在一張畫作裡，你感興趣的可能是樹皮的細微之處；而在另一張畫作裡，你感興趣的可能是同一棵樹的整體形狀和輪廓；或者在又一張畫作裡，你感興趣的可能是樹根右邊的蕨類植物。

　　繼續在紙上作畫，要畫下一張之前，一定要翻頁，這樣你就不能再參照之前的畫了。你可能會在一張紙上只花了幾秒鐘，在另一張紙上卻花了幾分鐘。有些紙上可能被畫得密密麻麻，有些紙上則只有寥寥幾筆。

　　如果你想要的話，可以在完成一張圖之後，準備開始畫下一張圖之前，走動或者移動，從不同的角度去描繪同樣的景色。如果讓你感興趣的點變了，那麼你就必須畫一個新的圖。這個練習是為了讓你在觀察和畫畫的過程中更加專注。你可以連續畫個十張或二十張小畫。

　　最後，你可以將這些小畫組合成一大幅畫。不同的位置和空間可能會傳達出不同的感受。你將能夠看到自己的視線——在自然而然的情況下——移動的軌跡，以及自己對什麼東西產生了感覺。

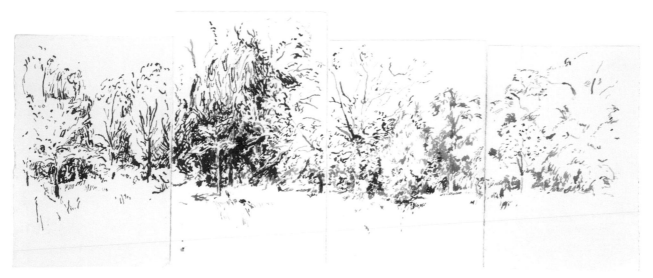

泰珈·赫爾姆，無題，2014年，以墨水畫於紙上

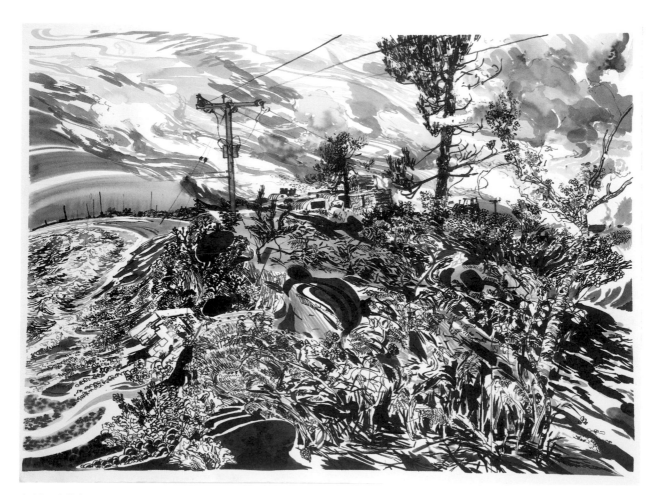

麥克斯·奈勒（Max Naylor），《索普內斯》（Thorpeness），2012年，以墨水畫於紙上

在開闊的鄉間尋找和創造　丹尼爾·查托

與景致裡的雜然無序來一場深層的邂逅。

容我描述一下在開闊的鄉間作畫的體驗。有多少藝術家，就有多少種創作風景畫的方式，而我只是提供其中一種可能的途徑。

在康斯特勃（Constable）[65] 開始自己的風景畫創作生涯時，他經常一早就和兒時玩伴一起出門打獵。他們一起走在同一片土地上，他感覺自己和同伴們所從事的活動是一樣的：同伴們在追蹤獵物時，他也在追蹤他完美的繪畫主題。這兩種活動都形成了一種與土地的連結，這種連結是古老的，甚至可說是原始的。當然，在風景中漫步也能體驗到這種感覺，但康斯特勃所說的目的感和連結感，會讓這樣的感覺更強烈：要去關注土地的每一條曲線和植被的每一個結構。你可以在這樣的徒步旅行中，找到一些特別的地方。這些地方或許與康斯特勃發現的地方有異曲同工之妙，而你也可以在不同的天氣和不同的季節重返這些地方。每一次的回訪都會讓你看得更清楚，而你的作品也會因而變得更鮮活、更自由。

這樣一來，你已經找到了一個繪畫主題，接下來就必須要找到一個你可以紮營的地方了——一圈又一圈，逐漸縮小你探尋的空間，就像一條小狗搞笑的睡前鋪床動作一樣。你找到了一個完美的地點——比如說，一塊較高、較乾燥的地方，或者是一棵倒下的、視野較好的樹幹。現在，你就可以從這個基地出發，近距離而全方位地去觀察你要描繪的對象。舉例來說，如果你沒有看過一棵樹身上的地衣圖案和樹皮紋理，那麼就算你對這棵樹具備多豐富的知識，或對它有多濃烈的情感，你都不可能有辦法把它畫好；如果你沒有繞著它走一圈，將它三百六十度地看過一遍，你就不可能理解它完整的外形和生長的狀態。

現在你已經準備好要畫畫了。你內在的緊張感是可想而知的，而畫紙也是純淨潔白的。這時候，你可以開始大範圍地描繪主題，按照自己的意願安排主要元素，讓它們在畫紙上保持平衡——現場有足夠的空氣，能讓你去感受中型主題周圍的天氣和分量感；現場也有足夠的土地，來讓你徹底探索該景致裡的各種距離和律動。現在不是該擔心應如何下筆的時候——你不需要遵守任何規則，也沒有所謂的「應該」。不要被大自然豐富的形式和紋理所淹沒。比如說，你為眼前幾公尺遠的、一團被風吹起的小草所畫的線條，又為十幾公尺外、那棵堅定挺立的樹幹的一部分畫了些線條，儘管在畫紙上，後者就在前者上方幾公分處，而且兩者外型大致相仿，差別只在其中一個比

吉迪恩·薩默菲爾德（Gideon Summerfield），《難民之夢》（A Refugee's Dream），2017年，單刷版畫

65 指的是英國浪漫主義時期的風景畫畫家約翰·康斯特勃（John Constable，1776-1837），他以描繪住家周圍的地區戴德姆溪谷（Dedham Vale）而聞名。康斯特勃筆下的鄉村景致在法國大受歡迎，從而觸發了巴比松畫派的誕生，影響了米勒、柯洛等人。

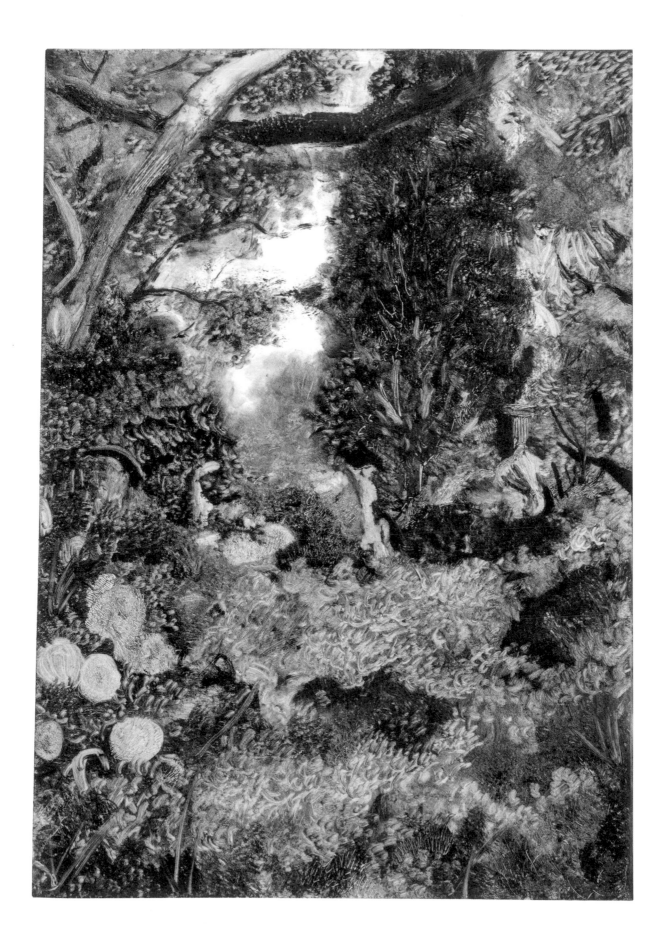

左上圖：李奧納多・達文西，《一片樹林（右頁）》（A Stand of Trees[recto]），約1500-1510年，以紅色粉筆畫於紙上，19.1×15.3公分（7⅝×6⅛英寸）

在這幅圖畫中，達文西同時使用了粉筆削尖的那一頭，與寬而平的邊緣，有效地運用了最少的媒材去描繪出了一片樹林。

右上圖：弗蘭克・奧爾巴赫，《翠泰爾之樹》（Tree at Tretire），1975年

奧爾巴赫從赫里福德郡（Herefordshire）翠泰爾地方的一幢房子樓上的窗戶往外望，對這棵樹進行了多次的研究，描繪出它「承受了狂暴天候的樹冠」的姿態。在這幅畫裡，他用層次分明、強而有力的筆觸，從地表建構起這棵樹。

較有重量感也比較高聳直立——但你不需要有意識地去導正這樣的情況。你只需要仔細地繪畫主題，像老鷹一樣專注地感受它，並有意識地描繪出每一個不同的物體。在不知不覺中，你的手將塑造出兩種形體之間不同的重量和律動。專屬於你的繪圖方式，將自然而然地解決這個問題。

你已經開始動作了，繪畫的整體性平衡也開始成形了。也許在你附近的某坨東西的背後藏著什麼東西，而它的律動感很適合入畫——於是你移動過去看，並將之融入你的畫作中。也許你左手邊的山巒線條，比你正前方山巒的線條更精細。轉換一下位置，讓它們出現在你前方的地平線上。等待天空的變化；如果一朵又一朵的雲成形之時，它們的律動能夠完整幫助你表達作品的氛圍，那麼就瘋狂地動筆，把它們的形體留在紙上。雨燕以弧線的方式繞著樹木的飛翔一閃而逝，必須以電光石火的速度將之畫下。雨燕的飛翔能讓你更加意識到樹冠承載的巨大空氣量，並讓你將其與天空的樹冠聯繫在一起。雨燕的飛翔還警告你現在已是下午時分，各種昆蟲都在展翅高飛。

很快地，你就會發現自己可以畫更大尺幅的創作，用手邊的石頭或倒下的樹枝壓住大張的畫紙——然後你就可以開始在要描繪的空間裡四處走動，而你原先與作畫相關的所有擔憂都會消失。不過，如果你仍然覺得自己的創作不夠自由，那麼你也可以嘗試使用更有力道的媒材。我喜歡使用土壤型的媒材，例如大塊的紅堊（紅土），用藤蔓、橡樹或柳樹製成的木炭，或是用

橡樹癭製成的墨水。這些材料很直接——它們有點髒，來自你正在描繪的自然世界。你不能對它們挑三揀四；它們會結成一大塊，或者造成無法擦掉的汙點。

你繼續在你的大張紙上作畫。它可能已經被吹走了好幾次，需要用更多的石頭來壓住。你現在需要畫天空，也許還需要畫樹的上半部——但是你不能夠爬到畫的上面去做這件事，否則會傷害到這幅畫，所以你要走到距離畫紙夠遠的地方，側著身子去作畫。你還可以上下顛倒或左右顛倒來作畫，你的筆觸會變得更笨拙，但也會更自由、更有力。回到家後，為了整體畫作的協調感，你可能還需要再做一些修改。

你已經接近完成了。現在，你應該要把注意力集中到繪畫本身，看看它需要什麼，而不再去管大自然要求你把什麼畫進去。此時，你已經筋疲力盡，你的五感被天氣和工作弄得一團糟，你不知道自己的畫是好是壞——在接下來的幾天裡，等到情緒比較緩和下來時，你就會發現這一點。不過，你在大自然裡的體驗多麼無與倫比啊！雖然還沒有達到新石器時代藝術家的薩滿式境界，但你已經移動了山脈（至少也有山丘吧），讓天空凝止不動，並顛倒——雖然只有一下下——了世界。

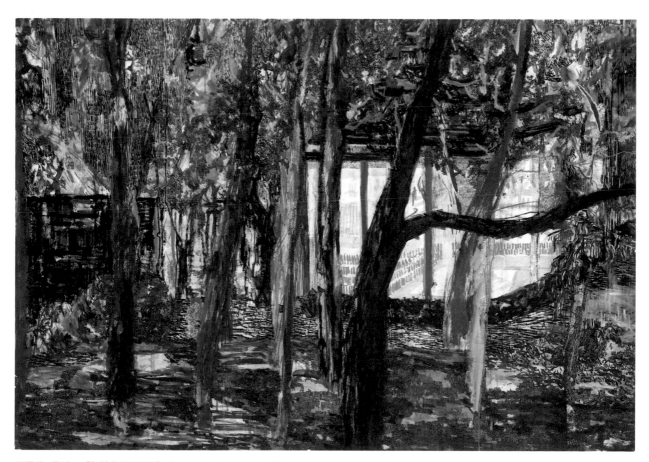

凱瑟琳・梅波，《把城市拋在腦後》（Leaving the City Behind），2013年，以水彩畫於紙上

凱特·柯克，《攝政公園》（Regent's Park），2015年，以鉛筆畫於紙上

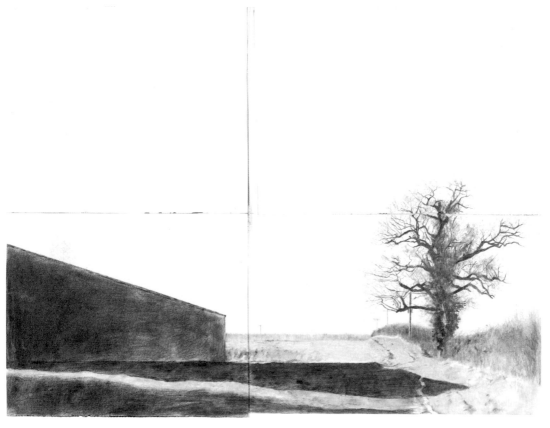

波利安娜·強森，《樹》（Tree），2016年，以石墨和炭筆畫於紙上

在這個過程中，你可能在很多地方都不滿意。你可能在大部分時間裡，都對自己的繪畫作品不抱什麼希望，但這種不滿或許是必要的，也是重要的。那些默默地對自己的作品感到滿意的人——更糟糕的是那些大聲地說自己的作品有多優秀的人——永遠也創作不出任何有價值的作品。

試著讓自己擺脫消極的自我批評，但永遠不要對所取得的成就感到不滿——你只會變得愈來愈好。嘗試去找到那些能夠增強表現力的媒材，而非只要方便取得就好。花時間跟這些媒材打交道，你的畫作就會開始變得更有力，而你也將看得到更多、更清楚。我們正在處理的是，視覺的力量。

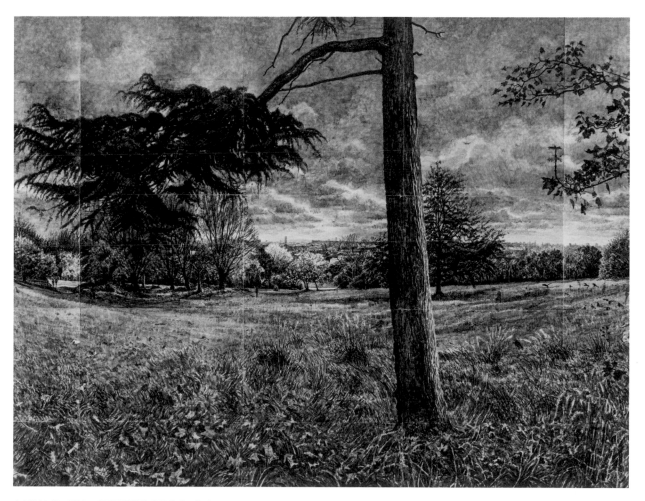

克里斯多佛‧葛林，《亞歷珊德拉公園的秋天》（Alexandra Park, Autumn），2008年，以墨水畫於紙上

第176-177頁圖：奧莉維亞‧坎普，《縱已無路可達》（Though the Way is Lost），2014年，以鋼筆畫於紙上

橡樹癭墨水　丹尼爾·查托

地點：一片有橡樹的樹林，接著是廚房
材料：大鍋（材質不能是鐵的）、鐵釘

　　首先，要找到橡樹癭。我們要找的橡樹癭要很圓、很堅硬，就像一顆大大的木頭彈珠，同時要像軟木塞一樣輕。橡樹癭會成群結隊地生長在橡樹上。在英國，2017 年時，是十年來橡樹癭長得最好的一年。一旦看到橡樹癭身上出現一個小洞，就伸手把它摘下——這個小洞表示不會咬人的癭蜂開始出現了。

　　把橡樹癭放進一個大小合適的燉鍋或大湯鍋裡。不要放滿，要保留約五公分高的空間，然後注入清水，水量要能覆蓋橡樹癭。橡樹癭會浮在水面上，所以要在上面放一個較小的平底鍋壓住它們。千萬不要使用鐵鍋。

　　把水煮開，然後熬煮橡樹癭六小時，其間不斷補充清水，直到熬出約兩百五十公克的金黃色墨汁。

　　倒出墨汁，保留一些當作最淺色的墨水：梵谷用蘆葦筆畫風景時，使用的就是這種墨水。

　　接著，將幾根生鏽的舊鐵釘放進剩餘的墨水裡約二十分鐘左右。墨水會變成更深的暖棕色。一小時之內，你應該就能獲得一些美麗的林布蘭式深棕色。大約兩小時後，你就應該要試著留存下一些最美麗的紫褐色，康斯特勃會用這種顏料來繪製墨漬畫。

　　你可以把指甲放進剩下的墨水裡浸泡，直到墨水呈現出美妙而濃烈的藍黑色。至少從盎格魯撒克遜時代開始，這種神奇的墨水就被用於書寫和繪畫。

約翰·康斯特勃，《賈克斯與受傷的雄鹿習作》（Study for Jaques & the Wounded Stag），1834-1836年，以鋼筆、褐色顏料和水彩畫成，14.9×10.7公分（5⅞×4¼ 英寸）

這幅畫以煤灰煮沸後所得到的褐色顏料，施行淡彩技法。這種顏料的顏色會因木材的種類而異——在十八到十九世紀，人們普遍使用山毛櫸，它能製成半透明的灰褐色顏料。

丹尼爾・查托，《栓皮槭景致》（Landscape with Field Maples），
2015年，以紅堊筆畫於紙上

與大自然近距離接觸　克萊拉·德拉蒙德

透過仔細觀察單一標本的方式，來接觸大自然。

目前還不清楚阿爾布雷希特·杜勒（Albrecht Dürer）[66] 是如何創作出這幅名為《大塊草皮》（The Large Piece of Turf，1503年）的作品。他是花了數小時在室外就地繪製，還是在畫室中拼湊並研究出來的呢？不管是哪種方法，他透過畫作讓觀者看到的視角，唯有我們躺在泥土上，視平線與草根接觸時，才能得到。這就是《一大塊草皮》賦予我們的親近自然的感受——而這幅畫也提醒了我，為什麼動手去描繪大自然，會改變我們看待世界的方式。我們只需要跪下來，仔細觀察，就能發現一個由微小的苔蘚、忙碌的昆蟲和茂盛的植物組成的、令人驚豔不已的景觀。

《大塊草皮》是一幅觀察得細緻入微的作品，其中似乎包含了描繪自然所需的一切知識和感受。畫裡沒有什麼是被等閒視之的，一切都被用心地觀察，每一片草葉彷彿是畫家第一次看見——而最重要的，可能是一種探尋的渴望，希望能更深入地去了解他的繪畫主題。這種認真的觀察方式，創造了一種光芒和清晰，令人眼前為之一亮。

杜勒在1528年出版的《人體比例四書》（Four Books on Human Proportion）中說道：

> 大自然裡的生命，能夠讓我們認識到這些動植物的真實面貌，所以要勤奮地觀察它、追隨它，不要因為一些個人的想法，就轉身離開大自然……的確，藝術蘊藏於自然之中：誰能把她畫出來，誰就擁有了她。

在盧西安·佛洛德（Lucian Freud）[67] 幼年時居住的柏林公寓大廳中，懸掛著一幅《大塊草皮》的印刷品。在佛洛德早期的繪畫和素描中，可以看到受杜勒的自然習作所影響的清晰光線和迷人細節，也能看到他以近乎法醫的態度，去凝視並觀察毛皮、羽毛、皮膚、樹葉、花瓣和果實，以及追求畫作的品質。沒有什麼是枯燥乏味的；畫家求知若渴地畫下了一切。佛洛德從不美化他的繪畫主題，也不會對場景中的物件進行重新排列：他描繪了一隻彆扭地躺在桌上的死猴子；一隻雞、一株仙人掌、一隻蒼鷺都被簡單粗暴地畫了出來，細節參差不齊。就像杜勒讓我們把一塊草皮這樣平凡無奇的東西視為奇蹟一樣，佛洛德也讓我們重新去審視這些事物。

為了去描繪十八世紀詩人和業餘植物學家喬治·克雷布（George Crabbe）所描述的、位於薩弗克郡（Suffolk）內的野生植物和草本植物，我

對頁上圖：克萊拉·德拉蒙德，《站立的馬，臨摹史德布思》（Standing Horse, after Stubbs），2015年，以黑色粉筆畫於特製紙上

對頁下圖：翁德雷·魯比（Ondrej Roubik），《㺢㹢狓》（Okapi），2012年，以鉛筆畫於紙上

[66] 生卒年為1471-1528，出身德國，也是德國文藝復興時期的畫家、版畫家、理論家。一生中完成了近十幅自畫像，也被稱為「自畫像之父」。

[67] 生卒年為1922-2011，英國畫家，專攻具象藝術，被稱為二十世紀英國最重要的肖像畫家之一。

參觀了劍橋大學的植物標本館（Herbarium）。在這個藏有田野、樹林、山脈和沼澤的標本館裡，一頁又一頁的書頁間，保存著距今三百一十五年前的植物。我畫的這些野生植物在夏季裡只能存活幾個星期，然後就會乾枯、散落種子，最後回歸大地。然而，它們就在我面前的書桌上，維持原樣，在四季和歲月中經久不變，承載著它們物種的祕密。

我畫了高大的黃花茅（Sweet Vernal Grass）和球狀的秋水仙。然後，一筆接著一筆，報春花在我的畫紙上生長，創造出另一種生命。我用顯微鏡分辨出嬌嫩的根系和葉脈，以緩慢的速度作畫，呼應著它在1935年從一顆種子開始發芽時的生長速度，一點一滴地從種子開展成一朵亭亭玉立的花兒。

在植物標本館工作時，我經常想起美國畫家喬琪亞・歐姬芙（Georgia O'Keeffe）的作品——想起她如何將花朵視為奇妙的事物，但人們卻對其習以為常、視而不見；想起她希望通過對花朵的描繪，讓人們注意到它們的奇特和陌生。她開創了觀察世界的新方法，讓我們注意到大自然中的非凡事物。只要我們花時間去觀察，就能發現它們就近在咫尺：

在沙漠裡發現美麗的白骨後，我把它們撿起來帶回家……我透過這些東西，來表達世界的廣闊和神奇。

上左圖：阿爾布雷希特・杜勒，《大塊草皮》，1503年，以水彩和蛋彩畫於紙上，40.3×31.1公分（15⅞×12¼英寸）

畫家仔細觀察了這一小塊草皮和長在裡面的蒲公英，精密地描繪出了自然的無序狀態，讓人彷彿可以一一辨別出生長在這片泥土上的每一種植物。

上右圖：克萊拉・德拉蒙德，《劍橋植物標本館：秋水仙》（Cambridge University Herbarium: Colchicum Autumnale），2016年，以鉛筆畫於紙上

我相信，繪畫與大自然裡的各種形態之間，有著深刻的聯繫。無論是早期人類在洞穴的牆壁上繪畫，還是在骨頭上雕刻種種的圖像、形狀或花樣，都在在讓人感覺到，他們最初的創作衝動，是源於對自然世界的直接回應。

2014年，我以駐場藝術家的身分，參加了一個名為「發現」的展覽，該展覽彙集了動物學、地質學、人類學、科學儀器和古典考古學等多個領域的物件。在為了該展覽繪製素描時我意識到，藝術家和科學家都有持續密切觀察物件的能力，以及賦予那些物件形式的能力。雖然最終目的不同，但兩個過程都會帶來發現。展覽中的許多物件對我來說都是陌生的，因此畫起來非常具啟發性，但事實證明化石才是最讓人興奮的：難以想像的古老、已然滅絕和渾然天成。

以自然為題作畫時，它的內在邏輯會逐漸展現在你面前，你會意識到所有自然界裡的形態背後的統一性、秩序性和對稱性。在繪製魚龍——一種類似海豚的生物，曾在史前海洋中遨遊——化石時，我感受最深。在畫下每一根脆弱的肋骨、骨頭和精細的脊椎骨時，這隻早已死去的動物蜿蜒的身形出現在我的畫紙上，彷彿活生生的牠正在做著某種動作，而這為我短暫地打開了一扇窗，讓我看到了遠古的過往。

達文西曾寫道：

儘管人類運用聰明才智所發明出的各種工具可以達到相同的目的，但這些工具永遠也比不過大自然更美麗、更簡單，也更直接的發明。因為大自然的發明總是毫髮不差、恰到好處。

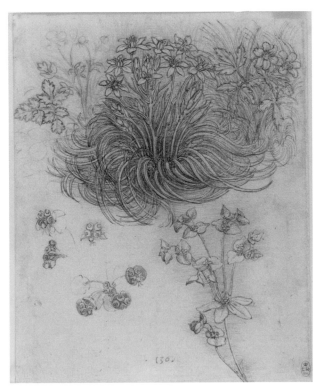

加布里愛拉‧亞達赫，《皮尼亞諾的雞習作》（Study of Chickens in Pignano），2018年，以色鉛筆畫於紙上

凱絲琳‧洛伊德（Kathryn Lloyd），《呂卡翁》（Lycaon），2013年，以石墨跟油畫棒畫於防油紙上

傑克‧佛德利‧塔森（Jack Fawdry Tatham），《榴槤和她的刺蝟》（The Durian and Her Hedgehogs），2017年，蝕刻版畫

68 生卒年為1930-1993，英國雕塑家及版畫家，作品多以男人、鳥、狗、馬、宗教為主題。

如果我們離開井然有序的博物館和植物標本館，走到戶外去工作，我們就沒有辦法那麼游刃有餘地掌控自己的所見所聞。野生動植物可能會出現，也可能隱藏自己的蹤跡。然而，透過描繪他們，我們可以更接近那些經常被忽視的、我們對他們只有一知半解的事物。

伊莉莎白‧弗林克（Elisabeth Frink）[68] 的鳥類雕塑作品，能讓人敏銳地意識到，藝術家是接受者，專門接受各種原始、桀驁不馴、超凡脫俗和充滿力量的事物。在自然界中，轉變的過程時時刻刻都在發生，弗林克的作品利用繪畫和雕塑的轉變潛力，來描繪這一過程：人變成鳥、動物變成戰士、馬頭變成化石、鳥兒從天而降、生與死的可能性永遠存在。弗林克將人與動物結合在一起，就像那位創作了史前獅人雕像（Hohlenstein-Stadel）的無名藝術家一樣。透過這種方式，她讓屬於人的部分消褪而去，從而使自己更容易接受動物性。她走入自然，穿透所繪主題的表層，變得與動物更親近。我覺得這麼做的藝術家——如弗林克、佛洛德和杜勒——才能夠真真切切地畫好他們的繪畫主題。他們讓我們看見，唯有通過繪畫，我們才能體驗到與自然的親密關係。

左上圖：盧西安·佛洛德，《腐爛的海鸚》（Rotted Puffin），1944年，以康緹蠟筆和彩色蠟筆畫於紙上，18.4×13.3公分（7¼×5¼英寸）

死鳥身上凌亂的羽毛，透過仔細觀察才得以形成的細緻線條描繪出來。不同部位的質感交疊——光滑的喙部和骨頭，襯托出髒亂的羽毛——加上鳥頭的怪異角度，共同塑造出一個撼動人心、令人不安的形象。

右上圖：伊莉莎白·弗林克，《鷹》（Eagle），1966年，以炭筆畫於紙上，75×55公分（29⅝×21¾英寸）

弗林克用自己選擇的媒材成功描繪了一系列的質感跟動作：寬闊的圓形筆觸描繪了老鷹的翅膀跟尾羽；雙腳和頭部那些較小、較軟的羽毛，是用模糊的筆觸去呈現；而眼睛和爪子的細節，則是用炭筆的尖端描繪而成。

有一次，我在諾福克郡（Norfolk）發現了一隻被車撞死的雛鳥。牠毫無生氣地躺在我的手裡，柔軟的羽毛和小小的翅膀完全靜止不動。我把牠帶進屋，放在靠窗的桌子上。一開始，我畫的是牠柔軟的灰色羽毛的明暗變化——很難畫出雛鳥的重量和形狀，因為牠輕盈的身軀幾乎沒有重量，無法在牠身下的紙張上製造出任何壓痕。

這隻雛鳥的許多特徵和特點，似乎都存在於細節之中：牠眼周一帶的微小羽毛、落在牠小巧喙部上的光線，以及牠腿部的精緻結構。但是一旦畫得過於精細，所有的生命感和動作感都會消失。因此，我嘗試在兩者之間找到平衡：我用迅敏的筆觸來描繪牠傾斜的頭部跟有完美弧線的翅膀，同時緩慢而細緻地畫下每一根小小的羽毛和爪子。我一次次畫下這隻雛鳥，又一次次將之擦去，前前後後擦了幾十遍。

隨著光線漸漸變得黯淡，我決定停下畫筆。面對這幅畫，我能看出一些雛鳥的影子，但這只是一個視角，只是雛鳥觀察體驗的一小部分。這提醒了我，在觀察大自然時，我們只能看到事物的其中一面；其全貌是如此難以捕捉，需要我們去細心觀察：不只一次、而是要一次，一次，又一次。透過一個又一個的碎片，我們建構起一個更真實的圖像。我告訴自己，明天，我一定要再嘗試一次。

上圖：克萊拉・德拉蒙德，《幼鳥》
（Fledgling），2017年，以鉛筆畫於紙上

右圖：奧莉維亞・坎普，《幼小的塘鵝》
（Gannet, Juvenile），2014年，以鋼筆畫
於紙上

第188-189頁圖：克里斯多佛・葛林，
《亞歷珊德拉公園，從冬天到春天》
（Alexandra Park, Winter-Spring），2018
年，以墨水畫於紙上

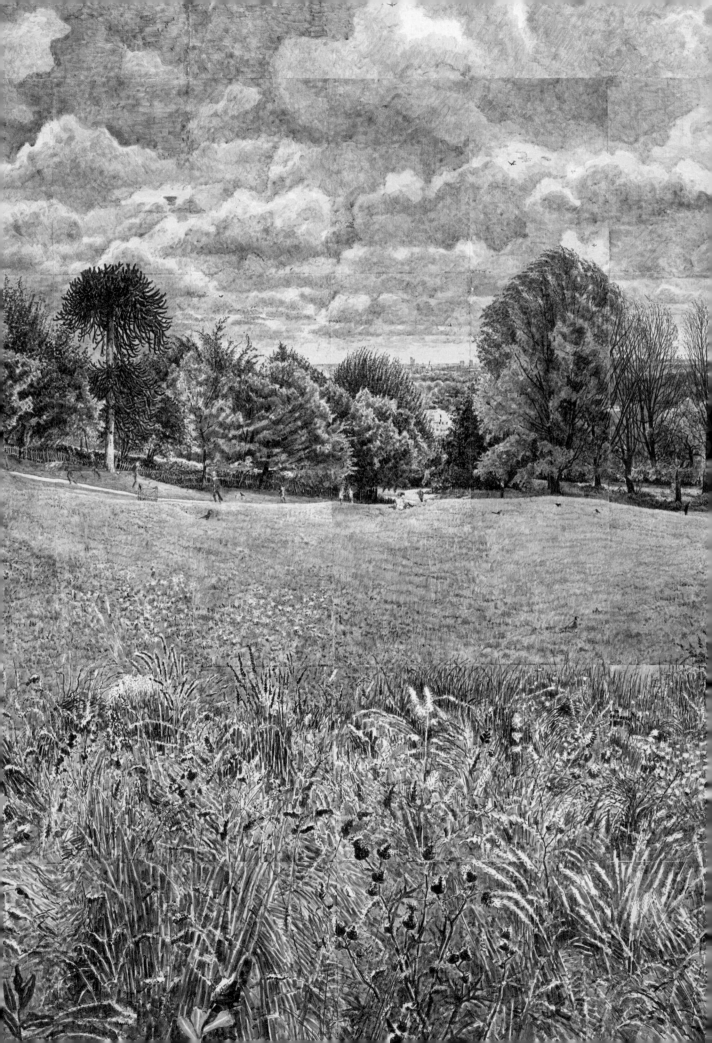

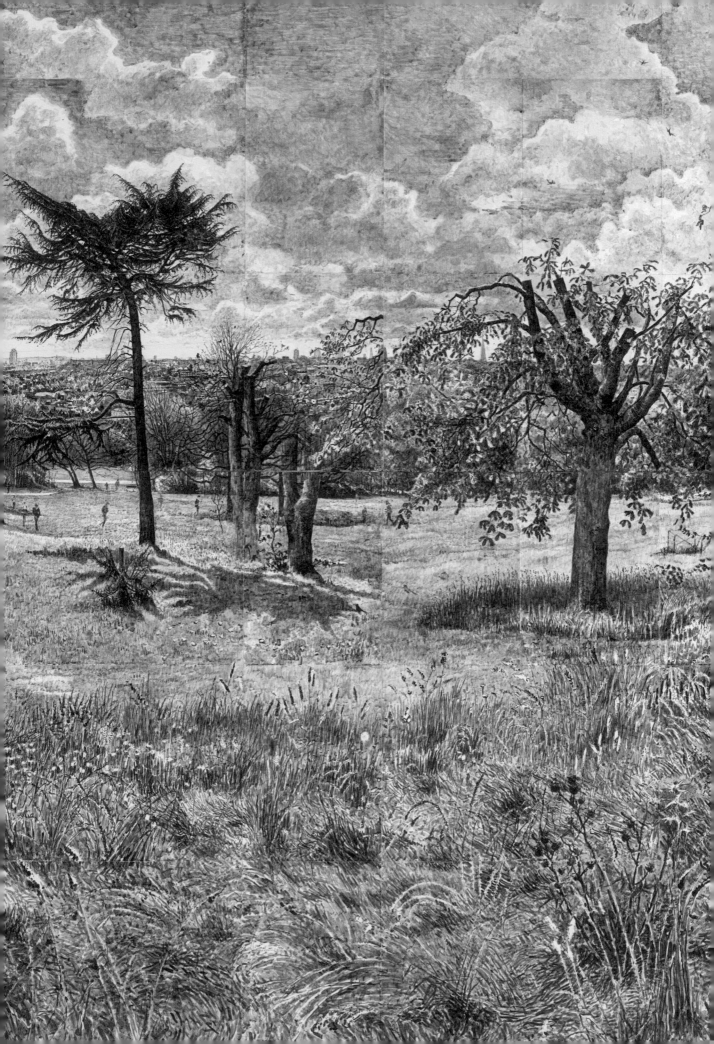

摺疊畫　克萊拉‧德拉蒙德

地點：戶外

畫材：大張畫紙（A1 大小）、石墨棒、彩色蠟筆

繪畫，是沉浸於自然世界的一種非常直接的方式。繪畫能讓你有時間停下腳步，仔細觀察，感受身處於大自然之中，被大自然的聲音、氣味和感覺所圍繞。

做這個練習時，首先要製作三份摺疊過的紙張：將一張紙橫放在眼前的平面上。摺成三等分後，撕成三個長條。接著，將每個長條摺疊成大小一樣的六等分，像手風琴那樣。

+ 往上看：以每幅兩分鐘為限，快速畫下六幅畫，主題是你抬頭時能看到的任何東西。畫的方向可以從右到左，也可以從左到右，讓每幅畫從一頁接到下一頁，成為一幅連續的畫，而不是六幅獨立的畫。
+ 往下看：以每幅兩分鐘為限，快速畫下六幅畫。你可以先畫你腳邊的東西，然後再往外延伸。儘量去留意自己所處的位置與所畫事物之間的關係。
+ 往近處和遠處看：改為每幅五分鐘為限，以石墨棒和彩色蠟筆畫六幅畫。你或許可以考慮用石墨畫亮部，用彩色蠟筆畫暗部，或者也可以憑直覺隨意運用。一開始，你可以透過畫一些固定不動、近在咫尺的東西來錨定自己的位置，比如說自己的腳或是樹幹的底部。從那裡開始往外畫。試著利用整個頁面去畫遠處、近處以及兩者之間的景物。避免將地平線放在畫面的中央。

需要考慮的事項

用不同的筆觸來描述不同的紋理。可以使用石墨棒或蠟筆的側面以及筆尖。

思考光影對比。試著去捕捉陰影最暗部、最亮的那些點，以及介於兩者之間的各種明暗。

留意物體的動態——無論是雲朵的移動還是樹枝的隨風擺動，自然界鮮少是完全靜止的。為了反映這種情況，要調整及改變你的筆觸。

希望在作畫一小時結束後，你會發現自然世界的千變萬化、變幻無窮，它的變化完全取決於你如何看待它，以及你跟它之間的關係。

珍妮‧史密斯（Jenny Smith），《荷蘭公園》（Holland Park），2012年，以水彩、墨水、石墨、粉筆、粉蠟筆和炭筆畫於紙上

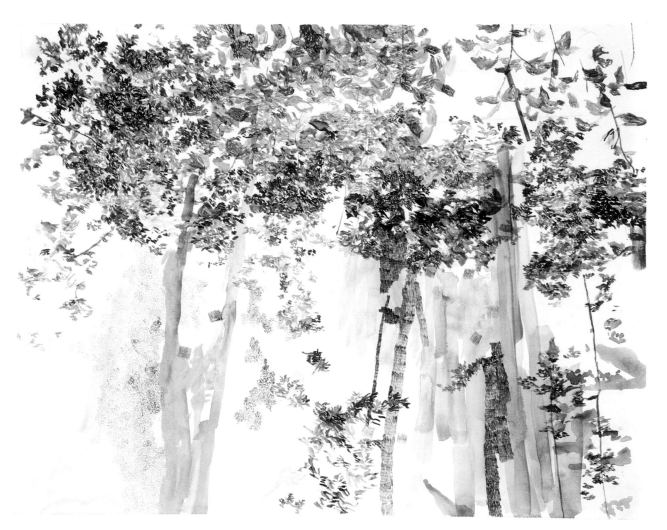

凱瑟琳・梅波，《熱帶疾風》（A Tropical Flurry），
2013年，以水彩畫於紙上

內 在 空 間

INNER SPACE

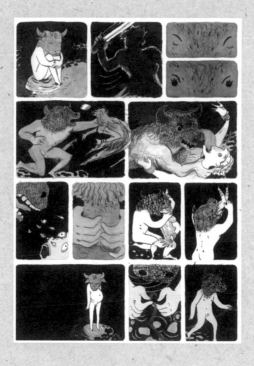

引言　朱利安 · 貝爾

繪畫，是由某人所留下的一系列痕跡。本書的最後一部分「內在空間」，討論的是這些痕跡與創作出它們的某人之間的關係。它強調的既不是藝術，也不是自然，而是個人經驗的特質。然而，如果我們問「某人」——或說是個體、個人——是什麼意思，其答案是不斷變化的。在本節的引言中——正如在前兩節的引言中一樣——我希望透過對圖像格式的思考，來闡明這一問題。

在二十一世紀，我們體驗圖像的主要框架是螢幕。我們面對的是一個從背後發光的矩形裡出現的視覺資訊。這些視覺資訊無窮無盡，無論想看多看少，都可以用最快的速度，讓它們出現在眼前。我們視覺體驗的核心基礎，可能已經變成了智慧型手機的螢幕，它比一般可以拿起的書本還要小，當然也遠遠小於一面牆。

圖像有各種形式，這不單影響了我們的體驗，往往也使得身為觀者的我們，扮演著獨特的角色。面對牆上的一幅畫時，觀眾毫無疑問地處於公共空間；一個站得筆直的身體，與他人肩並著肩，彼此間的感受與思維可能有了交流。低頭看著手中的一本書時，我更像是在做夢或沉思，那是我的私密時光，我的社交潛能暫時地取消了。電子螢幕，這個最新的框架，跨越了私人和公共的範疇。可以說，它將我們置於海綿狀的空間之中。複數的「你」和「我」彼此滲透，有東西在其中流動，但看不到全貌。我們體驗到的主要不是公共的視野或私人的見解，而是滑動：我們既不是在上方移動，也不是穿過，而是側向移動，穿過一扇扇不斷從視線中消失的窗。

無論是透過哪一種形式，我們都可以用來玩樂、創作和表達自我。電子螢幕將這些可能性擴展到極大。不僅幾乎世界上所有的歷史圖像都可以在網路上輕鬆取得，而且現在幾乎人人都是攝影師，每一次的編輯和發布，都可以被視為一次小小的藝術行為。然而，我們應該要記住，雖然只要與任何形式互動，它們都有可能改變我們，但沒有任何一種形式，能完全地定義我們。我們的潛能不會被指尖、手臂或雙腿的動作而消耗殆盡。我們是能同時存在於多種不同規則、領域的生物。

本書所討論的圖像創作活動，是以使用手臂肌肉為主。在某些意義上來說，這些創作活動能使得我們耳目一新，甚至帶有療癒作用。而由於當代文明慣於使用電子產品，因此這些創作活動變得沒那麼具體。有些人會覺得網

湯瑪斯 · 哈里遜，《克勞德的公寓外的景色》（From Claude's Flat），2016年，以鉛筆畫於紙上

基斯‧泰森（Keith Tyson）[69]，《畫室牆上畫，美麗的電路》（Studio Wall Drawing, A Beautiful Circuit），2002年，以壓克力顏料、墨水跟拼貼技法進行創作，151.8×121.3公分（59⁷⁄₈×47⁷⁄₈英寸）

一開始，泰森的畫室牆上畫只是釘在牆上的紙片，只要變得過於雜亂就會丟棄。這些圖畫介於速寫跟日記之間——在不考慮作品「完成與否」的情況下，記錄了視覺想法及當時的興趣。

69 生於1969年。英國藝術家，創作包括繪畫、素描及裝置藝術，曾獲透納獎（Turner Prize）。

塞‧湯伯利（Cy Twobly）[70]，《提洛島頌歌10》（Delian Ode 10），1961年8月，以蠟筆、色鉛筆跟原子筆進行創作，33.6×35.2公分（13¼×13⁷⁄₈英寸）

在湯伯利的職業生涯中，他發展出了一種非常獨特的視覺語言。他在畫紙上反覆作畫，擦除和塗抹他留下的痕跡，藉此創造一個存放印象的檔案或倉庫。一如標題所示，這幅作品是他在訪問希臘的提洛島時所創作。

70 全名為小艾德溫‧帕克‧「塞」‧湯伯利（Edwin Parker "Cy" Twombly Jr.，1928-2011），美國雕塑家、畫家、攝影師。作品結合了繪畫和素描的技巧，將素描的重複線條和塗鴉、潦草的書寫詞彙和油畫相結合，集抽象表現主義、極簡和普普藝術於一身，為少數在羅浮宮展出作品的當代藝術家。

路工作讓他們距離自己的身體很遙遠，因而報名繪畫「工作坊」——這裡的「工作」被視為某種美好而值得崇尚的事物——他們可以藉此探索繪製各種人體姿勢的樂趣，或也許享受在室外觀察時的汗水與顫抖。與此同時，藝術界開始喜歡把「物件」作為一種美學上的需要——一種頑固的、強調物質性的展品，它拒絕被數位化。

然而，螢幕與素描之間的關係，並非簡單的回應和對立。在網路出現之前，數位體系和大量當代藝術作品都有一些共同的基本假設。在 1968 年時，美國藝術評論家李奧‧史坦伯格（Leo Steinberg）描述了一種向觀者展示作品的新形式，他認為這種新形式出現在法國藝術家馬塞爾‧杜象（Marcel Duchamp）1910 年代的作品中，並在美國畫家羅伯特‧羅森柏格（Robert Rauschenberg）的系列作品《組合》（Combines）中得到了充分的體現——羅森柏格在 1950 年代時，就開始將那些在都會裡找到的破破爛爛、過度上漆的廢料組裝結合後展出。截至當時為止，居主導地位的架上繪畫，向站立的觀者呈現了一個理應站立觀看的繪畫世界，而杜象或羅森柏格展出的新作品「不再是一個代表某個世界的物品——那個世界必須站直了身體才能去感知——而是一個方便垂直放置的資訊母體」。史坦伯格的文章標題，借用了一個印刷術語——「平臺般的繪畫平面」——來命名這類作品；但當他將羅森柏格的藝術描述為「代表著心靈本身——垃圾場、蓄水池、交換中心，充斥了像內在獨白一樣能夠自由連結的具體參照物」時，這種聯繫就更明顯了。

因此，在這種藝術模式中，呈現在觀眾面前的東西——無論是一個加了外框的矩形、多種媒材的「組合」，還是其他形式的裝置——都與藝術家的「心靈」相對應。在這個意義上，「心靈」是一個與地面平行的、被動的容器——印表機裡的「矩陣」或平板，當然也可以是那個與其詞源相對應的硬體設施——也就是主機板。裝滿這個被動容器的是「資訊」——來自外部世界的、有可能被量化和數位化的東西。與此同時，在一些有別於容器或內容的平面上，有一名創作者，在選擇將什麼放入可展出的框架中。這位創作者——也就是藝術家——向觀者展示了對世界的某種「看法」，並以此表明自己脫離了內部資訊的「傾銷」。這位創作者宣稱「我是藝術家，我掌控一切」——即便所呈現的選擇本身也可能宣稱：「這恰好就是我的心靈，這恰好就是我的世界。不覺得很扯嗎？太慘了！」

自史坦伯格首次提出他的論點以來的半個世紀裡，這種模式為大量的藝術創作提供了依據。在這一個文化階段（如果你想要的話，可以稱之為「後現代主義」），繪畫活動一直朝著相反的方向發展。1960 年代末期的一些創作者——例如隸屬觀念藝術派的美國畫家索爾‧勒維特（Sol LeWitt）——很重視線條畫作，並將之視為有意識地的控制自己精神的一種表現：在這一點上，他們與十六世紀米開朗基羅的追隨者，或十八世紀晚期新古典主義運動等藝術理想主義者，站在同一陣線。但是，對純粹線性和簡潔形式的堅持，意味著對媒材的疏離，這種疏離可能會轉化為對製作具體成品的放手態度。由此產生的一個結果就是藝術家即決策者，他們不實際製作展品，卻外包給

雇用的製造者。由此之故，人們可能會得出這樣的結論：繪畫其實只是藝術家配備的一種可有可無的工具，應該降低它的地位，將之在藝術教育系統裡邊緣化。這個結論造成了深遠的影響——在2000年，皇家繪畫學校之所以成立，一部分的原因就是為了應對由此造成的藝術和藝術教育中對繪畫實踐的忽視。

此後數年，繪畫在藝術界獲得了全新的形象和知名度。如今，許多畫廊、出版品和網站，都為這種主要的視覺思維方式，提供了一個受歡迎的討論平臺。與此同時，我們在這些空間裡看到的大部分東西，都是按照史坦伯格的原則進行的。在當代的展覽或展示用的素描中，有兩種占主導地位的特別手法。一種是精心製作、精緻勻稱的作品，其前提往往具有挑釁性或反直覺性；另一種是提供典型的粗糙圖像，我們可以稱其為「糟糕之作」，它的意圖是製造出街頭塗鴉似的尖銳。兩者都為這個焦慮、自我的多個表面形象之間幾乎互相滲透的時代，提供了一個得體的策略化公式；而在某些人的手中，它們產生了既令人興奮，又富感染力的作品。但是，這些作品忽略了藝術創作的廣闊中心地帶：那個地帶介於完美無瑕和粗製濫造之間。在那裡，作畫者誠摯而單純地奮鬥，只為了讓自己的作品更好。既然這是一本寫給作畫者自身的書，那麼這種中間地帶的經驗就很重要。這件事情提醒我們，作畫者與媒材之間的相互作用，不能被簡化呈現為充滿資訊的窗口。

我們不能忽視我們每個人本質上都是直立的、兩條腿的動物，以及伴隨這種狀態而來的發達肌肉，並帶有重力意識的想像力。如果要排除努力的證據——修改、更正和改善的證據——也就會連帶排除了時間的維度。世界上有太多精彩的繪畫作品——從達文西和林布蘭到畢卡索——這些作品清楚展現了作畫的考古學，講述了適當想像事物的困難。有鑑於動畫和圖像小說的活力，我們可以看到連環敘事畫是一門蓬勃發展的藝術；然而用單頁的敘事去表達完整的思想，目前似乎仍是一種有待加強的展現形式。閱讀——一個人將注意力沉浸在一個想像的空間——意味著另一個層面，即是深度。這意味著相較於其他的畫作，有一些畫作能給你更深刻的感受，而且這些人類創造的物品——如果你願意的話，可以稱其為視覺虛構——可能會以文字無法觸及的方式，觸及真理的某些方面。展覽目錄都喜歡宣稱，那些挑釁但又細緻的展出繪畫是在「質疑現實」。而當我們在繪畫這條路上走得更遠時，我們卻可能會開始受到現實的質疑。

換句話說，繪畫是一連串的實踐，其所具備的潛力遠遠超出了其目前的公眾形象。同樣地，繪畫也將超越本書所能展示的一切。我們希望這本書至少能夠擴大繪畫的討論範圍。

在本節引言的一開始，我就曾提到，每當往內觀看，我們就會不可避免地進入一種變化之中。本書的這一部分，會透過各式各樣的個人證詞，來體現這樣的變化。裡面的每一段證詞都會令人驚訝，每一段證詞都允許並鼓勵讀者思考他們自身的證詞可能是什麼。第一位發聲者是書法家伊文·克萊頓（Ewan Clayton）。基於對中國傳統毛筆書法的理解，他展示了畫家重新思考西方慣有的「身體」與「心靈」、「線條」與「空間」的對立方式。

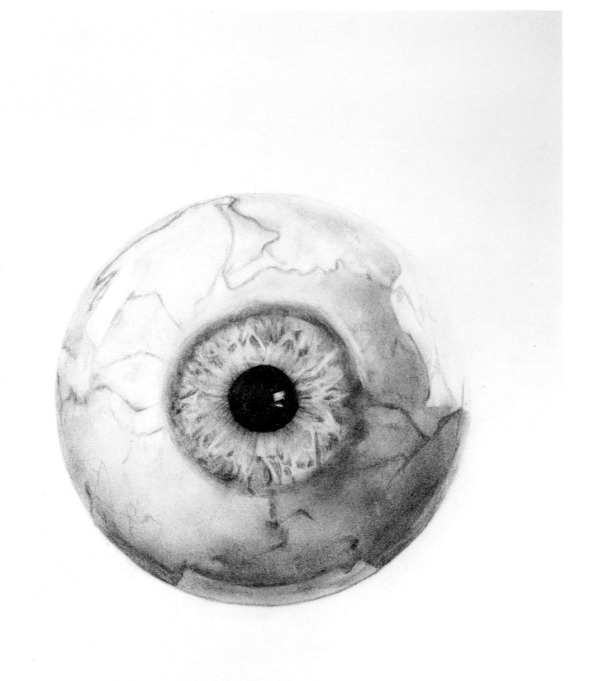

左頁：凱特琳・史東，《眼球》
（Eyeball），2015年，以鉛筆畫於紙上

上圖：賈斯汀・金（Justine King），《金
色1》（Golden 1），2013年，以鉛筆和金
箔畫於紙上

第204-205頁圖：加布里愛拉・亞達赫，
《運動》（Locomotion），2018年，以
色鉛筆畫於紙上

接下來，插畫家、漫畫藝術家兼圖像小說家愛蜜莉・哈沃斯－布斯（Emily Haworth-Booth）清晰地講述了生病期間的繪畫經歷。她罹患了一種簡稱為ME的慢性神經系統疾病，而她對自己這段遭遇的分析，同樣也找到了跨越熟悉範疇的方法——在她的案例中，指的是「想像力」和「觀察」。凱薩琳・古德曼是皇家繪畫學校的藝術總監，她探索了外部世界與內心世界對話的另一種形式，討論了電影劇照中意料之外的各種交流。然後，在一篇振奮人心的文章中，畫家莎拉・皮克史東（Sarah Pickstone）探討了繪畫的幾個面向，而所有這些面向都會融合在繪畫的移動能力中——跨越時間、歷史和生活經驗，跨越各種藝術模式，也跨越人與人之間的距離。蘇菲・赫克斯黑莫（Sophie Herxheimer）從一個跨學科的角度去談論溝通。她總是遊走於文字和圖像之間，為我們樹立了一個如何編織自己的個人文化織錦的榜樣。最後，出生於孟加拉的畫家兼雕塑家迪利普・瑟爾（Dilip Sur），對繪畫提出了一種十分詩意的理解，將其置於一個既形而上又抒情的框架中。

筆觸，身體，空間　伊文·克萊頓

無論繪畫還是寫作，在紙上留下痕跡，
都是一個既有形也詩意的過程。

我的職業是書法家。但是慢慢地，我變得對「賦予形體」相關的問題愈來愈感興趣。因此，我開始將繪畫視為一種「實體化」的過程，並對其進行探索和教學。

在英文裡，「somatic」（即上述的「實體化」，原意為與軀體相關的）是一個形容詞，源自希臘語中的「soma」（原意為軀體），它將身體和心靈視為一種不可分割的物質。因此，舉例來說，如果我在實體化的意義上，使用了「書寫」一詞，那麼我想到的既是在頭腦中產生意義、文字和拼寫的過程，也是將這些意義、文字與拼寫，透過墨水、字母跟視覺排列等形式，轉化為在紙張上的實物跟結構的過程。我將這兩者視為單一的過程，在這個過程中，「書寫」的所有方面都是緊密相連的，因此只要將它們分開，就有可能會出現扭曲的情況。

因此，將繪畫視為一種實體化的過程，就意味著將繪畫視為源於整個身體，以及身體對世界的各種理解，同時也體現了身體在這個世界的存在。我可以透過繪畫，來了解這個世界，但同樣地，我在這個世界中的體驗，也會改變我的繪畫。例如，在寫生課上，我可以透過擴大周邊視野的體驗，來了解空間：我可以在房間裡走來走去，同時刻意去留意視野角落裡的物體和空間。或者，我可以只待在一個地方，但視線卻隨著時間的推移而有所變化：一會兒用一種全景式的注意力，將視線擴大到房間的最邊緣處，一會兒又將視線集中在視野中間地帶的一個物體上。我可以透過在幾分鐘之內，反覆地將凝視的重心從一種方式切換到另一種方式，藉此來鍛鍊這種注意力。等到又回過頭來描繪模特兒時，我很可能會將這種新的體驗，帶入我的繪畫之中，而我的繪畫也會隨之產生改變！

對我來說，繪畫在某種程度上與寫作非常相似：它不僅僅是一種視覺活動，也是一種觸覺、動覺和空間體驗。我相信對大多數人來說都是如此，但正是觸覺和動覺，給了我與繪畫主體一種特殊的關係感，讓我感覺到各種形體內部的動靜、各個連結部位產生的律動、身體容許或抵抗重力流過的方式，以及我自己的身體對這些現象的反應或理解。

書法家們認為，在一筆之內，有三個瞬間，每個瞬間都揭示了自身的存在感和連結感——或者，武術家或治療師可能會形容為「延伸感」。這三個瞬間分別是：你與紙張表面接觸的那一刻；在與表面建立起連結並維持住

蘿西·沃拉，《一個美好的午夜》（One Fine Day in the Middle of the Night），2014年，以不透明水彩畫於紙上

右圖：橋口五葉[71]，《梳髮的女子》（髮梳ける女），1920年，以「雲母摺」技法印製的彩色木版畫，44.8×34.8公分（17¾×13¾英寸）

在這幅木版畫中，木板被切割得非常精細，表現了女子正在梳理的髮絲——橋口五葉藉由這一系列的作品復興了一部分的浮世繪傳統。

下圖：林布蘭·范賴恩，《農舍風景（冬季風景）》（Landscape with a Farmstead [Winter Landscape]），約1650年，以棕色墨水、棕色淡彩及黑色粉筆畫於奶油色古董條紋紙上，6.7×16公分（2⅝×6⅜英寸）

簡潔的筆觸構成了令人回味無窮的風景。橫越畫面的線條愈往上愈細，成功營造出柵欄向遠方延伸的感覺。

71 生卒年為1881-1921，日本書籍裝幀師、版畫家、浮世繪研究者，在日本大正至昭和時期的「新版畫運動」中留下了一批優秀的作品後因病猝逝。

右圖：葛飾北齋[72]，《相州七里濱》，1831年，彩色木版畫，大判錦繪，24.3×36.4公分（9×14英寸）

這幅畫的前景是七里濱，遠處的富士山與它的形狀相呼應。樹木和樹葉在兩座山之間連成一線，將整幅畫的構圖連結在一起。

72 生卒年為1760-1849，日本版畫家、浮世繪師、插畫師、繪本作家，一生發表超過三萬件作品，代表作為《富嶽三十六景》及《北齋漫畫》。

時，你感受到活力、專注或興奮的那一刻；以及你離開此種心境，抑或是提筆離開紙張的那一刻。當然，也有可能在提筆離開紙張後，你仍舊沒有失去與紙張的連結感；不知怎的，你的手和筆，就像一隻燕子，在夕陽時分的一口池子上方盤旋，一次又一次地俯衝到紙面上，卻絲毫沒有要停止飛翔的跡象。

作為一名書法家，我關注的是筆跡——它們的節奏、它們的姿態特質、它們在紙上的模樣——同時也關注下筆時身體的感受，以及我們能賦予它們的各種不同能量。我認為，中國的傳統書法與畫作，可以在這方面給我們帶來啟示。在中國的傳統典籍中，書法家作品的特點，集中於七種筆法。西晉（西元266年至西元316年）書法家衛夫人在其經典著作《筆陣圖》中寫道：

> 一（橫）如千里陣雲，隱隱然其實有形。
> 丶（點）如高峰墜石，磕磕然實如崩也。
> 一（撇）陸斷犀象。
> ㇄（折）百鈞弩發。
> 丨（豎）萬歲枯藤。
> ㇏（捺）崩浪雷奔。
> ㇆（橫折彎鈎）勁弩筋節。

這裡要說明的是，上述筆畫不是單從視覺形式上去描述的，而是對動作的敘述。「雲」是一種緩慢、飄逸、柔和的動作；「點」則是一種出人意料的快速、強勁有力的動作，並帶有一絲弧度，就像一塊落下的、彈跳的石頭。這些畫面將視覺與感覺結合了起來。

第八筆是無形的，「道」的空筆——去感受空間。

在中國傳統中，這種對形體內部力量的感受，可以追溯到文字本身的起源，即中國商代晚期舉行的占卜儀式。焚燒祭品時，骨頭上的裂紋，被視為宇宙中新出現的力量在運作的跡象。幾個世代之後，占卜者開始從預言的角度，來解讀這些「答案」的形狀。從一開始，東亞文字系統中的文字，就被比作新生現實的實體符號。從西元一世紀起，中國的文字就被認為是一種表現性的媒介。到了西元八世紀，圍繞著文字的美學而誕生的批判性文學已經發展起來了。

我注意到，這些對動作形式的描述，是如何與我們這個時代對動作形式的思考連結起來的。我會用「飄逸」「迅捷」「有力」這些形容詞，來描述中國傳統筆墨中的動作。而這些形容詞，其實來自表現主義編舞家、舞蹈和動作理論家魯道夫·拉班（Rudolf Laban，1879-1958）對動作的分析。而我之所以會這麼用，可能跟我的祖先有關。一方面，我的祖先與1920年代，由排版設計師和石雕藝術家艾瑞克·吉爾（Eric Gill）[73] 建立的手工藝團體有

73 生卒年為1882-1940，英國雕刻家、字體雕刻師、字體設計師、版畫家，被視為二十世紀最偉大的藝術家跟職人，但同時也因為對自己的兩個女兒及寵物狗施行性虐待而飽受爭議。

關聯。另一方面，他們又與拉班有關聯。而在拉班那裡，我不僅找到了深入理解文字的方法，還發現自己也著迷於由身體的動作所引發的相關議題。

　　吉爾所教授的創作傳統是線性的、平面的。這也許就是為什麼我對相反的東西如此著迷；如何在繪畫平面內創造空間，如何讓空間感覺充實而非空洞！即使在平面作品中，這也是一個挑戰。字母和圖畫一樣，只有在觀者可以感知到其內部和周圍的空間時，才真正具有生命力。訣竅是在創作時，你要同時看到空間和線條。你要將它們視為一體，而不是兩種東西；在感受空間的同時，也要注意線條。在二十世紀的藝術家中，我相信馬諦斯會將其稱為「看到色彩或光線」。提到自己的繪畫，他寫道：「它們會產生光；在光線不足或間接照明下觀看，除了線條的靈敏度和韻味外，它們還包含了明顯對應於色彩的亮度和色調值。」

　　馬諦斯在他的繪畫實踐中，似乎體現了一種近乎書法的方法和敏感性。顯而易見的，他會將多種的研究綜合起來，形成對主題的感覺、對動覺的意識。馬諦斯曾對一名來訪者說：「在畫這幅畫時，我蒙上了雙眼。在描繪了模特兒一整個上午後，我想看看自己是否真的擁有了她。我找人蒙住了我的眼睛，把我帶到這扇門前。」他描述了自己是如何建立起這種具象、帶有空

間感和動覺的意識：

　　在正式創作之前，我總是會先用一種比鉛筆或鋼筆要求更低的繪畫工具——例如炭條或擦筆——畫草圖，這樣我就可以同時考慮模特兒的性格、她的表達方式、她周圍的光線品質、現場的氣氛，以及只有繪畫才能表達的一切。只有當我覺得這項作業已經耗盡了我的精力（可能要持續數次），而我的頭腦也已清明之時，我才能夠放心地讓畫筆自由揮灑。這時，我就會明確地感覺到，自己的情感，正在透過具有可塑性的筆跡來表達。當我那充滿情感的線條在白紙上描繪出光影時，儘管那擾動人心的留白依然存在，但已經沒有任何東西可以補充了，也沒有任何東西需要改變。這幅畫已經完成了，不能再有任何修改。如果這幅畫不夠好，我所能做的就是再重畫一幅，就像在表演雜耍一樣。

　　這則描述近似於製作一幅書法作品的經驗——就像西班牙詩人及劇作家費德利可·加爾西亞·羅卡（Federico Garcia Lorca）對音樂和舞蹈中的情感強度（duende）的描述一樣，一種藝術「需要一個活生生的軀體來進行詮釋，因為它們是生死永存的形式，在一個確切的當下突顯自身的輪廓。」

伊文·克萊頓，將拉班的「八個動作」
（eight efforts）圖當成繪畫練習，2019年

右圖：亨利・馬諦斯，《女孩頭像 I 》
（Girl's Head I），1950年，以中國墨畫於紙
上，20×27公分（7⅞×10¾英寸）

馬諦斯簡樸、優雅的水墨畫看似簡單，卻掩
飾了黑線與白紙之間的微妙平衡──用這位
藝術家的話來說，這是「平衡、純潔、寧靜
的藝術」。

下圖：亨利・馬諦斯，用竹竿作畫的過程，
1931年

在這張照片中，馬諦斯正用一根連接著炭
筆的竹竿，在勾勒他的壁畫《舞蹈》（The
Dance）。這種工具讓他得以在更大的範圍
內表現出他慣用的、流暢而迅速的線條。
同時，如照片中所示，他畫畫的動作也變大
了，我們可以看到他伸長手臂在畫三個拱形
的其中之一。

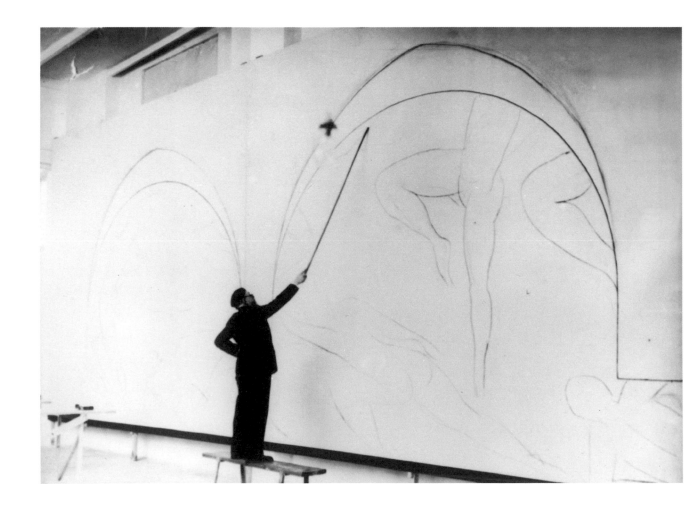

傑克・佛德利・塔森，《在鬍子熊的懷中》（Among the Bearded Bear），2017年，凹版蝕刻版畫

暖身：觸摸和感知　伊文·克萊頓

工具：畫家的雙手

　　這是一個簡短的練習，可以幫助你在作畫之前，提升雙手和觸覺的敏感度。

　　喚醒你的雙手：將兩手的手掌互相摩擦，一圈又一圈，藉此產生一些熱度。摩擦雙手的手背和手腕周圍，讓兩手的手指彼此交叉滑動。

　　大約二十秒鐘以後，稍微停一下，注意雙手手掌的感覺。然後抖動你的雙手，就像要抖掉指尖的水珠那樣。這個動作做十次。然後再停下來一次，感受雙手手掌的變化：手掌可能會有輕微的刺痛感；你一定會覺得手掌現在更有活力了。

　　帶著這種感覺坐下片刻，然後將雙臂伸向地面，想像墨水或水通過雙臂流向大地。開始畫畫後，你也可以繼續想像墨水或水從手臂流過，再從畫具的尖端流出。這種感覺就很像墨水或顏色從你的腳底往上後，再往外流出去。做這個動作，或許可以幫助你將更多的身體性和感官帶入繪畫中。

凱特 · 柯克，《臨摹凱特 · 珂勒維茨》（After Käthe Kollwitz），
2015年，膠紙蝕刻版畫

繪畫療癒 　愛蜜莉・哈沃斯－布斯

經驗身體的脆弱性，
以及繪畫如何幫助你處理這樣的經歷。

第一次患上ME（Myalgic Encephalomyelitis 的縮寫，是一種稱為「肌痛性腦脊髓炎」的病症，也稱為「慢性疲勞症候群」）時，我停止了繪畫。穿衣、吃飯、從房間的一邊移動到另一邊就已經夠困難了，我到底為什麼還要嘗試其他的事情呢？

但是休養的日子實在枯燥乏味，所以最終我還是拿起了速寫本。待在沙發上的我，開始慢慢觀察起周遭的一切。客廳窗簾的皺褶、我的狗在坐墊上打呼、我的丈夫用他的iPad在看書。最讓人不安的症狀之一，就是那個有時被稱之為「腦霧」的東西。那種感覺就好像一直處於喝醉的狀態——但只有醉酒的迷茫，沒有醉酒的美好。閱讀和寫作會讓我覺得天旋地轉。然而，繪畫成了我的精神支柱，讓我得以有所依靠，讓我覺得安心，讓我知道自己就在「這裡」，讓我知道現實生活的紮實存在、鮮活生動、包羅萬象。

對周圍的環境進行觀察性的繪畫行為，具有重要的象徵意義——它能提醒我活在當下，而不是一直擔心病情。但它的作用遠不止於此。它還具有醫療功能。關於ME這種疾病的成因，甚至它到底是什麼，有數種不同的觀點，而這也是ME難以捉摸的原因之一。有理論認為，這是一種與交感神經系統過度活化有關的病症——這種過度活化的狀態，也被稱為「戰鬥或逃跑反應」（fight or flight）：身體因為感知到了危險，而引發了體內一連串的荷爾蒙和生理變化，讓自己進入緊急狀態。換句話說，焦慮的情緒會加重我的症狀。繪畫的行為就像在冥想時觀察自己的呼吸那樣，能夠幫助我活在當下，專注於眼前真實存在的事物，也讓我得以看到，自己的身體不斷在試圖應對的「危險」，多半是想像或記憶中的，而非存在於此時此刻的實際環境中。這種認知上的轉變，以及繪畫過程本身帶來的專注及安靜，明顯地減輕了我的焦慮，讓我的呼吸跟心跳變得和緩，活化了我的副交感神經系統，讓我進入了「休息和消化模式」，藉此幫助過度活化的交感神經系統煞車，讓療癒得以發生。

在恢復了足夠的精力並勇敢地回到現實世界後，我的繪畫開始矛盾地轉往內在，從原本的直接觀察，變成了一種介於記憶、想像和觀察之間的東西。我想這可能是因為，雖然ME對患者來說真實無比，但它幾乎沒有外在症狀和臨床標記，因此很難診斷，這也是它與許多其他慢性病和心理健康問題一樣被稱為「隱形疾病」的原因之一。這意味著患者會感到非常孤獨：他

愛蜜莉・哈沃斯－布斯，選自《你這樣坐著舒服嗎？》（Are you comfortable sitting like that?），2016年，以鉛筆、墨水和數位處理進行創作

們內心的真實體驗與外在的表象並不一致。

在我自身的經驗中，最令人沮喪的一點是，人們帶著善意不斷告訴我，我整個人看起來有多健康，但我的內心卻毫無感覺。同樣地，醫生也一遍又一遍地告訴我，我的身體沒有任何問題，而我自己的身體卻告訴我，事實並非如此。

體覺皮質是大腦中處理疼痛體驗的地方，而疼痛的強度高低，跟產生疼痛的所在身體部位之間，兩者並無太大關係。因此，舉例來說，在嘴唇或指尖受傷後，我們所感受到的疼痛強度，可能遠比傷口的大小或口頭的敘述——「我被針扎了一下」——要來得強烈。（畢竟睡美人可是僅僅指尖被刺了一下，就沉睡了一百年哪！）符合同樣的邏輯，每當我口頭敘述自己的不適感——無論是在朋友面前，抑或是在醫師的診療室——那些不適與我呈現出來的外貌形成鮮明的對比，進而破壞了不適的真實性。如果我把自己的感受畫下來，它們的真實性是否就比較不會受到質疑呢？我可以在繪畫中重塑自己的外貌，使之與內在的自我融為一體。

創作這類的畫作，很快就成了我表達疾病感受的一種重要方式。每當畫完一幅優秀的畫作，我都會覺得自己就像剛剛上了一堂瑜伽課，或是進

愛蜜莉．哈沃斯－布斯，《無題》
（Untitled），2014年，以鉛筆畫於紙上

上左圖：琵雅·布雷姆利（Pia Bramley），《這是誰，誰來了？》（Who Is This Who Is Coming?），2014年，以線條在碳式複寫紙上進行創作

上右圖：理查·伯頓，《制服》（Uniform），2009年，以墨水畫於紙上

行了一次療效奇佳的心理治療，感覺心裡很輕鬆，大腦分泌了大量抗憂鬱又止痛的腦內啡。我並不是隨便將繪畫與心理治療相提並論，這兩種做法的共同之處，在於讓思想和記憶從內在泉湧而出。E. M. 佛斯特（E. M. Forster）在《小說面面觀》（Aspects of the Novel）一書中，寫過一句名言：「在看見實際的作品之前，我要怎麼去述說自己的想法呢？」他談的是寫作，但當我畫畫時，我開始能更理解自己的感受。雖然這些畫作最初的想法是「我要畫給他們看！」但它們最終成為了一種展示個人感受的實用方式。各種隱喻開始現身，其中很多是我在作畫之前沒有意識到的。我把自己畫進了一個玻璃盒子裡，更加清晰地意識到我先前感受到的那種與世隔絕的感覺。我把自己的身體畫成了由大量小小的線條──就像鉛筆屑一樣──構成的組合體，或者畫成一個由虛線組成的輪廓，並親眼看到自己的感受：我正在解體、融化。

　　我認為，表面上看來，這種繪畫雖然「充滿想像力」，但實際上是深度的自我觀察。這種繪畫可能沒有表現出透視、前縮和比例正確的肢體，但它之所以能夠誕生，唯有透過對自我和內在風景的用心觀察，透過傾聽身體裡的每一個器官。有一種畫派，會教人舉起棍子去測量形體，以確保形體在畫紙上呈現出正確的位置關係。或者可以說，我的這種療癒性繪畫，也具有同樣的「正確性」──它需要相同程度的專注和專心，才能做到準確和真實；

儘管它的準確性更加主觀，最終結果看起來也大相徑庭。或許甚至還可能會出現這樣的問題：若對外在的觀察性繪畫有了實際的熟悉，那麼是否在繪畫內在風景時，頭腦、雙手跟眼睛就已做好了準備？這兩種繪畫所需的技巧和敏感度是否存在交叉點？不過當然，正是在休養期間對周圍環境所做的那些觀察性繪畫，促使我走上了這條道路，並讓我具備了一些技巧和信心，使得時機成熟時，我可以大膽地進入更深層次的內在領域。

正如我在沙發上畫速寫本所發現的，傳統的觀察性繪畫本身，無疑地也具有療癒作用。它所帶來的非言語性專注力，可以讓我們進入所謂的「右腦思維」──透過這種思維的過程，我們可以想出更具創意性的問題解決方案，或者達到冥想的狀態，從而促進全身的修復。但是，所謂的「圖像醫療」（graphic medicine）──這個術語，係由受過醫學訓練的藝術家伊恩·威廉斯（Ian Williams）於 2007 年發明，指的是透過繪畫來講述我們的醫療故事──所提供的東西，是很獨特的。那是客觀地觀察物理世界，或單純地書寫或談論我們自身的症狀，都無法提供的。那是一種放血療法；一種對不愉快而痛苦感受的近乎根本的淨化。

在紙上畫出我自己、在紙上畫出我的痛苦──這兩者都將疾病置於我自身之外，使疾病變得渺小而易辨，就彷彿我可以控制它一樣。疾病變成了一

莉莉·威廉斯（Lily Williams），《雲朵》（Clouds），2014年，以炭筆畫於紙上

潔西・麥金森，《粉紅香水II》（Pink Perfume II），2012年，以水彩畫於紙上

個有形的實體，只有我的小指那麼大，而不是我體內那種不可知的擴散感。這種繪畫，實際上是一種命名的形式。我們都知道，若想抑制或控制某些事物，那麼使用為它們命名這個方式，效果會非常強大。透過繪畫，我們可以為那些無法被命名之物命名；可以為那些雖然言語無法好好訴說，其真實性卻絲毫不減的痛苦和困惑命名。繪畫還提供一種可能性，那就是在紙上操縱和改變某些東西，比實際去操縱和改變那些在你體內的東西更容易。你可以畫出痛苦，例如將之畫成一朵巨大的烏雲，然後你可以再畫一次，愈畫愈小，直到它消失無蹤為止。

一幅畫作不僅真實存在，它還可以化虛構為真實。在紙上畫一個最簡單的人物輪廓，再加上一個點作為眼睛，那麼你就把一個人帶到了這個世界。對我來說，繪畫的這種神奇魔力，是它最令人興奮的特質之一。在我自己看來，我所創作的繪畫，具有明顯的力量。

在病情開始好轉後，我想確保自己永遠不會忘記所發生的一切。以圖像回憶錄的形式繪製我的故事，成為我進行記錄、吸取經驗教訓，以及在原型故事結構──因為 A，所以發生了 B，而我的應對方式是 C──的背景下，理解它們的一種方式。在嘗試重溫和重繪那些疾病和自我解體的感覺時，我發現繪畫的力量也可以是黑暗的。繪製這些圖畫，可以讓我回到那些時刻的深處，甚至暫時讓那些症狀復發。它們可以對我施展一股陰森的力量，而我正在學習尊重這種力量。

右頁上左：莉莉・威廉斯，選自《變成椅子的女人》（The Woman Who Turned into a Chair），2014年，以炭筆畫於紙上

右頁上右：克雷格・哈波（Craig Harper），無題，2013年，以鉛筆進行創作

右頁下圖：艾琳・蒙特穆羅，《與草莓一起的自畫像》（Self-portrait with Strawberry），2018年，以墨水畫於紙上

畫我，畫你　愛蜜莉・哈沃斯—布斯

參與者：一個模特兒，或者你在公共場所看到的某個人
畫材：幾張紙

這個練習需要使用一名模特兒，並以此作為自畫像的基礎。它有助於將觀察型繪畫和想像型繪畫這兩種圖畫創作方式結合起來，並揭示它們是如何相輔相成。

如果沒有機會接觸到專業的模特兒，你也可以請一個朋友為你坐上十分鐘，或者在咖啡館或其他公共場所，以一個民眾為基礎，來進行這個繪畫練習。

透過觀察，畫出模特兒的姿勢。確保將模特兒的全身都畫在紙上。不要裁切人物，例如只畫臉部之類的。在描繪模特兒的過程中，同時融入你所知道和記得的、有關於自己的一切：你的體型和體態、臉型、五官、髮型、今天穿的衣服等等。盡可能從一開始就融入自己的特徵，而不是先畫出模特兒的草圖，最後再加上自己的特徵。這麼做的目的，是讓模特兒的姿勢提供基本的身體結構，而你自己的特徵，則是提供了具體的細節，讓這個角色──也就是你自己──栩栩如生。

若想使這個練習更深入，將之成為一個迷你的系列圖畫，你可以再多畫兩張圖：一張圖是你的角色從椅子上站起來，另一張圖則是他（她）走離開。你除了可以再次參考同一名模特兒去進行創作，也可以自己想像。

如果很喜歡這個練習，你也可以無止境地畫下去──繼續畫你的角色──現在純粹是憑想像和記憶──看看「你」下一步可能想去哪裡。任憑自己的直覺去擴展這一系列的圖，無論是畫成一張又一張或一格又一格都可以。你可以探索各類型的主題，例如願望的實現、幻想、角色的陰暗面，或平凡行為中的簡單快樂。

這個練習不僅能讓你對觀察到的形象握有自主權，還能讓你成為自我形象和自身故事的創作者。你將成為一個躍然紙上的角色。

連恩·沃克,《交易》(The Deal),
2016年,以鉛筆畫於紙上

臨摹電影　凱薩琳·古德曼

一如偉大的繪畫，
偉大的電影也可以成為一個豐富的視覺創意資源。

臨摹電影是在半黑暗中進行的。在這樣的黑暗中，會感到私密和自由。但若是組成一個六人——更多人也行——的小組去進行繪畫，也能夠培養一種社群感跟共同體驗感。

任何人都可以在選擇一個畫面後，讓電影停下五或六分鐘。你可以選擇繪製完整的構圖，也可以選擇只畫一個細節；你可能會發現，自己所臨摹的畫面，不一定是一開始自己選擇的，或者是你平常根本不會想畫的。孟加拉裔印度導演薩雅吉·雷（Satyajit Ray）、義大利導演費德里柯·費里尼（Federico Fellini）或俄國導演安德列·塔可夫斯基，這些天才的雙眼所賜予我們的——跟偉大的畫家所賜予我們的一樣——是一個完整而成熟的構圖。透過導演或攝影師的眼睛去看，你會產生一種感覺，某些構圖彷彿是由他們為你量身打造的。有些人更喜歡畫人物肖像，有些人則喜歡畫大型的全景風景畫。這種體驗可能相當有趣：你必須妥協，接受自己被帶離舒適圈。在影片結束時，你將會獲得大量的圖像和想法。有時你會發現，最能激發你靈感的圖像，是那些你當時最不喜歡的圖像，而這些圖像可以成為你的素材，讓你進行更廣泛的藝術實踐。

塔可夫斯基在他的電影中多次引用偉大的藝術作品，並經常使用一個主題形象。在《鄉愁》（Nostalghia，1983 年）中，他借鑑了義大利文藝復興時期的畫家皮耶羅·德拉·弗朗切斯卡（Piero della Francesca）的《分娩的聖母》（Madonna del Parto，約 1460 年）；在《鏡子》（Mirror，1975 年）中，他借鑑了達文西的《賢士來朝》（The Adoration of the Magi）；在《飛向太空》（Solaris，1972 年）中，他借鑑了文藝復興時期的畫家老彼得·布勒哲爾（Pieter Bruegel）的《雪中的獵人》（Hunters in the Snow，1565 年），但把場景換到了太空。在《鏡子》中，有一幕是一個人在眺望湖面的背影，這時你會再次感覺到導演塔可夫斯基此時心裡正想著布勒哲爾。

在臨摹電影時，我的態度就像站在一幅威羅內塞或提香所繪製的大尺幅作品前面一樣：我充滿想像力地躍入畫作或銀幕，想像自己正在描繪眼前的事物；表象解體了，我也不再認為那不過是被投影出來的一幅圖像。臨摹電影會促使你看見虛構的生活，而非真實的生活。記得要將靜止的畫面投影到牆上或銀幕上，這樣影片的比例會比電視上的大很多，這一點非常重要。如此一來，那些在臨摹電影的人，就能實現必要的想像力飛躍，與電影裡的角

凱薩琳・古德曼，《孤獨的妻子》（Charulata），
2018年，油畫

凱薩琳‧古德曼,《一千零一夜》
（Arabian Nights），2018年,以
鋼筆畫於紙上

色一起在影片的空間中走動。能不能在現實中產生這種躍入電影的錯覺,與影像投射的規模和品質息息相關。而由於影像沒有外框,因此從某種意義上說,它是無邊無界的。

在作畫的五、六分鐘裡,你會發現自己繼續以想像的方式,參與到影片裡的生活中。你會覺得畫面仍在繼續它們的生命——直到幾秒鐘之前,畫面還在你的眼前移動,而不久之後,畫面又會開始移動——這樣的感受會隨著你的作畫而變得更加具體。

無論是經歷了白天或夜晚的夢境,醒來之後,想像的場景有時仍揮之不去。同樣地,電影裡的情感和敘事,再加上你為故事和角色投入的感受,也會讓虛構的故事栩栩如生。就好像你正在畫的小紅帽,其實人就在你的面前一樣。

透過臨摹電影畫面,你可以畫那些不曾接觸過的題材。在日常生活中裡找不到的奇特圖像——例如在德國導演韋納‧荷索（Werner Herzog）的電影《賈斯伯荷西之謎》（The Enigma of Kaspar Hauser,1974年）中騎在馬背上的猴子——都是直接來自導演的想像力——這就像進入了他們的無意識之中。在西班牙導演維克多‧艾里斯（Víctor Erice）的《蜂巢的幽靈》（The Spirit of the Beehive,1973年）中,電影放映車把科學怪人帶到了鎮上。村裡的孩子們在大廳裡看電影時,那怪物是如此真實。以至於對孩子們來說,怪物是有生命的,於是他們開始在日常生活中尋找科學怪人。我經常在臨摹電影之後有這種感覺——畫面揮之不去,我發現那些角色在我回家的路上,又現身在我的眼前。

維克多・艾里斯,《蜂巢的幽靈》,
1973年

在這個鏡頭中,荒涼的卡斯提爾
(Castilian)[74]景致中犁出的溝壑,以
及前景中的兩個孩子,吸引了所有的
目光。在他們前方的小屋,是主人公
安娜遇到共和黨逃兵的地方。

74 西班牙部分區域的歷史地名,其
　名稱普遍被認為源自西班牙文中
　的「城堡之地」。

凱薩琳・古德曼,《枕頭戰》(Pillow Fight,根據《蜂巢的幽靈》創作),2018年,以鋼筆畫於紙上

第230-231頁圖:蘿拉・傅茨,《寬恕與永恆的避難所》(Absolution and Eternal Refuge,靈感來自布爾加科夫的小說《大師與瑪格麗特》),
2013年,以水彩和墨水畫於紙上

—— 想像與觀察　凱薩琳·古德曼

地點：室內或室外皆可，找一個你感興趣的作畫地點

詩人泰德·休斯（Ted Hughes）在他的著作《詩歌的形成》（Poetry in the Making）（1967 年）中寫道，想像力與物質世界之間有著重要的連結：「也許我一直關注的是捕捉……那些在我之外的、有著自己鮮活生命的事物。」在他的寫作過程中，這種連結為他提供了靈感。而在創作想像性繪畫時，我們同樣也可以參考他的做法。

這個練習以觀察性繪畫為起點，並藉此發展你的想像性繪畫技巧。

首先，為你的觀察性繪畫，選擇一個主題。畫一個室內或室外的空間。可以是工業景致、城市景致或自然風景，也可以是房間內、窗外或戶外的景色——任何你感興趣的、可以通過直接觀察而畫出來的東西都可以。在這個階段，儘量不要去考慮作品將如何在你的想像世界中發展。

開始作畫時，花點時間仔細觀察眼前的事物。要抵擋住誘惑，不要急於完成這部分的內容，而要將心力專注在與主題之間的互動。

這個練習的第二階段，是鼓勵你相信自己的想像力。看著你剛剛完成的畫作，讓事物自行在其中誕生。不需要任何修改刪減，直接開始在你的繪畫中加入新的元素，這些元素均來自你的想像世界：

+ 將你依據現實創作的畫作再畫一遍，讓一個人或一群人加入畫中。
+ 再畫第二遍。這一次，在場景中加入無生命的物體。儘量不要去質疑你在圖畫中加入的新元素，要對想像力所指引你的方向，持開放的態度。這些物件可以是任何比例、任何方向的。
+ 繼續像之前一樣重複作畫，這次要在場景中添加動物。

針對最早的那幅觀察性繪畫，你想要重畫幾次都可以，每次都可以加入一個新的、富有想像力的元素。如果你願意，還可以在同一幅畫中同時添加各種元素——人物、物件、動物等等。

你的畫作會隨著你的不斷重畫，而無意識地持續發展。讓自己的思維充滿想像力，學習相信自己的心靈之眼。

這個遊戲的關鍵是，不要左右你的想像力。允許任何事情發生，持續練習約一個小時，保存好所有的畫作。在重新審視這些畫作時，留下你感興趣的、有生命力的畫作，然後丟棄其他的。

琵麗安・克里斯青（Perienne Christian），《凹》（Concave），2011年，以鉛筆、水彩及墨水畫於紙上

走在自己的創作之路上　莎拉・皮克史東

探索繪畫的移動能力——
跨越時間、個人經歷和藝術模式。

在維吉尼亞・吳爾芙於1927年發表的小說〈出沒街頭〉中，她讓敘事者在倫敦黃昏時分寒風凜冽的街道上散步，去買一枝鉛筆。在這個相對簡單的探尋過程中，主人公邊走邊看，讓自己沉浸在眼前吸引她的一切事物中。她想像出來的自己與記憶和歷史相遇，在當代牛津街和泰晤士河的映襯下，劃出一道時間的弧線，「比記憶中更加粗糙和灰暗。」

我喜歡這部作品中的時間觀感，我想像著自己從文具店回來後，用吳爾芙藏在耳後的鉛筆，畫出了一條線。也許繪畫可以像吳爾芙在〈出沒街頭〉描述的那樣——一場關乎發現的漫步之旅，存在於有他者存在的生命之中。每當我們拋開日常活動，轉而去散步、去畫畫時，「為了容納自己，為了使自己的形狀有別於他人，我們的靈魂排出了像殼一樣的覆蓋物，而這個覆蓋物被打破了。在所有這些皺褶和凹凸不平中，只留下了位於中心的、一顆有感知力的牡蠣，一隻巨大的眼睛。」

繪畫本身就是一種能讓他人感同身受的講故事方式。我們在觀察什麼樣的人類敘事？我們對線條和痕跡、氛圍和光線，以及周遭的環境，給予了怎樣的關注？也許這並不是那種有線性軌跡的故事——有開頭、中間和結尾。繪畫的魅力在於，你可以利用畫紙上的空間，去打亂它的時間感。

與二十世紀初的許多藝術家一樣，吳爾芙明白，打破敘事規則，是出於表達的需要。同樣地，透過繪畫來探索我們對時間的感知，也會帶來驚奇的效果。線條本身就帶有它自己的敘事方式——路易絲・布爾喬亞（Louise Bourgeois）[75]和梵谷的線條，就講述出了不同的觀察方式。大自然本身也有一種潛在的模式——科學定律的敘事。我們看到的許多事物，都是自然界裡的重複形式——我們的髮旋看起來像玫瑰，而玫瑰看起來又像天上的星座。作畫時，我們可以跨越各種主題。萬事萬物都是息息相關的。

想像一下一幅畫裡的天氣和色調；城市燈光所造就出的陰影既傾斜又深沉；心情和時間。凝視的形狀；目光無法穿透磚塊，卻能穿透玻璃的事實。想像你所描繪的主題的特質；畫作裡的性愛、心理和情感氛圍。眼睛會以自身經驗和歷史的視點來觀察事物；你既帶有公共視點，也帶有個人視點。你是從誰的歷史中取材？我們的感知能力其實會受到心理狀態和自身偏見的影響，而我們卻渾然不覺。你所能看到的，永遠只是故事的一半。1937年，吳爾芙發表〈出沒街頭〉十年後，畢卡索正在繪製格爾尼卡

莎拉・安斯提斯（Sara Anstis），《盛宴》（Feast），2018年，以炭筆、乾粉彩及油性色鉛筆畫於紙上

75　全名為路易絲・喬瑟芬・布爾喬亞（Louise Joséphine Bourgeois，1911-2010），法裔美國藝術家，以大型雕塑及裝置藝術聞名，也是一位多產的畫家及版畫家。

克里斯·奧菲利（Chris Ofili）[76]，《無題（男性非洲繆思）》（Untitled [Man Afromuse]），2006年，以水彩與鉛筆畫於紙上，45.7×30.5公分（18×12英寸）

奧菲利正在創作一系列稱為「非洲繆思」的作品，裡面的每一幅都是用水彩一口氣完成。這個過程既快速又自由，藝術家曾多次將其描述為一整天工作前的熱身及一種美麗的練習。

76 生於1968年，英國畫家，曾獲透納獎，以用大象糞便作畫而聞名，作品被歸類為「龐克藝術」。

巴勃羅·畢卡索，《哭泣的頭像（VI），格爾尼卡附筆》（Weeping Head [VI], Postscript of Guernica），1937年，以石墨、不透明水彩及水彩棒畫於描圖布上，29.1×23.1公分（11½×9⅛英寸）

1937年創作的《格爾尼卡》，在畢卡索的藝術作品裡投下了漫長的陰影。他創作了許多的「附筆」，其中包括這幅令人動容的畫作。畫中是一名哭泣的女人，她目睹了畢卡索所描繪的那些恐怖情景。

對頁上圖：路易絲‧布爾喬亞，《上午十點，你會來找我（局部）》（10 am is What You Come to Me [detail]），2006年，二十幅蝕刻畫，以水彩、鉛筆和石墨畫於紙上，每幅38×91公分（15×35⅞英寸）

這組作品，由二十幅畫在樂譜上的畫所構成，描繪了布爾喬亞與她那每天上午十點上工的助手傑瑞‧戈勒沃伊（Jerry Gorovoy）的手。這組作品記錄了他們長期的創作夥伴關係。每張樂譜上的手，都採用不同的編排方式，用不同強度的紅色及粉紅色創作而成。

77 西班牙內戰期間，德國派遣戰機轟炸小村莊格爾尼卡長達約兩小時，殺死了大量的婦女跟孩童（男性多半外出打仗了）。這次的襲擊受到了廣泛的譴責，被認為是慘無人道的恐怖攻擊。

的恐怖圖像[77]——他清楚知道如何呈現事物背後的真貌，也清楚知道斜視能產生的視覺效果，因此他選擇將頭部畫成側面，兩隻眼睛一上一下。他也選擇用線條畫出一個巨大又滑稽的卡通頭像，並藉此表現出尖叫和暴力。我覺得這些描繪戰爭恐怖的畫作很震撼人心。

去畫那些能打動你的東西。去做自己喜歡的事，通常是最棒的選擇——去畫自己喜歡的東西，不必去管這個題材是不是很酷。最好也不要假裝對自己不感興趣的事物感興趣，也不要擔心大眾的接受度。繪畫也與渴望有關——渴望去理解、去記錄、去運用；渴望去愛與恨，以及渴望向他人展示我們對世界萬物的愛與恨；渴望看見跟被看見。這不是病態或扭曲的渴望，而是人類想遇見同伴的需求。這也是為了能夠成為「他人」並理解「他人」。

繪畫是一個令人難以置信的自由過程，它讓人變得不只是自己。正如吳爾芙的敘事者所言，「還有什麼是比離開性格裡的條條框框更讓人高興和驚奇的呢……去感覺到自己並不被束縛在單一的思維中，而是可以在幾分鐘之內暫時地披上他人的身體和思維的外衣。」

繪畫可以是一切——規則可以被打破。技巧是一種有用的工具，但它本身並不是目的。關鍵在於，你為自己選擇的態度、你對繪畫提出的問題，以及一個實際的問題：如何著手。繪畫只需要一枝鉛筆。

丹尼爾‧布隆伯格（Daniel Blumberg），無題，2016年，以色鉛筆畫於紙上

潔西卡‧簡‧查爾斯頓，《談性》（Sex Chat），2017年，以乾粉彩和石墨畫於紙上

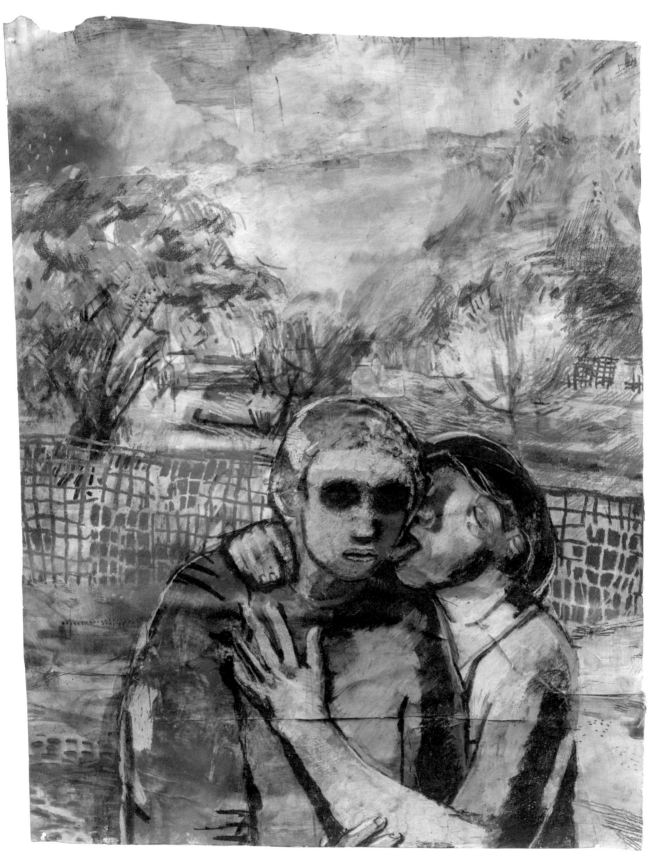

喬安娜‧格力高，《屏息》（Not Breathing），2017年，以複合媒材畫於紙上

莎拉・皮克史東，畫室牆面上的《繪畫的寓意》（An Allegory of Painting）習作，2018年

我儘量不去強求，也儘量（非常努力地……）不去掙扎。繪畫需要輕盈地下筆，但也要有明確的目標；你需要嚴謹認真，並將全部的注意力都集中在那一刻。最好的繪畫作品都具備獨特性，其繪畫主題是以一種特殊的方式呈現出來的。我喜歡根據眼前的事物作畫，但各種風格或主題之間並無高下之分。相較於以抽象的手法去描繪出的可見世界，觀察性繪畫並沒有比較「真實」。攝影技術和愛因斯坦都挑戰了牛頓對於時間和空間的古典物理學概念。艾格尼絲・馬丁（Agnes Martin）[78]的美麗畫作中，體現了她對光線的反應，以及內在和外在的景致，其真實性與透納的畫作是一樣的。

　　開放而富有想像力的方法是關鍵。張開你的心靈之眼，在不同的圖像之間找出看似隨機的連結，相信你自己。沒有所謂的正確方法——重要的是培養自己對繪畫的感覺，並承擔責任。在達到一定程度的自信後，你的無意識思維就能供應你豐富、有趣，有時甚至是奇蹟般的畫作。不過，建立一個繪畫架構是非常實用的，這也是為什麼學生經常利用模型兒或排列好的物件來創作。使用不同的媒介去進行探索，也會有所收穫。

莎拉・安斯提斯，《除去吊環後，兩人得以脫離羅網，而精力旺盛的女僕們已經找到了她們的最愛》（The hanging rings are removed allowing the two out of the netting, and the lusty maids have found their favourite），2018年，以軟性粉彩畫於紙上

78 全名為艾格尼絲・柏尼斯・馬丁（Agnes Bernice Martin，1912-2004），美國抽象畫家，經常被認為或被稱為極簡主義者，但自認為是抽象表現主義者，為二十世紀抽象表現主義的重要實踐者之一。

左圖：艾格尼絲·馬丁，《無題作品11號》（Untitled #11），2002年，以壓克力顏料和石墨於畫布上創作，152.4×152.4公分（60×60英寸）

馬丁在刷了石膏粉的畫布上描繪出了線條，然後快速而謹慎地上色。用她自己的話來說，她的作品「如光線般輕盈，關乎合併，關乎無形，打破形式」。

下圖：莎拉·皮克史東，《臨摹並重塑安吉莉卡·考夫曼》（Disegno after Angelica Kauffman），2017年，以水彩畫於紙上

朵莉·史派克斯（Dorry Spikes），
《聖特里亞教，聖瑪爾塔 —— 古巴》
（Santería, Santa Marta - Cuba），2017
年，以色鉛筆畫於壓克力淡彩上

　　總是會有各式各樣的事情發生 —— 錯誤、巧合等等 —— 注意到這些事情，對我們很有幫助。與其認為自己是哪裡做錯了或沒做好，不妨把你的畫布看作是一個有趣的實驗。有時候，一幅畫要等到日後才會覺得是好畫，尤其是那些歪歪斜斜的畫。你不可以一邊作畫一邊批判自己，你也不可能做到十全十美。你所能夠做的，就是採取行動去創作，並不斷完善筆下的畫面。

　　繪畫既可以發揮積極的、政治性的作用，也可以發揮個人性的作用。我喜歡繪畫，它能穿越辯證的界限，也是一種共同的語言，一種原始的交流形式。你可以在畫出心碎場面的同時保持輕鬆、幽默。對我來說，繪畫更多的是綜合，而不是分析；更多的是感受，而不是理解。

　　在耳朵上夾一枝鉛筆，打開門走出去，然後開始創作吧。

右圖：莎拉・皮克史東，《思考的吳爾芙》（Thinking Woolf），2010年，以水彩畫於紙上

下圖：莎拉・皮克史東，《關於史密斯的習作》（Smith Study），2011年，以水彩畫於紙上

——— 詩意的繪畫　莎拉·皮克史東

地點：戶外
畫材：自選一或多首詩

+ 選一首詩——不要想太多。相信這個過程。也許可以想想你喜歡的藝術作品，然後從同樣的時期和地點選一首詩。二十世紀有很多反映視覺藝術的詩歌——或許巴黎的立體主義或美國的抽象表現主義都是一個很好的開始。對現代主義感興趣嗎？美國詩人威廉·卡洛斯·威廉斯（William Carlos Williams）針對西班牙畫家胡安·格里斯（Juan Gris）的一幅畫作寫了一首很棒的詩，詩作名為〈過時的玫瑰〉（The Rose is Obsolete）。

+ 選一棵樹——不要想太多！依然要相信這個過程。

+ 想像一個人物，一個人，或者你自己。在你選定的樹前坐下——最好是一棵位在公共場所的樹，因為在公共場所畫畫更有挑戰性。隨便怎麼畫都行。想一想這棵樹的特徵：下方的根系、樹枝的結構、樹的背部，以及對樹上的那隻鳥兒來說，地面可能會長得像什麼樣子。

+ 現在加上人物。可以是你選中的詩歌的作者，也可以是你。想像他們和樹站在一起，或是站在樹上。畫一個路人。不需要是完整的人物。可以只是一顆頭、一隻手、一頂帽子——只要是身體的一部分就好。思考詩人或人物的狀態。他們是否心情愉悅？你可以跟詩人一起承擔任何重責大任；跟他們一起合作……

+ 重讀你選定的詩。腦海中有沒有浮現出什麼形象？某種動物？天氣？顏色？心情？試著畫出你的尷尬、羞愧和幽默。好的繪畫與準確性無關，而與情感的真誠有關。你的畫有捕捉到地方特色嗎？

+ 快速畫幾幅類似的畫。先不要評判你的作品。相信這個過程。

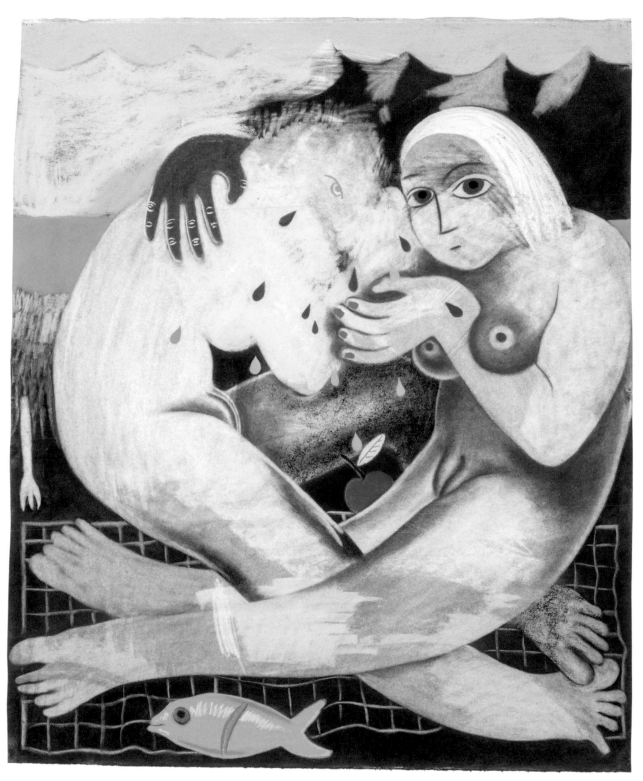

莎拉・安斯提斯，《邊坐邊吃邊哭》（Sitting eating crying），2018年，以軟性粉彩畫於紙上

文字與圖像：兩條河流的交會之處

蘇菲・赫克斯黑莫

在文字與圖像的交會之處創作，
並找到同時運用兩者來講述故事的方法。

如果太陽和月亮起疑
它們將立刻失去光芒
——威廉・布雷克，〈純真的預言〉（Auguries of Innocence）

在參加高中畢業考的第一天早上，我母親從速繪本上撕下一張歪七扭八的紙，然後匆匆忙忙地用藍色不透明水彩在紙上寫下上述文字，接著塞進我臥室的門縫裡。由此可見，我的母親、威廉・布雷克、順性而為、自信和詩歌都糾纏在一起，鞭策著我在創作的道路上不斷前進。它們與現實生活裡那些貪婪的荊棘激烈地爭奪著光線和空間。

這篇文章將探討繪畫與文字的結合。文字是可以被畫出來、具有圖畫分量的，我想特別談談這種二元性對我的啟發。這個討論的根源在於，人們需要做出一個可怕的抉擇：為了去藝術學校學習繪畫，而不得不犧牲掉語言的運用能力。

在布雷克去世兩百年後，我也在他曾經待過的、倫敦南部的蘭貝斯（Lambeth）一帶長大，那裡與確切的秩序隔河相望，但又近在咫尺，讓我得以朝著河的另一邊投擲出一些隱喻性的石頭。我的母親蘇珊・柯里爾（Susan Collier）和姨媽莎拉・坎貝爾（Sarah Campbell）每天製作的紡織品，對我的創作產生了深遠的影響。她們在我家的工作室裡，用不透明水彩畫出原創的設計圖，先是為利寶百貨（Liberty），最後是為了她們自己的公司「柯里爾坎貝爾」。她們用自己的筆觸和智慧，拓展了印花布的範圍和可能性。我從她們身上學習到了色彩、直覺、觀察和認真工作。

我總是陶醉於文字與圖片的結合。小時候，我最喜歡做的一件事情，就是編兒歌和畫畫。為了把作品用緞線縫合成書，我經常弄傷自己。任何人看到我的作品，都能感受到許多大師的影響：馬諦斯和畢卡索的繁複線條、梵谷在紙上描繪的紋理……我的視網膜都因為這樣而變薄了。和許多藝術家一樣，我繼續努力地觀察外部世界和內部世界，以及古今中外的各種藝術。而我在讀詩時，說不定還更用功呢！

許多藝術家和詩人，都在文字和圖像相會和結合的地方，豎立了能提供

蘇菲・赫克斯黑莫，《上帝的義大利餃及俄國的鳥》（God's Ravioli and the Russian Birds），2016年，拼貼畫

指引的路標，這裡介紹其中的幾位：

我已經在前文提過威廉·布雷克，他創造了自己的神話和一種新的版畫形式。他既富有想像力，又腳踏實地。他在所有創作中都體現了二元性：純真與經驗、天堂與地獄、圖像與文字。他的作品在腳踏實地的在地觀察，與自由徜徉、充滿幻想的內心世界之間，營造出一種張力。他的作品徘徊在平凡日常和深不可測之間，我覺得這種方式很容易讓人產生共鳴。

棟方志功的木刻作品非常生動，他挑戰了木刻這種創作方式的可能性。他自學成才、獨具匠心。他的木刻作品呈現出了日本漢字的飛翔感，彷彿生氣勃勃，一如一截坐滿了鳥兒、在風中搖曳的樹枝。文字和圖像不可分割地融為一體。他竟然能在堅硬的木頭上刻出像空氣或水一樣流動自在的線條，我很佩服他。

德國猶太藝術家夏洛特·薩洛蒙（Charlotte Salomon）以自己的生命為藍本，畫了一本七百五十頁的書，將文字——通常是歌曲——與她的不透明水彩結合在一起。在《生活，還是戲劇？》（Life, Or Theatre?）中，她創作了一部貨真價實的聯覺[79]作品，每一頁的色彩、語言、聲音和紋理，全都流露出內心的真實。一開始，她之所以會創作這部作品，是為了反映她的家族史，她的母親和許多女性祖先都是自殺身亡的。她作畫是為了尋找自己的聲音，拯救自己的生命——然而，她才完成這部作品不久，就在遭到德國占領的法國被納粹發現並殺害。她是在1938年時，從柏林的家中逃到法國的。

每當世界發生變化——有時是劇變——時，那些能將自己的聲音傳遞給世界的藝術家，似乎會利用這種能量，創造出具有非凡力量的作品。這些作品會散發出緊迫感，哪怕是在隨後可能出現的、相對平和的環境中，這種緊迫感依然不會消失。俄羅斯未來派藝術家的作品，對我產生了永久性的影

蘇珊·柯里爾和莎拉·坎貝爾，設計印章和面板印刷裙的手繪設計，1981年

在印刷手繪圖樣設計時，柯里爾—坎貝爾公司會刻意保留印刷痕跡及手繪感，在大量生產的物品中留下手工製作的痕跡。

79 又譯為共感覺、通感，指的是當人的一種感官受到刺激時，另一種或多種沒有受到刺激的感官，也會同時產生反應的現象。例如明明應該只有聽到聲音，自己卻還看見了顏色；或者看見了某個顏色，卻感覺嘗到了某種味道。

上圖：蘿西·沃拉，《十一口鍋跟一條長出翅膀的蛇》（Eleven Pots and a Snake with Breeding Wings），2014年，單刷版畫

左圖：琳賽·麥克萊恩（Lindsey Mclean），《百事》（Pepsi），2014年，以粉蠟筆畫於紙上

下方左圖：威廉‧布雷克，《天真與經驗之歌：
倫敦》（Songs of Innocence and Experience:
London），約1825年，水彩和黃金凸版蝕刻畫，
15.7×14.1公分（6¼×5⅝英寸）

一個年輕的孩子領著一名老人走在倫敦一條顯然
是鵝卵石鋪成的街道上，這就是圖中所附詩句提到
的「獨占的街道」（chartr'd street）。在邊緣的地
方，一個小小的人物在用火將手烤暖──儘管背景
是愉快舒服的藍色，這些圖像跟詩句依然呈現出當
時倫敦生活的淒涼風景。

下方右圖：愛麗絲‧尼爾（Alice Neel），《無題
（愛麗絲‧尼爾與約翰‧羅斯柴爾德在浴室）》
（Untitled [Alice Neel and John Rothschild in
the Bathroom]），1935年，以水彩畫於紙上，
30.5×22.9公分（12×9英寸）

這幅描繪尼爾及其情人的小畫，幾乎把觀者定位成
一個偷窺者，看見了藝術家私生活的一景。由於過
於直白和親密，這幅作品被認為有些不雅，直到藝
術家去世十多年才逐漸為大眾所接受。

對頁上圖：棟方志功，《手持老鷹的妃子》（鷹持妃の柵），1958年，木刻版畫印於紙上，40.6×31.1公分（16×12¼英寸）

在這幅作品中，描繪角色的筆觸，與背景尖銳有力的線條相呼應。棟方志功的工作速度很快，通常是直接鑿刻木板，而不先製作草圖。

下方左圖：艾拉·沃克（Ella Walker），《無題，紅襪劍與水滴》（Untitled, Red socks swords and drips），2018年，以顏料和色料畫於紙上

下方右圖：瓦瓦拉·史蒂潘諾娃（Varvara Stepanova），《建築、圓圈、跑步、甲蟲、墳墓、蛇形、柔軟的羽毛》（Building, circle, run, beetle, grave, snakelike, soft feathers），1919年，以水彩畫於紙上，15.5×10.7公分（6⅛×4¼英寸）

史蒂潘諾娃製作了幾本手工詩集，包括《毒藥》（Poison，1919年），這幅畫就來自該著作。裡面的文字直接圖畫在詩集的頁面上，覆蓋並環繞在色彩明亮的圖形周圍。色彩跟線條的互動，與她詩作中的對比與和諧相呼應。

響。他們用廢棄的壁紙和廉價橡膠印刷工具製作小書，其中包括了馬雅可夫斯基（Mayakovsky）和赫列布尼科夫（Khlebnikov）的詩作，以及拉里奧諾夫（Larionov）、斯提潘諾娃（Stepanova）和岡察洛娃（Goncharova）的野性繪畫。這些作品是關於合作和創新的優秀教材。我多麼希望能夠回到1919年的莫斯科，在地鐵站拿到一本他們匆匆裝訂好的書啊！

人類是為了交流而生的，而交流的動力之一就是創作。繪畫是最原始的創作行為。我的女兒在十八個月大時，站在一個小畫架前，畫出了一隻貓的輪廓。就在畫出貓的眼睛時，她宣布了自己的勝利：「這樣牠就能看見我了！」她創造出了對話，從而戰勝了孤獨。

我們總是會想跟他人分享自己的所見所聞，而製作事物跟杜撰故事的行為，就是其中的兩種方法。在瘋狂的時代，無論是為了個人目的抑或政治目的，我們都會利用「手邊」能拿到的任何東西去進行創作。

在孩子們還小的時候，我會做手偶給他們，結果發現那個大小的手偶讓我患有自閉症的兒子很高興，並幫助他學會了說話。有一個手偶是一隻綠色的青蛙，在我們編的故事裡，那隻青蛙會開著一輛綠色的公共汽車，在一個綠色的池塘旁邊繞啊繞。就在青蛙先生炫耀著自己的巴士時，一個朋友的孩子恰好也在桌子旁。「你根本就不是真的青蛙，你也沒有池塘！」他直直地

I grew up on a boat in Turkey
and we were on a little island
I was five & playing with a dog.
He bit me & my arm was all hanging
off! It took 4 hours to get to
hospital & they had no
anaesthetic.
My Daddy
was so proud
of me as he held

me down for the stitches. I chose
not to have a bandage so that I could
go swimming sooner - I had fun
pretending I had rabies and snarling
at people. Dominique, Bitez

盯著青蛙的那雙玻璃眼珠，嘴裡惡狠狠地吼道。即便對著青蛙大吼，他還是忍不住相信了青蛙是具有生命的。我們是充滿想像力的動物，而想像力是一種很實用的工具，就跟理性一樣。如果把兩者結合起來使用，你就能找到創造出一個池塘的方法，不管這個池塘是真的存在，抑或只是一池虛構。

在 2004 年時，我掉進了一個創意池塘，而那個創意池塘逐漸形成了一部作品。在某種程度上，這些作品定義了我作為一名畫家詩人的創作實踐。一個由墨水構成的海洋……《墨水故事集》（Stories Collected Live in Ink）的起源，是我在一所小學裡執行的、名稱叫做「大餐」（Feast）的計畫。在駐校的最後階段，我坐在學校菜地的棚子裡，聽人們講述他們的食譜，目的是製作一本學校食譜。幾乎就在那一瞬間，我就被菜餚中蘊含的豐富故事給吸引住了。

從那時起，我就掌握了一種「即時聆聽」的技巧：寫作和繪畫適用於任何人，無論他們的年齡或背景如何。食物作為一個普遍的主題，仍然是一個很好的切入點；但由於受託收集過許多不同背景下的故事，我就學會了針對多樣的主題，量身訂做一個又一個的開放式問題。

我總是會帶著一臺複印機和一個助手，這樣每一幅新完成的畫就可以立即複製一份給講述者，讓講述者成為我臨時的工作夥伴。每個人都會得到傾聽、觀察，他們的話語也會被我用嶄新而簡潔的方式概括並繪製出來。隨後創作出來的文件，就是他們經歷的見證。

做這項工作，讓我進一步接觸到詩歌。我製作了一系列的拼貼畫，藉此與詩人艾蜜莉·狄金生（Emily Dickinson，1830-1886）的幽魂進行對話，她的詩句本身就像一道道斜斜的小梯子，能夠讓人進出各種巨大的思維。她的「信封詩」是令人讚歎的視覺碎片，裡面的漂亮字句既是畫也是詩。為了回應她，我也以零碎的物件進行創作：我利用一本介紹 1930 年代的瑞士跳蚤市場的旅遊書上的照片，進行縫補、裁切和拼貼。阿爾卑斯山那令人生畏的廣袤，似乎能夠好好地映照出狄金生的內在風景。由此而誕生的《你的燭光伴著太陽》（Your Candle Accompanies the Sun）一書，就像是我和艾蜜莉·狄金生的二重唱，我藉此向這位必須在廚房餐桌上揮灑她個人的浩瀚宇宙的女藝術家致敬。

蘇菲·赫克斯黑莫，《多明尼克的狗咬人》（Dominique's Dog Bite），選自《墨水故事集》，2017年，以墨水畫於紙上

—— 文字與圖像　蘇菲·赫克斯黑莫

地點：室內，與朋友一起
畫材：詩集、列印出來的圖片、具有趣色彩或紋理的
　　　素材、複印機、剪刀、漿糊或膠水

　　找一本當代詩選，打開後任意選幾頁複印，最多
複印三頁。

　　從你所選的三首詩中，挑出一首看起來內容最豐
富或最吸引你的詩。

　　根據這首詩的內容製作拼貼畫，要注意詩人字裡
行間的情緒、語調、節奏、韻味和色彩。問問自己：

+ 這首詩是沉重、輕快，還是兩者兼具？它是否讓你
　感到快樂、驚恐、興奮、困惑、挑釁——或是有什
　麼其他感受？

+ 詩中是否有鮮明的色彩？是否隱藏了各種色調？

+ 這首詩字句長短是勻稱的、符合格式的，還是不規
　則的？比如說，它在頁面上是長什麼形狀？

+ 它是在吶喊、低語、指導、展示還是誇飾？

+ 詩裡是否有明顯的畫面，如果有的話，那個畫面是
　在講什麼？

　　在製作出與該首詩作的重量對等的圖像後，在你
的拼貼畫旁邊再讀一遍這首詩。

　　現在，與朋友或同學交換拼貼畫，並以他們的拼
貼畫為靈感，寫下一首詩。

　　持續這樣做一整天，直到你得到了足夠的篇幅，
可以完成一本書或串起一條很長的詩歌串旗！

　　這個練習最後可能會演變成一場演出、發現一位
你不曾聽聞的詩人的作品，或者僅僅是一種新的創作
方式和靈感來源。

蘇菲·赫克斯黑莫，《廚房水槽》（Kitchen Sink），2017年，剪紙

蘇菲·赫克斯黑莫，《聖甲蟲之詩》（Dung Beetle Poem），2017年，拼貼畫

朵莉·史派克斯，無題（選自速寫本），以水彩和色鉛筆進行創作

現在繪畫中　迪利普・瑟爾

一個從根本上來理解繪畫和個人實踐的詩意框架。

人類詩意地棲居在這片大地上。
——德國浪漫派詩人弗里德里希・赫爾德林（Friedrich Hölderlin）

本質上來說，繪畫是自我的原始展現。它是活生生的存在：一個積極的創作過程，是我所有視覺探究和探索的中心點。它是開始的開端：一個未知的神祕世界，總是會在過程中轉動、演變和成形。繪畫永遠無法預測，也永遠不會以同樣的方式開始和結束。它永遠是一個新的開始！

在很久很久以前……小時候，我經常發現自己獨自一人站在一面空蕩蕩的牆壁前，周遭空無一人。又或者，我會站在家門口那棵大芒果樹下潮溼的沙土上，那是一個漫長的雨季。然後，在一個突然的、笨拙的、不安分的動作中，我會用一塊碎磚或撿來的彩色石頭，開始在牆上拚命刮出線條。又或者，我會用顫抖的雙手，以一根竹棍或一塊陶土的碎片，犁開潮溼軟的泥土。各種圖案會接二連三地出現——這裡一頭牛，那裡一隻鳥和一棟房子，然後是太陽、月亮、河水、一個人、一頭山羊、一家米鋪、一條魚、一個籃子……它們會隨心所欲地出現，又隨心所欲地消失——然後一切又會被全部抹去，重新開始！就這樣，我開始了自己的繪畫世界：什麼都不知道，迷失在一個我一無所知的世界裡。一個未知的世界……

那是一個初春的早晨，陽光明媚，我們都在戶外的天空下——我記憶猶新。那是在我開始學習字母之前，我和一些高年級的學生坐在一起，他們在上我父親的輔導課，我每天都會跟著父親一起去。閒來無事，我會在班上搗蛋，拿起學生們的書，看看裡面有些什麼東西——主要是想看看有沒有圖畫。課上到一半時，有人輕聲叫我靠近，是父親。他悄悄拿起石板，用粉筆畫了一朵荷花。他把石板遞給我，讓我在另一面也畫一朵荷花。我興致勃勃地畫了起來，然後問他，能不能讓我再看一遍他畫的荷花。這時他說：「當然可以，但其實沒有這個必要——你已經看過很多次了！試試看……回想一下，然後畫出來。如果第一次畫不出來，沒關係。再試一次就好！」也許在不知不覺中，我的第一堂繪畫課就這樣開始了。

從許多方面來看，對我來說，進入藝術學院，確實是一個新世界的開

迪利普・瑟爾，《前往烏爾之旅》（Journey to Ur），2015年，以墨水、粉彩和炭筆畫於紙上

岩雕

位於賈薩希耶赫山（Jebel Jassassiyeh），
卡達。攝影：彼得·道利（Peter Dowley）

賈薩希耶赫山是一處靠近海邊的岩石藝術遺
址，當地有幾個跟船隻有關的岩雕，包含這
幅帶有船槳的船隻平面圖。這些岩雕有多古
老尚無定論，但普遍認為該地區在十八世紀
之前就有人居住。

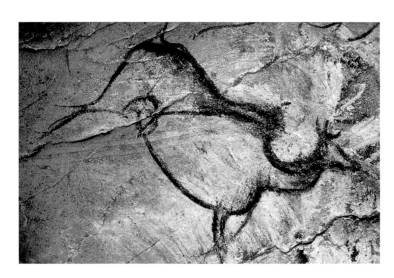

始。在那裡，在各種各樣的事物中，我看到了創造性生活的一些重要層面。
首先，我認識到工作的絕對價值——透過有意識的學習和提問，積極工作
的過程——並理解了認真勞動的真正意義。其次，我認識到探究、審視和探
索的必要性；認真審視和把握我們眼前的世界，並發現我們內在的另一個
世界。第三，我發現自己需要創造屬於自己的視覺語言——正是透過這種語
言，我後來終於學會了創造自己的世界。但要實現這個目標，我首先得要在
外面的世界裡走上一遭。

　　繪畫就是描繪生活。它是一則關於創造的故事。旅程開始了：一個新世
界出現在林中的空地上，揭示了生命意義的嶄新層面。繪畫是人類用來表達

洞穴壁畫

位於肖維岩洞（Chauvet-Pont-d'Arc
Cave），阿爾代什，法國。攝影：拉斐
爾·蓋拉德（Raphaêl Gaillarde）

肖維岩洞裡的鹿、成群的長毛象跟熊，全
部都繪於超過三萬年前。這些圖像大多與
岩石的外貌相協調，其中有一部分是蝕刻
或雕刻在岩石表面。

自身思維的原初視覺傳達方式——是形成豐富視覺語言過程中的原始符號，是由在黏土、樹皮、岩石，或洞穴牆壁上拚了老命製造出來的刮痕或印記演變而來的宏大敘事。存在之美，在人類的努力中熠熠生輝，如此生機勃勃，如此活靈活現，深深觸動著我們的心靈。綜觀人類的歷史，繪畫仍然是我們最豐富的無字手稿——是地球生命連續而未完的自傳。

　　生命與繪畫實踐密不可分，每一步都與選擇緊緊相連。正是這一點，使得創造成為了人類的根本需求。而創造價值，是我們生命的核心目標。價值是我們的首要之務，是存在的重心。在所有的選擇中，最偉大的選擇，是選擇具有真正價值的人生——即實現自己的創造性存在。在選擇時必須絕對謹慎；它應根植於理性的意識之中。這就是轉變的開始——透過工作的轉變。在這裡，我們的自我創造和真正的身分得以展現。

　　繪畫就是生活。正是透過這種生活、工作和重新評估的經歷，「生命」成為了我用繪畫實踐去探究的主題。生命，具有無盡的潛力和無限的可能性；存在於過去時間中的活生生的歷史，具有所有的複雜性和高低起伏，總

右圖：珍·戚竇（Jane Cheadle），《羅賓漢花園》（Robin Hood Gardens），2014年，以粉筆和炭筆畫於紙上

下圖：娜歐米·葛蘭特（Naomi Grant），《李西達斯》（Lycidas），2011年，蝕刻版畫

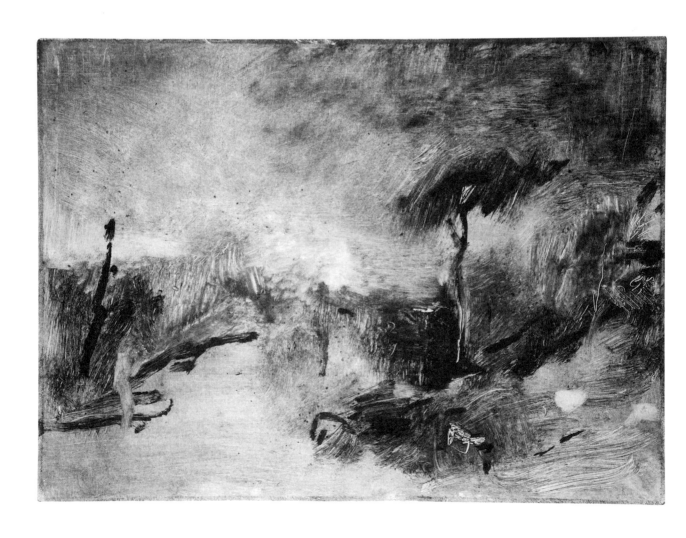

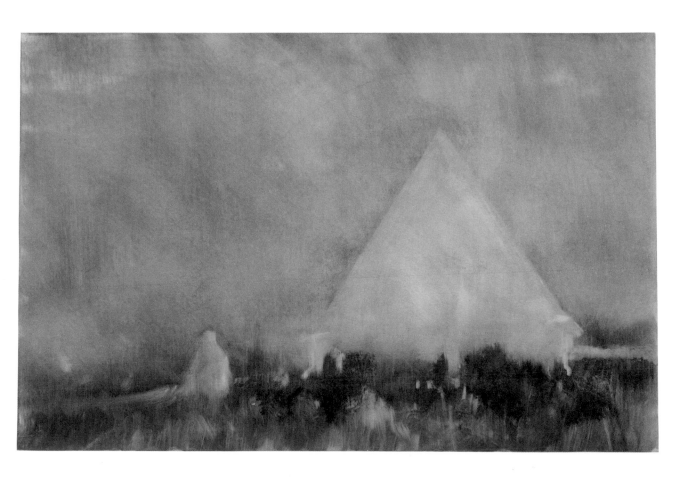

約書亞・布里斯托（Joshua Bristow），
《金字塔風景，霍華德城堡》（Pyramid in the Landscape, Castle Howard），2017年，單刷版畫

是深深地牽動著我的心。生命——此生——這就是存在之美！奇蹟中的奇蹟！它是如何出現的？發生了什麼？為什麼會這樣？有什麼原因嗎？一個偶然！一個快樂的意外！一個謎！在找不到確切答案的情況下，在我看來，唯一的出路就是透過工作，透過拚命嘗試與這個生機勃勃的世界整體存在建立聯繫、建立關係和創造關係，從而賦予這個奇妙的存在以意義。這個生機勃勃的宇宙！無窮無盡的宇宙，我們都來自其中，我們都是其中的一部分。而生命竟然——這所有的一切——只能存在一次！正是這樣的原因，我們最終慶祝了創造，慶祝我們用全力去創造了一個屬於我們的世界——一個反映這種存在的世界。我們意識到，生命可能微不足道或無足輕重，但一道簡單的痕跡卻仍意義非凡——因為它存在於此時此地——因為它裡面蘊含著一股活生生的力量，因為它在呼吸。

正是自身繪畫實踐的經驗，讓我開始從事教學工作，我發現這兩者同樣具有創造性和啟發性。在教學過程中，我可以分享自己的經驗，發現學生在不同繪畫實踐階段所面臨的問題。在多年的教學生涯中，有許多事情激勵著我繼續前進。我最重視的是，學生能透過學習的力量、探究的力量，以及自我發現的力量，來得到發展；還有找到探索新想法和創造自己世界的信心和自由。

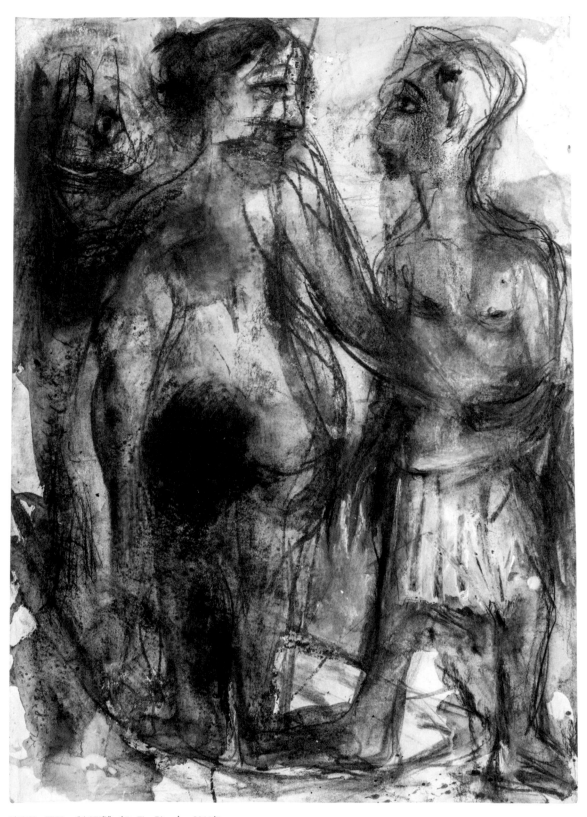

迪利普‧瑟爾，《在河邊》（By The River），2016年，
以泥土顏料、粉彩、炭筆、墨水和壓克力顏料畫於紙上

每個人都會畫畫。根據我自己的藝術實踐和教學經驗，我對這句話充滿信心。人人都能寫作，人人也都能繪畫。如果在我們的頭腦中，沒有任何可能會對我們造成阻礙的先入之見，那麼學習繪畫，就會更加令人興奮和愉悅。繪畫的唯一準則，就是個人要有意願——也要有愛——並給予自己時間，讓自己的內在得以發芽、茁壯並開花！

　　繪畫就是集中精力，沉思，並認同我們面前的主題——一個生命、一片風景或一顆蘋果……繪畫是認識、探究、連結，是發現自己內在更高層次的嶄新存在，是鼓起勇氣去冒險、去犯錯、去無所畏懼地走得更遠。繪畫始於對我們面前的主題的探究，而這樣的探究永遠都是一場新的冒險。繪畫是一種從內部出發去理解現象的研究，研究它是如何起源、形成和構成的。以此為始，我們與所描繪的主題建立聯繫，想像力和創意也在這裡生根發芽。繪畫是沉思。是透過創造性的探索，對世界進行詮釋——在這裡，我們的精神得以飛躍到無限、無垠、存在的高度，進入詩意，進入萬物！

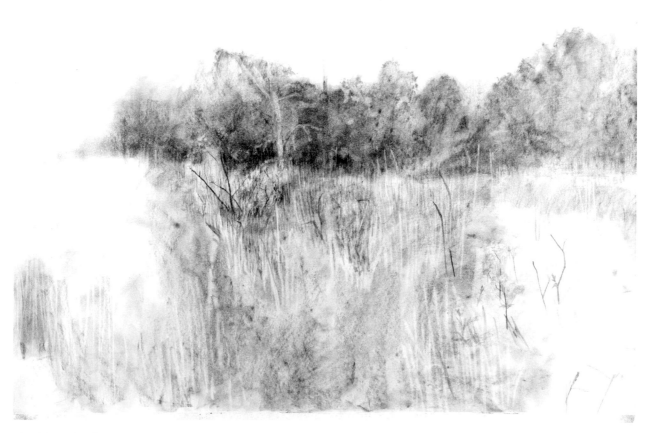

波利安娜·強森，《長長的草》（Long Grass），
2016年，以石墨和炭筆畫於紙上

──── 人物身旁的氛圍　康絲坦莎・德薩恩

地點：建築物的入口附近

　　帶著足夠的信念去作畫時，繪畫對象周圍的空白
就會產生氛圍，而畫紙會變成一個可以居住的空間。
最令人回味再三的繪畫，不僅會展示出可以看到的東
西，還會展示出一個地方看不見的特質。觀者可以感
受到它的天氣、它的情感氛圍、它的氣味或聲音。我
尤其想到了西班牙浪漫主義畫家哥雅（Goya）的《女
巫》系列，畫裡總吹著一股乾燥而貧瘠的風。或者我
想像安格爾的模特兒所身處的、那些安靜而充滿陽光
的房間。

　　這個練習，是要讓你去思考一幅畫裡面的非視
覺資訊。這個練習的目的，是要讓我們更清楚地認識
到，在我們為周遭世界所繪製的圖畫中，存在著各種
「肉眼看不見」的氛圍特質。

　　將模特兒安排在建築的門口，站在連接室外和室
內的門檻上。他們的面孔可以朝內或朝外──你不妨
兩種方向都試試看。

　　描繪人物兩次：第一次，你坐在建築物內，畫出
眼前的場景，從門口往外面的世界望去。第二次，走
到室外，從另一個方向畫人物，望向你之前坐著的地
方。

　　在你的每一幅畫中，你都要描繪兩種不同的環
境。觀察每個空間的光線品質。室內是人工照明，而
室外是黃昏嗎？明亮的街道邊，是否有一條黑暗的走
廊？

　　在作畫時，要考慮室內外不同的溫度、氣味和聲
音。坐在每一個空間裡會有什麼不同的感受？看著人
物從一個空間進入另一個空間，你又會有什麼感受？

　　你要相信自己的畫筆會吸收這些感知，並無意識
地描繪出來。

蘇菲・查拉蘭伯斯，《山中的教堂》（The
Church in the Mountains），2009年，以水
彩畫於紙上

第266-267頁圖：梅麗莎・金姆（Melissa
Kime），《鮮豔多彩的喬瑟夫與神奇的城
市銀行家們》（Technicolour Joseph and
the Amazing City Bankers），2012年，以
不透明水彩、水彩和鉛筆畫於紙上

供稿者

吉迪恩・薩默菲爾德，無題（選自速寫本），2017年，以色鉛筆進行創作

編輯群

　　朱利安・貝爾生於1952年。自成年以後，他一直是一名自由職業畫家。他的作品類型包括酒吧招牌、壁畫、肖像畫，以及敘事性的全景作品——他的展覽主要由上述作品所構成。自1990年代起，他也在倫敦大學金匠學院（Goldsmiths'College）、倫敦城市行業協會藝術學校（City & Guilds of London Art School）及坎伯韋爾藝術學院任校，並為《倫敦書評》（London Review of Books）等雜誌撰寫有關藝術的文章。在2007年，泰晤士和漢德森出版社（Thames & Hudson）出版了他的《世界之鏡：新藝術史》（Mirror of the World: A New History of Art），並在2017出版了他的《什麼是繪畫？》的第二版。

　　茱莉亞・包欽（Julia Balchin）在2010年加入了皇家繪畫學校的團隊，現任教育與組織單位的主管。她曾在倫敦與紐約的佳士得（Christie's）、布連恩・薩斯爾畫廊（Blain Southern）[80]及白金漢宮策畫過展覽，也曾與皇家收藏信託（Royal Collection）、大英博物館及科陶德美術館合作。作為一名策展人跟藝術

史學家，她持續將自己的藝術實踐視為一種觀察和思考的方式。她曾在里茲大學（University of Leeds）學習美術與藝術史，後來回母校成立了美術出版機構及商業畫廊「剪刀石頭布」（Paper Scissor Stone）。她曾經住在荷蘭、澳洲、墨西哥跟西班牙，現在則在倫敦生活及工作。她每天都會畫畫。

克勞蒂亞‧托賓博士（Dr. Claudia Tobin）是劍橋大學李佛修姆青年教授獎助金（Leverhulme Early Acreer Fellowship）得主，並在劍橋大學耶穌學院擔任助理研究員。在皇家繪畫學校，克勞蒂亞負責策畫有當代藝術家、藝術史學家及藝評人參與的「演講與對話系列講座」（Lecture and Conversation Series）。她的研究和策展工作著重於現代文學與視覺藝術之間的交會。她的第一本書《現代主義與靜物：藝術家、作家、舞者》（Modernism and Still Life: Artists, Writers, Dancers）已於2020年由愛丁堡大學出版社（Edinburgh University Press）出版。她曾任國家肖像藝廊（National Portrait Gallery）2014年「維吉尼亞‧吳爾芙：藝術、生命與視界」（Virginia Woolf: Art, Life, and Vision）展覽的研究助理，最近則參與了「維吉尼亞‧吳爾芙：她的文字所帶來的啟發特展」（Virginia Woolf: An Exhibition Inspired by her Writings。自2018年起，從泰德聖艾夫斯美術館〔Tate St Ives〕開始巡迴展出）。

撰稿者

馬克‧凱扎拉特曾就讀於切爾西藝術學校（Chelsea College of Art）及法爾茅斯藝術學校（Falmouth School of Art），曾獲法國政府在巴黎國立高等美術學院（École des Beaux-Arts, Paris）所設立的研究生獎學金，以及大英國協大學協會（The Association of Commonwealth Universities）在西印度巴羅達大學（MS University Baroda）所設立的研究生獎學金。他為許多基督教建物創作了大型玻璃作品與繪畫作品，包括了伍斯特（Worcester）座堂、曼徹斯特座堂，以及切爾姆斯福德（Chelmsford）座堂。他的工作室作品主要是素描、油畫跟版畫，大多與風景主題相關。在2012年及2013年的春天，他擔任康乃狄克州喬瑟夫與安妮阿爾伯斯基金會（Josef and Anni Albers Foundation）的常駐藝術家。

丹尼爾‧查托曾就讀於牛津大學英語系以及倫敦城市行業協會藝術學校藝術系。他的作品大多取材自真實事物，類型相當多樣，從溼壁畫到油畫、蠟筆畫、蛋彩畫、膠彩畫，以及加了膠水的蛋彩畫等等。他在當代繪畫實踐中教授這些傳統顏料的製作及使用方法。他的作品展出於倫敦的隆恩與萊爾畫廊（Long and Ryle Gallery）。

伊文‧克萊頓是一位書法家及字體藝術家，生活和工作之處都是在薩塞克斯郡（Sussex）內的布萊頓（Brighton）。他在桑德蘭大學（University of Sunderland）兼任設計教授，曾在全錄公司（Xerox）的帕羅奧多研究中心（PARC）——全錄公司位於加州的研究實驗室，開發了許多數位技術，為我們今天所熟知的數位通訊與行動運算領域奠定了基礎——擔任了十二年的顧問。他在艾瑞克‧吉爾於薩塞克斯郡迪奇靈村（Ditchling）建立的工藝社區一帶長大。伊文在2013年出版了一本跟寫作史有關的書籍《黃金絲》（The Golden Thread）。

馬可斯‧柯尼許曾在坎伯韋爾藝術學院學習雕塑，後來在皇家藝術學院（Royal College of Art）取得碩士學位。1993年時，他被選為英國皇家雕塑協會（Royal Society of British Sculptors）會員。馬可斯曾獲得一筆獎學金，讓他得以前往印度研究艾亞爾（Aiyanar）[81]祭司的陶藝作品，而亨利摩爾獎學金（Henry Moore scholarship）則讓他得以從事陶瓷藝術創作。在2005－2006年間，他是倫敦博物館（Museum of London）的駐館藝術家，並在伊布斯托克（Ibstock）地方的礦場工作了一年。他是英國軍方在科索沃（Kosovo）的官方巡迴藝術家，曾隨同威爾斯親王殿下進行東歐外交之旅。他的作品曾獲數個英國國內與國際獎項，並刊載於《泰晤士報》（The Times）、獨立報（Independent）及《雕塑》（Sculpture）雜誌。

80 已於2020年結束營業。

81 也拼為Ayyanar，印度教神祇，屬於地方性守護神，通常被描繪為體格健壯的戰士，身旁常伴有泥土或黏土塑成的侍從或馬等動物，在南印度及斯里蘭卡地方備受尊崇。

康絲坦莎・德薩恩曾在劍橋攻讀社會人類學，之後進入中央聖馬丁學院（Central St Martins）的柏亞姆肖藝術學校（Byam Shaw）學習。她曾在教育慈善機構「教學優先」（Teach First）擔任藝術老師，2011年開始就讀王子繪畫學校（Prince's Drawing School，現在的皇家繪畫學校）的一年制繪畫課程。她在2018年完成了皇家藝術學院的版畫碩士課程，並獲得了戴斯蒙德普萊斯頓繪畫獎（Desmond Preston Prize for Drawing）。她的作品曾展出於博思與鮑姆畫廊（Bosse and Baum Gallery）、我們的自主天性畫廊（Our Autonomous Nature），以及大使館之茶畫廊（Embassy Tea Gallery），她也在法爾茅斯大學及皇家繪畫學校任教。

麗莎・丁布羅比自1989年在俄羅斯求學期間開始學習繪畫。1996年，她在倫敦大學完成了俄羅斯思想的博士學位。2004年，她就讀王子繪畫學校（現在的皇家繪畫學校）一年制繪畫課程，並從2005年開始在該學校任教。麗莎現在也是皇家繪畫學校學術委員會的成員。2008年，她出版了一本名為《我現在住這裡》（I Live Here Now）的書籍，內容是關於在城市裡散步與畫圖。她現在在蘇格蘭與英格蘭的幾所藝術學校及大學教課，也會在格拉斯哥、倫敦、莫斯科、巴黎、奧克尼群島（Orkney）及西伯利亞等地散步跟舉辦繪畫講座。她目前在格拉斯哥生活和工作。

安・道克是一位畫家、繪圖員跟版畫家。她曾在切爾西藝術學院及柏亞姆肖藝術學校任教十年，如今則是國家美術館的特約導師。此外，自皇家繪畫學校於2000年成立以來，她一直都在裡面執教。她為萊昂・科索夫製作了多年的版畫，其間兩人也一起製作了版畫；而萊昂在國家美術館的展覽，她也參與策劃。安的作品曾委由畫商西奧・沃丁頓（Theo Waddington）、知名畫廊主安琪拉・傅勞爾斯（Angela Flowers）及藝術空間畫廊（Art Space Gallery）協助展出，並參與了許多聯合展。她現在在倫敦跟埃及兩地工作。

克萊拉・德拉蒙德曾在劍橋大學學習現代語言。2015年，她在王子繪畫學校（現在的皇家繪畫學院）完成了一年制繪畫課程。2016年，她的作品於英國國家肖像大賽（BP Portrait Award）中獲得第一名。2018年，凱爾圖書公司（Kyle Books）出版了她所撰寫的

《繪畫與觀察：創造專屬於你的速寫本》（Drawing and Seeing: Create Your Own Sketchbook）。此外，她還獲得了英國皇家肖像畫家學會（Royal Society of Portrait Painters）所頒發的鬥牛犬獎，和女性藝術家協會（Society of Women Artists）所頒發的年度青年藝術家獎，並五度在國家肖像藝廊舉辦的國家肖像大賽特展展出自己的作品。她所參與的其他團體展覽包括哲爾伍德繪畫獎（Jerwood Drawing Prize）特展及蓋瑞克／米爾恩獎（The Garrick/Milne Prize）特展。個展的部分，則包括了在冰島的盒子畫廊（Galeribox）所舉辦的展覽「王國」（Kingdom），以及在倫敦的雙殿藝廊（Two Temple Place）所舉辦的展覽「紙上博物館」（The Paper Museum）。最近，她跟克娥絲蒂・布坎南在倫敦威廉・莫里斯協會（William Morris Society）聯合舉辦了一場名為「沒沒無聞的繆思」（The Unsung Muse）的展覽。她在畫廊、藝術節及皇家繪畫學校任教。

威廉・費佛多年來一直是《觀察家報》（The Observer）的藝術評論人，同時也是一位畫家，策畫了泰德美術館（Tate Gallery）的麥可・安德魯斯（Michael Andrews）和盧西安・佛洛德的回顧展，以及2003年巴黎大皇宮（Grand Palais）的約翰・康斯特勃展。他1998年的著作《礦井下的彩虹》（Pitmen Painters）被編劇李・霍爾（Lee Hall）改編成同名戲劇並獲獎，而他也因此在維也納舉辦了相關的展覽。他的其他著作包括了《我們小時候：兩世紀以來的童書插畫》（When we Were Young : Two Centuries of Children's Book Illustration，1977年）、《弗蘭克・奧爾巴赫》（2009年），以及《盧西安・佛洛德的多重人生》（The Lives of Lucian Freud，2019年出版第一卷，2020年出版第二卷），這本書的第一卷被《衛報》及《泰晤士報》選為2019年年度選書。

凱薩琳・古德曼是一位畫家，也是皇家繪畫學校的創始藝術總監——她在2000年跟威爾斯親王殿下共同創立了皇家繪畫學校。她主要都待在倫敦跟薩默塞特郡。2002年，她在國家肖像藝廊所舉辦的國家肖像大賽中獲得第一名。她的作品皆由馬博羅畫廊（Marlborough Fine Art）代理。她曾舉辦過大量的個展，包括在國家肖像藝廊舉辦的展覽「生活中的肖像」（Portraits from Life，2014年），以及在倫敦

馬博羅畫廊舉辦的展覽「世界上的最後一棟房子」（The Last House in the World，2016 年 ）。2018 年，她在豪瑟沃斯薩默塞特藝術中心（Hauser & Wirth Somerset）擔任了五個月的駐場藝術家，後在該處的畫廊舉辦了展覽。2019 年，她又在紐約馬博羅畫廊舉辦了展覽。

愛蜜莉‧哈沃斯－布斯是一位作家兼插畫家。她在皇家繪畫學校教授漫畫及圖像小說課程，並定期在學校、大學、文學節和醫院舉辦工作坊。愛蜜莉的繪本《禁止黑暗的國王》（The King Who Banned the Dark）被《衛報》評為當月選書，並入圍了 2019 年水石童書繪本大獎（Waterstones Children's Book Prize）的短名單。在 2013 年，她獲得了觀察家／漫畫家／強納森‧凱普短篇圖像小說獎（Observer/Comica/Jonathan Cape Graphic Short Story Prize）。目前她正在撰寫一本關於氣候變化、慢性疾病和浪漫喜劇的長篇圖像回憶錄。她的漫畫作品刊登在《觀察家報》《Miss Vogue》，以及《塗鴉的女人》（The Inking Woman）——在這本由無數版本出版社（Myriad Editions）所出版的書籍中，針對了兩百五十多年來的英國女性卡通跟漫畫藝術家進行了開創性的研究。

泰珈‧赫爾姆生於 1990 年，曾在愛丁堡藝術學院（Edinburgh College of Art）及愛丁堡大學學習美術和藝術史。她是一名繪圖員、畫家跟版畫家，她的作品完全取材自生活。2014 年，她在皇家繪畫學校就讀了一年制繪畫課程，並獲得了印度國際美術學院（International Institute of Fine Arts）的駐留資格。她現在在皇家繪畫學校任教。

蘇菲‧赫克斯黑莫是一位藝術家跟詩人。她曾在倫敦國際戲劇節（London International Festival of Theatre）、南岸中心（Southbank Centre）、國家海事博物館（The National Maritime Museum）及倫敦交通局（Transport for London）擔任駐場藝術家。她的作品既曾展出於泰德現代藝術館（Tate Modern），也曾在她家附近的小地方展出；既曾展出於國家肖像藝廊，也曾展出於馬蓋特（Margate）沿海四十八公尺長的海濱圍欄上。她幫五本童話故事集畫過插畫，也自己創作，也跟許多藝術家合作出書。2019 年，她獲得了霍桑頓獎學金（Hawthornden Fellowship）。她

的書《歡迎來到英格蘭》（Velkom to Inklandt，2017 年）被《觀察家報》評為當月詩集，也被《星期日泰晤士報》（The Sunday Times）評為年度好書。她近期出版的書籍包括《六十個戀人要做的事》（60 Lovers To Make And Do，2019 年），以及與克里斯‧麥凱布（Chris McCabe）合著的《務實的夢想家》（The Practical Visionary，2018 年）。

艾琳‧霍根是一位畫家。她的作品在歐洲及美國廣泛展出，她在帝國戰爭博物館（Imperial War Museum）及倫敦花園博物館（Garden Museum）都舉辦過個展。2019 年，她的作品回顧展在紐哈芬（New Haven）耶魯大學英國藝術中心舉辦，同時她的專著《個人地理》（Personal Geographies）由耶魯大學出版社和耶魯大學英國藝術中心聯合出版。她是倫敦大學坎伯韋爾藝術學院、切爾西藝術學院和溫布頓藝術學院的美術教授，也是皇家繪畫學校的理事。

提摩西‧海曼曾舉辦相當多的展覽，包括九次倫敦個展；他的繪畫跟素描作品被英國藝術委員會（Arts Council of England）、皇家藝術研究院（Royal Academy of Arts）、大英博物館及德意志銀行等公家機構收藏。他在 2011 年被選為皇家藝術研究院的院士。他曾在斯萊德美術學院接受訓練，自 1979 年起在該校兼任教職，並在許多其他藝術學校及博物館任教。長久以來，他都跟印度保持著相當的連結，特別是巴羅達一帶。2001 年，他是泰德美術館史丹利‧史賓賽（Stanley Spencer）回顧展的領銜策展人。2007 年，他是根特美術館（Museum of Fine Arts Ghent）展覽「英國視野」（British Vision）的共同策展人。他出版的著作包括《波納爾》（Bonnard，1998 年）、《西恩納畫派作品》（Sienese Painting，2003 年）、《布班‧卡卡爾》（Bhupen Khakhar，2006 年）以及《世界新製造：二十世紀的具象畫》（The World New Made: Figurative Painting in the Twentieth Century，2016 年）。從 2001 年到 2012 年，他在銘琪癌症關顧中心（Maggie's Cancer Caring Centres）擔任駐場藝術家。

伊恩‧詹金斯博士是大英博物館希臘館及羅馬館的資深研究員，專門研究古希臘羅馬雕塑，包括確認文物接收時的物品狀態。他出版過的著作包括《大英博物館雕塑展廳裡的考古學家及唯美主義者》（Archaeologists and Aesthetes in the Sculpture Galleries

of the British Museum, 1800-1939，1992 年）、《希臘建築及其雕塑》（Greek Architecture and its Sculpture，2006 年）以及《大英博物館裡的帕德嫩雕塑》（The Parthenon Sculptures in the British Museum）。

約翰·萊索爾1939年生於倫敦。1957到1961年間，他就讀於斯萊德美術學院，並獲得艾比小額旅行獎學金（Abbey Minor travelling scholarship）前往義大利學習。他主要的老師是畫家母親海倫·萊索爾（Helen Lessore）以及畫家湯姆·莫寧頓（Tom Monnington）。皇家繪畫學校於2000年成立時，約翰是創始人之一。2003年至2011年間，他擔任了國家美術館的理事。1965年至1999年間，他在皇家學院學校任教。1978年至1986年間，他跟畫家約翰·沃納柯特（John Wonnacott）共同管理諾里奇藝術學校（Norwich School of Art）的寫生教室。他的作品被許多私人和公家機構收藏，包括泰德美術館、大英博物館及英國皇家學院。近期受到委託而製作的作品包括建築師搭檔傑瑞米·狄克森（Jeremy Dixon）及愛德華·瓊斯（Edward Jones）的雙人肖像畫，以及六位殘奧運動員的團體肖像畫，這兩幅作品都收藏於國家肖像藝廊。他生活和工作在倫敦、東盎格利亞（East Anglia）及法國。

愛絲莉·林恩是一位劇作家。2001年到2016年間，她在皇家繪畫學校擔任模特兒。2016年，她的戲劇《殊途同歸》（Skin A Cat）在地窖藝術節（Vault Festival）上獲得了年度精選（Pick of the Year）；並在全國巡迴演出之前，獲得了邊緣劇院獎（Off West End Awards）的四項提名。2019年，她與蘭姆酒與黏土戲劇公司（Rhum and Clay）合作改編的戲劇《世界大戰》（War of the Worlds），在新情境模型戲院（New Diorama Theatre）上演了五週，場場爆滿。2014年，愛絲莉用劇本《明亮之夜》（Bright Nights）成功贏得了現場表演製作公司「空間製作」（The Space）旗下的「劇本6製作公司」（Script6）所舉辦的劇本選拔賽；而她的獨白劇〈特別之物〉（What's So Special），則是作為深夜狂歡劇《脫逃》（The Get Out）的一部分，在皇家宮廷劇院（Royal Court Theatre）內的傑伍德樓上劇院（Jerwood Theatre Upstairs）演出。她參與了皇家宮廷劇院的青年作家培訓計畫（Royal Court's Young Writers Programme，2012 年）和邀請工作室小組（Invitation Studio Group，2013 年）並結業，她的工作一直受到英國國家劇院工作室（National Theatre Studio）以及科特斯洛劇院（Cottesloe Theatre）、高潮戲劇公司（Hightide）、蘇荷劇院（Soho Theatre）、利里克漢默史密斯劇院（Lyric Hammersmith）、三輪車劇院（the Tricycle）、皇家東斯特拉特福劇院（Theatre Royal Stratford East）、橢圓劇院（Ovalhouse）、標準劇院（Criterion Theatre）及橙樹劇院（Orange Tree Theatre）的支持。

奧蘭多·莫斯汀·歐文是一位畫家。他曾就讀於巴黎國立高等美術學院，後來參加了瓦勒瑞歐·亞達米（Valerio Adami）在馬焦雷湖的繪畫基金會（Fondazione del Disegno）舉辦的年度夏季討論會。他在巴黎工作了十年，與黛博拉·札夫曼（Deborah Zafman）在波拉德哈杜安畫廊（Galerie Polad-Hardouin）一起辦展，並與溫貝托·波夫萊特·布斯塔曼特（Humberto Poblete Bustamante）及安德魯·吉爾伯特（Andrew Gilbert）一起創立了「國際曼波曼波隊」（International Bongo-Bongo Brigade）。他得過許多獎項，其中包括法蘭西藝術院（Académie des Beaux-Arts）的繪畫大獎、保羅·路易·韋勒繪畫獎（the Prix de Peinture Paul Louis Weiller），以及蒙地卡羅的摩納哥葛麗絲獎（Prix Grace de Monaco），並在2011年代表義大利參加威尼斯雙年展。他策畫過許多展覽，其作品並於巴黎、柏林及倫敦等地廣泛展出。有許多私人及公家機構收藏他的作品。

伊絲貝爾·麥耶斯科夫曾就讀於格拉斯哥藝術學院（Glasgow School of Art），畢業後在格拉斯哥畫了兩年畫，後於1993年進入斯萊德美術學院學習。學成後，伊絲貝爾獲得了去紐約的旅行獎學金；在回到英國展出作品後，她受邀參加了羅伯特·薩莫斯跟蘇珊·薩莫斯夫婦（Robert and Susan Summers）在康乃狄克州舉辦的藝術家計畫。她目前在倫敦生活和工作。1995 年，她在國家肖像藝廊所舉辦的國家肖像大賽贏得獎項，並在之後完成了兩幅受邀製作的作品，供國家肖像藝廊收藏。她曾由藝術經紀人安東尼·莫德（Anthony Mould）代理二十年，透過他舉辦了幾次展覽，現在代理她的則是傅勞爾斯畫廊（Flowers Gallery）。

湯瑪斯‧紐伯特生於1951年，1970年至1974年間就讀於坎伯韋爾藝術學院。他的作品在1974年至1977年間在羅蘭、布勞斯與戴爾班科畫廊展出（Roland, Browse & Delbanco）；1977年至2007年間在布勞斯與達爾比畫廊（Browse & Darby）展出；現在則於貴族樓層美術畫廊（Piano Nobile Fine Art）展出。1979年至1981年間，湯瑪斯是劍橋大學三一學院（Trinity College）的駐校藝術家。1981年至1983年間，他因獲得了哈克尼斯獎學金（Harkness Fellowship）而得以前往美國維吉尼亞大學（University of Virginia）進修鑽研。他曾任教於坎伯韋爾藝術學院、威斯康辛大學密爾瓦基分校（University of Wisconsin-Milwaukee）安格里亞魯斯金大學（Anglia Ruskin University，起源於劍橋藝術學院），以及皇家繪畫學校。撰寫本書時，他正在與墨西哥畫家羅伯托‧帕羅迪（Roberto Parodi）合作創作一幅作品，用來致敬諷刺畫畫家何塞‧克萊門特‧奧羅斯科（José Clemente Orozco），該作品將於2019年12月在墨西哥城的藝術宮博物館（Museo del Palacio de Bellas Artes）及聖伊德方索學院（Antiguo Colegio de San Ildefonso）同時展出。

莎拉‧皮克史東是一位畫家，在倫敦生活和工作。她曾就讀於皇家藝術學院和新堡大學（University of Newcastle）。她曾因繪畫上的成就而獲得羅馬獎（Rome Prize），並因此到羅馬英國學校（British School at Rome）留學一年，這件事情為她的創作帶來了巨大的影響。2012年，她獲得了約翰‧莫爾斯繪畫獎（John Moores Painting Prize），2004年她曾獲該獎項的第二名。2014年，道特書店（Daunt Books）出版了《公園筆記》（Park Notes），這是一本選集，收錄了她的文字創作和繪畫作品。莎拉的作品在世界各地均有展出，最近的展覽在上海、首爾、瑞士第三大城市巴塞爾（Basel）及義大利舉行。她受英國皇家學院委託，創作了一個回應畫家安吉莉卡‧考夫曼的大型繪畫裝置《繪畫的寓意》，以此作為2019年英國皇家學院兩百五十週年慶的一部分。教書是她工作的重心之一。

馬丁‧蕭蒂斯是皇家繪畫學校版畫室的負責人，同時他也在此執教。他曾就讀於羅斯金學院（Ruskin）及皇家學院學校。待在皇家學院學校的那段時間，他專注於製作大型委託繪畫作品。他從1992年開始教書，並繼續在倫敦以外及周邊地區進行繪畫創作。

迪利普‧瑟爾曾在加爾各答的政府藝術學院（Government College of Art）學習繪畫跟雕塑，之後在新德里藝術學院（College of Art, New Delhi）取得了繪畫碩士的學位，並在倫敦的柏亞姆肖藝術學校（倫敦藝術大學）繼續深造。他曾獲得包括英國文化協會所頒發的查爾士‧華勒斯信託獎學金（Charles Wallace Trust Fellowship）等國家及國際獎項，並在世界各國舉辦作品展，包括在倫敦的格羅夫納畫廊（Grosvenor Gallery）、孟買的公會畫廊（Guild Gallery）以及阿姆斯特丹的斯侯畫廊（Schoo Gallery）等地方舉辦個展。自1996年以來，他一直在皇家藝術學院教授繪畫，目前也是倫敦帝國學院的導師。他先前曾任教於喬汀翰藝術學院（Cheltenham College of Art）、格洛斯特藝術學院（Gloucester College of Art）、倫敦國王學院（King's College London）、柏亞姆肖藝術學校以及位於倫敦的切爾西藝術學校。2011年，他跟電影導演、編劇、作曲家麥可‧費吉斯（Mike Figgis）在皇家歌劇院合作了一個名為「實話實說」（Just Tell The Truth）的計畫。

延伸閱讀

在網路搜尋或書店瀏覽，你會發現許許多多標題開頭是「如何……」的書籍，涵蓋了繪畫的各個領域。若要在特定領域尋求實際幫助，你可以查閱那些附有插圖的頁面，看哪一些最符合你個人的需求。

想要找到一本涉及廣泛繪畫藝術領域的書籍——一如本書想要達到的效果——是很難的。出於這個原因，我們羅列了一些目前可能已經絕版的書籍，並盡可能地提供初版日期。

主要研究藝術史及藝術理論的書籍包括：

- Deanna Petherbridge, The Primacy of Drawing (2010)
- Philip Rawson, Drawing (1969)

對形形色色的未來畫家而言，有兩本由藝術教育者編撰的指南叢書，在數十年來，都證實了確有助益：

- Betty Edwards, Drawing on the Right Side of the Brain (1979) [82]
- Kimon Nicolaides, The Natural Way to Draw (1941)

關於繪畫，有些藝術家提出了強而有力的獨到見解，同樣也值得閱讀：

- Josef Albers, The Interaction of Color (1963; revised edition 2013)
- Avigdor Arikha, On Depiction (1995)
- John Bensusan Butt, On Naturalness in Art (1981)
- John Berger, Berger on Drawing(2005)
- Jeffrey Camp, Draw (1994)
- Paul Cézanne, Conversations, ed. Michael Doran (2001)
- Francis Hoyland, Greek Light: On drawing from the past (2014)
- Andrew Marr, A Short Book about Drawing (2013)
- Henri Matisse, Ecrits, ed. Dominique Fourcade (in French-1972) [83]
- Musa Mayer, Night Studio: A Memoir of Philip Guston (1988)
- John Ruskin, The Elements of Drawing (1859)

本書的許多撰稿人，都曾因為閱讀一些寫作者的文字，而有所獲得。這些寫作者本身或許沒有畫畫，但他們的見解對視覺藝術從業者特別有啟發。以下提供部分作品：

- Gaston Bachelard, The Poetics of Space (1958) [84]
- Charles Baudelaire, The Painter of Modern Life (1859) [85]
- Walter Benjamin, The Arcades Project (1982)
- G.K. Chesterton, Charles Dickens (1906)
- Georg Wilhelm Friedrich Hegel, Aesthetics (1828) [86]
- Martin Heidegger, 'The Origin of the Work of Art', 1937 and 'The Question Concerning Technology', 1954, in Basic Writings (2008)
- Louis Kahn, Essential Texts, ed. Robert Twombly (2003)
- Jean Newlove and John Dalby, Laban for All (2004)
- Georges Perec, Species of Space and Other Pieces (1974)
- Michael Podro, Depiction (1998)
- Rainer Maria Rilke, New Poems (1907-8)
- Rebecca Solnit, Wanderlust: A History of Walking (2014) [87]
- Leo Steinberg, Other Criteria (1972)
- Junichiro Tanizaki, In Praise of Shadows (1933) [88]
- Andrei Tarkovsky, Sculpting in Time (1986) [89]
- Marina Warner, Forms of Enchantment (2018)
- Virginia Woolf, 'Street Haunting', 1927

在威廉・布雷克和棟方志功的作品中，可以看到文字與圖像的美好結合。以下作品也有這樣的特點：

- The World Backwards: Russian Futurist Books 1912-16, ed. Susan Compton (1978)
- Emily Dickinson, Envelope Poems, ed. Jen Bervin and Marta Werner (2013)
- Charlotte Salomon, Life or Theatre? (1941-43; first published 1981)

最後，從那些收錄了傑出畫家的書籍中，也可以獲得無限的啟發。在本書的各篇文章中，已經引用了許多藝術家的作品；但如果找得到的話，也進一步地推薦你可以多去欣賞以下藝術家的畫作：桂爾契諾、阿道夫・門澤爾（Adolph Menzel）、阿爾伯托・賈柯梅蒂、索爾・斯坦伯格（Saul Steinberg）、琪琪・史密斯（Kiki Smith）以及漫畫家卡爾・吉爾斯（Carl Giles）。

82 中文增訂版書名為《像藝術家一樣思考》，木馬文化，2021年
83 中文版書名為《馬諦斯畫語錄》，藝術家出版社，2002年
84 中文版書名為《空間詩學》，張老師文化，2003年
85 中文版書名為《現代生活的畫家》，商務，2020年
86 中文版書名為《美學》，共四冊，五南，2018年
87 中文版書名為《浪遊之歌：走路的歷史》，麥田，2010年
88 中文版書名為《陰翳禮讚》，大牌出版，2022年
89 中文版書名為《雕刻時光》，漫遊者文化，2022年

圖片版權

- 15 Photograph by Angela Moore
- 25 Photograph by Angela Moore
- 30 Museum Boijmans Van Beuningen, Rotterdam. Loan Stichting Museum Boijmans Van Beuningen 1940. Photograph by Rik Klein Gotink, Harderwijk
- 31 The Pierpont Morgan Library, New York. Purchased by Pierpont Morgan, 1909. Photograph Art Resource, NY/Scala, Florence
- 40al Photograph © National Gallery Prague
- 41al Private collection. © Succession Picasso/DACS, London 2019. photograph © Christie＇s Images/Bridgeman Images
- 42a Turku Art Museum. Photograph by Vesa Aaltonen
- 42bl Royal Collection Trust/© Her Majesty Queen Elizabeth II 2018

- 42br © Dr Sophie Bowness. Image courtesy Hazland Holland-Hibbert
- 47 © Ishbel Myerscough. Image courtesy Flowers Gallery
- 54al Louvre Museum, Paris. Photograph © RMN-Grand Palais (musée du Louvre)/Gérard Blot
- 54ar Musée Ingres, Montauban. Photograph by Marc Jeanneteau © musée Ingres, Montauban 54br National Portrait Gallery, London. Purchased 1976. © Estate of Avigdor Arikha. All rights reserved, DACS 2019. Photograph ©National Portrait Gallery, London
- 63a Daros Collection, Switzerland. © The Estate of Jean-Michel Basquiat/ADAGP, Paris and DACS, London 2019
- 63b © Grayson Perry. Courtesy the Artist and Victoria Miro, London/ Venice

傑米・史坦豪斯（Jamie Stenhouse），《邦妮》（Bonnie），2017年，以鉛筆畫於紙上

奧利佛·貝德曼（Oliver Bedeman），《牛仔》（Cowboy），
2008年，以油彩跟粉彩畫於紙上

- 144al Royal Collection Trust© Her Majesty Queen Elizabeth II 2018
- 152bl Kunstmuseum Basel, Department of Prints and drawings, legacy of Richard Doetsch-Benziger, 1960. Photograph by Martin P. Buhler
- 152br The Higgins Art Gallery & Museum, Bedford © the Artist, courtesy Lefevre Fine Art Ltd, London. Photograph Bridgeman Images
- 154 The Metropolitan Museum of Art, New York. Gift of Alexander and Gregoire Tarnopol, 1976
- 172l Royal Collection Trust/© Her Majesty Q Elizabeth II 2018
- 172r © The Artist, courtesy of Marlborough London 2018
- 178 V&A Museum, London. Given by Isabel Constable, daughter of the artist. Photograph © Victoria and Albert Museum London
- 182l Graphische Sammlung Albertina, Vienna. Photograph A. Burkatovski/Fine Art Images/SuperStock
- 183r Royal Collection Trust/© Her Majesty Queen Elizabeth II 2018
- 186l Private collection. ©The Lucian Freud Archive/Bridgeman Images
- 186r © The Executors of the Frink Estate and Archive. All Rights Reserved, DACS 2019. Photograph courtesy of Sotheby's
- 193 Photograph by Angela Moore
- 198a © Keith Tyson. All Rights Reserved, DACS 2019. Photograph © Christie's Images/Bridgeman Images
- 198b Collection Karsten Greve, St. Moritz. © Cy Twombly Foundation. Photograph by Saša Fuis, Cologne
- 208a © The Trustees of the British Museum
- 208c Fogg Museum, Harvard Art Museums. Bequest of Charles A. Loeser. Photograph Imaging Department © President and Fellows of Harvard College
- 208b © The Trustees of the British Museum
- 212a © Succession H. Matisse/DACS 2019. Photograph Archives Henri Matisse, all rights reserved
- 212b The Barnes Foundation, Philadelphia, Pennsylvania. © Succession H. Matisse/DACS 2019. Photograph Bridgeman Images
- 229a Photo 12/Alamy Stock Photo
- 236a Tate and National Galleries of Scotland, lent by the Artist Rooms Foundation 2013, on long term loan. ©The Easton Foundation/VAGA at ARS, NY and DACS, London 2019. Photograph ©Tate, London 2019
- 236bl © Chris Ofili. Courtesy the Artist and Victoria Miro, London /Venice
- 236br Museo Nacional Centro de Arte Reina Sofia, Madrid. Picasso Bequest, 1981. © Succession Picasso/DACS, London 2019. Photograph Oronoz/Album/SuperStock
- 241a Private collection. © Agnes Martin/DACS 2019. Photograph © Christie s Images/Bridgeman Images
- 243a Private collection
- 243b Private collection
- 248 © 1981 Sarah Campbell and Susan Collier
- 250a Brooklyn Museum of Art, New York. Dick S. Ramsay Fund © Shik　Munakata, courtesy of Ryo Munakata. Photograph: Bridgeman Images
- 250bl The Metropolitan Museum of Art, New York. Rogers Fund, 1917
- 250br ©The Estate of Alice Neel. Courtesy The Estate of Alice Neel, Victoria Miro, and David Zwirner
- 251r © Rodchenko & Stepanova Archive, DACS, RAO 2019. Photograph Courtesy Galerie Gmurzynska
- 254 from Sophie Herxheimer, Velkom to Inklanat, London: Short Books, 2017
- 255a from Sophie Herxheimer, Your Candle Accompanies the Sun, London: Henningham Family Press, 2017
- 258al Photograph by Peter Dowley/Pedronet (CC BY 2.0)
- 258ar Dresden State Collections of Prints & Drawings, Dresden Castle. Photograph SuperStock/Oronoz/Album
- 258b Photograph Raphael Gaillarde/Gamma-Rapho/Getty Images

謝 辭

其他圖畫列表

- 封面圖：凱瑟琳・梅波，《樹根（局部）》（Roots [details]），2013 年，以水彩畫於紙上

額外圖說

- 1 蜜雪兒・喬可羅尼（Michelle Cioccoloni），《甜與鹹》（Sweet and Salty），2013 年，以墨水畫於紙上
- 2 潔西・麥金森，《滑溜溜的愛人》（Slippery Darling），2012 年，以水彩畫於紙上
- 3-4 加布里愛拉・亞達赫，《12.171117(2)》，2018 年，以色鉛筆畫於紙上

畫室空間

- 第 26 頁（左上角起順時針）
- 烏娜・萊加諾維（Oona Leganovic），《身體接觸 I》（Body Contact I），2016 年，以鉛筆和石膏畫於描圖紙上，裱於畫布上
- 蕾貝卡・哈伯，速寫本頁面，2013 年，以石墨跟色鉛筆畫於紙上
- 莎拉・安斯提斯，《無題（發光）》（Untitled [glowing]），2018 年，以軟性粉彩畫於水彩紙上
- 塔拉・韋西，《自畫像》（Self-portrait），2010 年，以鉛筆畫於紙上
- 阿朱納・古納拉特尼（Arjuna Gunarathne），《睡眠的提莫西》（Timath is asleep），速寫本作品，2018 年，以炭筆畫於紙上
- 第 27 頁（左上角起順時針）
- 理查德・阿約德吉・伊克海德（Richard Ayodeji Ikhide），《冥想》（ e A aro），2017 年，以粉蠟筆畫於紙上

- 卡爾・藍道，《唐納德・里奇肖像畫》（Portrait of Donald Richie），2006 年，以鉛筆和墨水畫於紙上
- 夏綠蒂・艾吉，《沉沒》（Sunk），2018 年，以墨水、水彩跟粉彩畫於紙上
- 蘿絲・阿貝斯納，無題，2010 年，以炭筆畫於紙上
- 翠里・史密斯，《床上的克里斯》（Chris in Bed），2018 年，以鉛筆畫於紙上
- 樂蒂・史托達特，《閱讀莎士比亞的奧利佛》（Oliver reading Shakespeare），2015 年，凹版蝕刻畫

開放空間

- 第 108 頁（左上角起順時針）
- 伊莉莎白・麥卡頓（Elizabeth McCarten），《聖吉米尼亞諾》（San Giminiano），2018 年，以墨水跟水彩畫於紙上
- 茱莉亞・包欽，綠色山谷（Green Valley），2018 年，以墨水跟鋼筆畫於紙上
- 馬修・布克，《斯卡伯勒海灘》（Scarborough Beach），2016 年，以墨水畫於紙上
- 凱特・柯克，《鳳凰花園》（Phoenix Gardens），2015 年，以鉛筆畫於紙上
- 克利斯提安・弗萊契（Kristian Fletcher），《扳手》（The Wrench），2013 年，以鋼筆、鉛筆及炭筆畫於紙上
- 馬克・凱扎拉特，《索維拉》（Essaouira），2011 年，以鉛筆畫於紙上
- 第 109 頁（左上角起順時針）
- 翠里・史密斯，《泡泡浴之雲》（Bubblebath Cloudland），2018 年，以鉛筆及粉彩畫於紙上

- 霍麗·弗羅伊（Holly Froy），《仙人掌》（Cactus），2016 年，以不透明水彩跟蠟筆畫於紙上
- 吉迪恩·薩默菲爾德，《通往羅斯柴爾德花園別墅的道路》（Pathway to Villa Ephrussi），速寫本作品，2017 年，以鉛筆畫於紙上
- 勞利·克林（Laurie Crean），《入口》（Entrance），2017 年，以鋼筆畫於紙上
- 彼得·溫曼，《在夜車上》，速寫本作品，2017 年，以鋼筆畫於紙上
- 詹姆斯·艾爾本（James Albon），《游泳課程進行中》（Swimming Lessons in Progress），2015 年，以墨水畫於紙上

內在空間

- 第 194 頁（左上角起順時針）
- 奧利佛·麥康尼（Oliver McConnie），《苦難》（Tribulations），2014 年，蝕刻版畫
- 莎爾瑪·阿里，《我的靴子》（My Boot），2014 年，以鉛筆畫於紙上
- 夏綠蒂·艾吉，《橘色騎手》（Orange Horse Rider），2018 年，以炭筆跟水彩畫於紙上
- 詹姆斯·崔莫（James Trimmer），無題，2009 年，以鉛筆跟水彩畫於紙上
- 克麗絲塔貝兒·麥格里維（Christabel McGreevy），《浴缸聖壇》（Bathtub Shrine），2017 年，以炭筆跟粉蠟筆畫於紙上
- 第 195 頁（左上角起順時針）
- 奧斯卡·法默（Oscar Farmer），《準備出發走！》（Ready Steady Go!），2016 年，以鉛筆畫於紙上
- 克蕾兒·普萊斯（Claire Price），《牛頭人》（Minotaur，短篇圖像小說第三頁），2013 年，以墨水跟粉彩畫於紙上
- 瑞秋·霍吉森，《汗漬的鞋子》（Sweaty Shoes），2018 年，複合媒材
- 愛麗絲·麥可唐諾（Alice MacDonald），《漢普斯特德荒野的女性浴池》（Ladies Bathing Pond, Hampstead Heath），2017 年，凹版蝕刻單刷版畫，以針刻法印於利樂紙材及硬銅板上
- 娜歐米·沃克曼（Naomi Workman），無題之二，2018 年，單版印刷
- 理查德·阿約德吉·伊克海德，《鳳凰》（Phoenix），2017 年，以墨水畫於紙上
- 阿朱納·古納拉特尼，《飛行》（Airbourne），2018 年，以粉彩畫於紙上

討論區 050

去倫敦上繪畫課
英國皇家繪畫學校的20堂課

① 立即送購書優惠券
填回函雙重禮
② 抽獎小禮物

編輯群｜朱利安・貝爾／茱莉亞・包欽／克勞蒂亞・托賓
譯　者｜朱浩一
出版者｜大田出版有限公司
台北市一〇四四五 中山北路二段二十六巷二號二樓
E-mail｜titan@morningstar.com.tw　http：//www.titan3.com.tw
編輯部專線｜(02) 2562-1383　傳真：(02) 2581-8761

總編輯｜莊培園
副總編輯｜蔡鳳儀
編　輯｜葉羿妤
行銷編輯｜張筠和
行政編輯｜鄭鈺澐
校　對｜黃薇霓／朱浩一
美術設計｜王瓊瑤

初　刷｜二〇二四年三月一日　定價：八九九元
網路書店｜http://www.morningstar.com.tw
購書 E-mail｜service@morningstar.com.tw
郵政劃撥｜15060393（知己圖書股份有限公司）
印　刷｜上好印刷股份有限公司
國際書碼｜978-986-179-850-9　CIP：940.1/112020122

國家圖書館出版品預行編目資料

去倫敦上繪畫課 朱利安・貝爾 等編輯 朱浩一 譯
--出版 -- 臺北市：大田，2024.03
面； 公分. -- (討論區 050)

ISBN 978-986-179-850-9（平裝）

940.1　　　　　　　　　　　　112020122